DAVID EHRLICH

CITOYEN DU MONDE – *CITIZEN OF THE WORLD*

PAR OLIVIER COTTE

TRADUCTIONS–TRANSLATIONS

SARAH MALLINSON–OLIVIER COTTE

DREAMLAND
é d i t e u r

TITRES SUR LE CINÉMA D'ANIMATION PARUS CHEZ DREAMLAND

COLLECTION POCKET :
Les Pionniers du Dessin Animé Américain, Charles Solomon.
Les Âmes Dessinées : Du Cartoon aux Mangas, Luca Raffaelli.
Willis O'Brien : Maître des Effets Spéciaux, Steve Archer.
Tex Avery : À Faire Hurler les Loups, Alain Duchêne
Norman McLaren : Précurseur des Nouvelles Images, Alfio Bastiancich.
Félix le Chat : La folle histoire du chat le plus célèbre au monde,
 John Canemaker.
Émile Reynaud et l'image s'anima, Dominique Auzel.
Bon Anniversaire, Mickey ! 1928-1998, Thierry Steff.
André Martin, Écrits sur l'animation-I, Bernard Clarens.
La Technique du dessin animé, Borivoj Dovnicovic.

COLLECTION IMAGE PAR IMAGE :
Félix le Chat *, John Canemaker.
Chuck Jones *, Charles M. Jones.
Ces dessins qui bougent *, René Laloux.
Paul Grimault *, Jean-Pierre Pagliano.
Popeye le Marin *, Fred Grandinetti.
Cartoons And The Movies *, Jayne Pilling.
John McGrew *, Edgar Decherzé.
Walt Disney, Un Américain original, Bob Thomas.
Le Livre des trucages au cinéma *, Tome I, Daniel Boullay.
Les Maîtres de la pâte, Philippe Moins.

COLLECTION LE LIVRE DU FILM
L'Étrange Noël de Monsieur Jack (ÉPUISÉ), Frank Thomson.
Le Bossu de Notre-Dame *, Stephen Rebello.
Mulan, Jeff Kurtti
1001 Pattes *, Jeff Kurtti
Princesse Mononoké, Hayo Miyazaki
Tarzan, Howard E. Green

HORS COLLECTION :
Les Méchants chez Walt Disney, Ollie Johnston et Frank Thomas.
Les Inconnus de Disney *, Charles Solomon.
Les 50 Meilleurs Cartoons Américains *, Jerry Beck.
De Blanche-Neige à Hercule : 28 longs métrages d'animation des Studios
 Disney, Christian Renaut.
Warner Bros. : secrets et tradition de l'animation, Jerry Beck
 et Will Friedwald.
Batman, le livre de la série Tv, Paul Dini & Chip Kidd.
Les Héroïnes Disney, Christian Renaut.
Alexeïeff, Itinéraire d'un maître-Itinerary of an Master, sous la direction
 de Giannalberto Bendazzi.
Il était une fois le dessin animé, Olivier Cotte.

* Titres en vente uniquement par correspondance ou
à la Boutique du cartoon 60 rue Blanche, 75009 Paris.
Catalogue sur demande contre une enveloppe timbrée
Catalogue contre une enveloppe timbrée

www.dreamlandediteur.com
info@dreamlandediteur.com

ISBN 2-910027-80-5
ISSN 1264-5680

Copyright © DREAMLAND éditeur, Paris 2002.
Photos droits réservés © David Ehrlich. All right reserved
Printed in Spain.

Published by Dreamland, 60, rue Blanche, 75009 Paris-France.
Distributed in North America and non-French-Speaking territories outside of Europe by University Press Of New England, Hanover; NH 03755.
Distribué par Vilo pour l'Europe et les pays francophones.

TABLE DES MATIÈRES
CONTENTS

Biographie de David Ehrlich **PAGE 5** *Biography of David Ehrlich*

Une Étude esthétique des films **PAGE 7** *An Aesthetic Study of the Films*

Dialogue avec David Ehrlich **PAGE 27** *Dialogue with David Ehrlich*

Filmographie **PAGE 109** *Filmography*

Contributions **PAGE 115** *Contributions*

Remerciements

Merci d'abord à David Ehrlich qui a bien voulu se prêter au jeu des questions-réponses
à une vitesse qui a aboli les distances, et ce quelle que soit l'heure.
Qui a été acteur autant que spectateur de la genèse du livre.
Qui m'a appris à ne plus dormir que six heures par nuit.
À Sarah, Sue et Tess Mallinson, Mike Myers, pour l'aide si appréciable dans la relecture
et les traductions.
À Thierry Steff et Xavier Pezet, éditeurs courageux qui ont accepté le projet.
Aux réalisateurs et animateurs du monde entier qui ont bien voulu donner
leur contribution, faisant la preuve de cette magnifique communauté d'esprit.
À Joseph Altairac pour la relecture finale.
À Apple computer et à l'internet qui ont permi de communiquer, David et moi-même,
pendant de longs mois, en toute tranquillité.

Acknowledgment

First thanks to David Ehrlich who had accepted to go along with the questions/answers
game at a speed that defied time and distance. Who was as much actor as spectator
of the genesis of this book. Who taught me to manage with six hours of sleep a night.
To Sarah, Sue and Tess Mallinson, Mike Myers, for the much appreciated help
with rereading and translations.
To Thierry Steff and Xavier Pezet, couragous publishers who accepted this project.
To all the directors and animators from around the world who agreed
to contribute - proof of the community's magnificent spirit.
To Joseph Altairac for the final rereading.
To Apple computer and to internet that allowed David and myself to communicate
peacefully day and night over the long months.

Biographie de David Ehrlich

David (Gordon) Ehrlich est né le 14 octobre 1941 à Elizabeth, New Jersey. Six ans plus tard exactement, un avion volait plus vite que la vitesse du son, et cela n'a rien à voir avec ce livre.

Pendant sa jeunesse il apprend le piano, dessine, peint des poupées de papier, et prend des leçons de claquettes.

À l'âge de 18 ans, il commence une préparation aux études médicales à l'université de Cornell et discrètement bifurque vers les sciences politiques. Il finit avec une spécialisation dans les affaires étrangères et dans les langues asiatiques. Il est diplômé en 1963 et obtient une bourse pour l'Inde afin d'étudier la philosophie politique indienne, misant sur une carrière dans le département d'état.

En quelques mois, il change à nouveau l'orientation de son champ d'étude, d'abord pour l'esthétique indienne, puis la sculpture et le théâtre, et enfin vers ses propres sculptures et écritures de pièces. Après quelques mois à étudier la calligraphie au Japon, il retourne à l'université de Californie, à Berkeley, pour obtenir un diplôme en art dramatique et en sculpture, puis à l'université de Columbia pour un diplôme de cinéma. Il quitte Columbia en 1968 pour peindre, sculpter, composer de la musique et danser.

Il travaille comme thérapeute artistique avec des alcooliques en convalescence et donne des cours au SUNY, Purchase, sur la psychologie de la créativité. En 1973, il se rend en Europe, toujours dessinant en permanence et réalise que chaque dessin successif qu'il fait sur son carnet ne

Biography of David Ehrlich

David (Gordon) Ehrlich was born on October 14th, 1941 in Elizabeth, New Jersey. Exactly six years later, a plane flew faster than the speed of sound, and it has nothing to do with this book.

During his youth he learned piano, drew, painted paper dolls, and took tap-dancing lessons.

At 18 he began pre-medical study at Cornell University and subtly switched to studies in Government. He ended up specializing in Asian Foreign Relations and languages. He graduated in 1963 and obtained a Fulbright scholarship to India to study Indian political philosophy, planning on a career with the State Department.

Within a few months, he had again changed his studies, first to Indian asethetics, followed by Indian sculpture and drama and finally to his own sculpture and playwriting. After a few months studying sumi-e in Japan, he returned to the University of California at Berkeley for graduate work in drama and sculpture and then to Columbia University for graduate work in Film. He left Columbia in 1968 to paint, sculpt, compose music and dance.

He worked as an art therapist with recovering alcoholics and taught college courses at SUNY, Purchase in the Psychology of Creativity. In 1973 he went to Europe, kept drawing all the time and realized that each successive drawing he did on the pad was only slightly different from the last : it was animation and the beginning of his frame by frame work.

In 1975 he married Marcela and a year later they moved to the Vermont mountains. Here

diffère que peu du précédant : c'est de l'animation, et le début de son travail dans l'image par image.

En 1975 il épouse Marcela et, un an plus tard, ils déménagent pour les montagnes du Vermont où ils élèvent d'abord des chèvres, deviennent apiculteurs et tiennent une pâtisserie à la maison, spécialisée dans la tarte aux pommes, qui est un désastre financier.

À partir de 1978, David Ehrlich expérimente le film holographique de manière à animer ses sculptures en dehors de l'écran 2D.

Pendant ces 25 dernières années, Ehrlich a réalisé plus de 30 films abstraits indépendants qui ont été montrés et récompensés dans les festivals du monde entier et diffusés par la fédération américaine des arts, les tournées internationales de l'animation, et par les *Best of Annecy et Zagreb*. En 1988, il est élu au conseil des réalisateurs de l'Asifa, l'ASsociation Internationale du Film d'Animation et en 1991 en devient le vice-président.

they first raised goats, kept bees and ran a home bakery that specialized in apple strudel and financial disaster.

Beginning in 1978 David Ehrlich experimented with holographic film so that he could animate his sculpture outside the 2D screen.

In the last 25 years, Ehrlich has made over 30 independent abstract animated films that have been shown and awarded in film festivals throughout the world and distributed by the American Federation of the Arts, The International Tournees of Animation, and the "Best of Annecy and Zagreb". In 1988, he was elected to the Board of Directors of Asifa, the International Animators Association and in 1991 became its Vice-President.

Une étude esthétique, lorsqu'elle concerne une œuvre animée, n'est jamais aisée. D'abord parce qu'un écrit ne permet d'avoir qu'une petite idée de l'objet et ne peut en rien remplacer une projection en salle. Et aussi parce que la forme est souvent, et particulièrement dans le cadre des travaux graphiques non narratifs ou expérimentaux, liée à l'ensemble des éléments cinématographiques.

Néanmoins, nous garderons pour l'étude la séparation classique faisant appel à l'analyse visuelle et cinématographique parce qu'elle permet justement, par les rappels et liens vers d'autres problématiques, de comprendre avec plus d'acuité les relations complexes qui unissent chacune des composantes.

GRAPHISME & POINT

Si l'on s'aventure à analyser l'élément graphique constitutionnel d'une image selon Kandinski, nous devrons considérer dans le travail de David Ehrlich trois éléments de base : le point, la ligne et le plan.

L'idée d'utiliser le point comme élément plastique à animer a constitué l'un des fondements de l'école non-narrative américaine de l'après guerre. Autant les réalisateurs de l'École de Weimar se sont dirigés vers la forme et ses variations dans le temps et l'espace, autant des individualités telles John Withney ou plus récemment Larry Cuba, ont proposé des variations dynamiques d'agencements d'ensemble de points, souvent organisés géométriquement dans le cadre. Ces recherches, aujourd'hui développées grâce aux générateurs de particules (comme avec le travail de Karl Sims par exemple), sont souvent liées aux mathématiques, aidées par les ordinateurs.

L'approche de David Ehrlich est quelque peu différente.

En effet, le point n'est pas généré par une machine, mais dessiné au crayon feutre, ce qui

UNE ÉTUDE ESTHÉTIQUE DES FILMS

It is never easy to make an aesthetic study in relation to an animated film because, firstly, the written word can never replace a theater screening, and secondly, in the case of non-narrative or experimental graphic works, the form itself is inextricably linked to all the cinematic elements.

Nevertheless, for this study, the classic separation of visual and cinematographic analysis will be used because, through reminders and links to further issues, it permits us to understand the complex relationship between each of the elements.

GRAPHICS & POINT :

According to Kandinsky's analysis of the graphic element composing an image, David Ehrlich's work would be divided into three basic components, point, line and surface.

The idea of using the point as a plastic element to animate formed one of the foundations of the postwar American non-narrative school. Just as the directors from the Weimar School were oriented towards shape and its variations in time and space, individuals such as John Whitney, or more recently, Larry Cuba, proposed dynamic geometric arrangements of groups of points. Currently this research is being developed through the use of particle generators, in the work of Karl Sim for example, and is often tied to pure mathematics – made possible through the use of computers.

David Ehrlich's approach is somewhat different.

In effect, the point is not generated by a machine but is drawn with a marker, which facilitates the use of color. Using this tool, Ehrlich combines his interest in color with a meticulous system. Additionally, the size of the point, each one made of a flat color, varies with the coloring (as in the case of vectoral applications).

Point is obviously the most representative of this research. As its name indicates, the film is entirely

AN AESTHETIC STUDY OF THE FILMS

permet de le colorer avec plus de facilité. Ehrlich peut avec cet outil, s'amuser à associer son intérêt pour les couleurs à un système rigoureux. D'autre part, le point voit sa taille varier grâce au remplissage que le feutre permet, et donc opérer, comme dans le cas de travaux informatiques, à des effets de changements de taille.

Le film *Point,* est évidemment le plus représentatif de cette recherche. Comme son nom l'indique, le court métrage est entièrement constitué d'animations de points organisés en structures géométriques (généralement circulaires). Des dynamiques animées donnent au spectateur l'impression d'un travelling dans l'espace, d'une pénétration dans un univers tridimensionnel constitué de points qui pourraient être des sphères suspendues dans l'espace. Mais cette perception est perturbée par l'utilisation de la couleur. En effet, les points disposés voient la couleur qui les compose (ils n'ont constitué chacun d'un aplat) varier en fonction du temps. L'objet qui pourrait être solide, entité d'un espace géométrique (et l'on pense aussitôt au travail *Sphères* de McLaren), mettons, comme des planètes disposées dans l'espace, perd de sa corporalité par les glissandi de teinte : il constitue bel et bien un élément graphique (en deux dimensions de surcroît) et non pas un solide au sens classique du terme. Ce travail est un "faux" 3D.

Comme souvent chez Ehrlich, un élément de recherche trouve d'autres développements dans les travaux ultérieurs. Dans ce cas précis, l'animation de points selon l'esthétique de David Ehrlich, n'est pas uniquement soumise à une idée d'abstraction (ou non-narrative selon les termes du réalisateur) des films. En effet, les points peuvent échapper à leur nature d'éléments constitutifs abstraits lorsqu'ils sont associés en grands nombres et circonscrits sur la zone délimitée d'un élément figuratif. Leur grand nombre fait oublier leur essence même au profit de la perception d'une masse globale. La couleur utilisée permet une forme de "remplissage" original. Ce travail se rapproche évidemment du pointillisme d'un Seurat. Il permet de s'écarter de l'idée d'un travail de recherche purement géométrique. C'est-à-dire que, comme souvent chez Ehrlich, le système est détourné de son utilisation classique pour tendre vers

made up of animated points arranged in geometric structures, generally circular. The animated dynamics give the spectator the impression of traveling through space, of penetrating a three dimensional universe consisting of points which could be suspended in space. But in fact, this impression is thwarted by the use of color; in effect, the points, or rather the colors which compose them, vary in relation to time. This work simulates 3D. The objects which could be solid entities in a geometric space like planets (remember McLaren's *spheres*) lose their corporeality by color gradation. It makes them definitely two-dimensional graphic elements, and not solids in the classic sense of that term.

Frequently with Ehrlich, an element of research can develop differently in later work. In this particular case, according to his own aesthetic, the animation of the points is not uniquely subordinated to the non-narrative concept. In reality, the points can escape their destiny as consecutive abstract elements when they are associated in large numbers and placed on a limited zone of a figurative element. Their large numbers change the way they are perceived. Instead of being seen as single elements there is instead an appreciation of the mass. This work is close to Seurat's pointillism and diverges from the idea of purely geometric research. Ehrlich diverts the system from its classic usage in order to lean towards sensual pleasure. The ascetic quest gives birth to a jubilant work.

David Ehrlich loves intellectual games but can't decide to play them without adapting the rules: one might imagine that he would like to play chess if only the pieces were striped, if the knight's horse reared before moving, if the bishop bowed to the Queen, and of course, if no one really loses at the end.

LINE:

David Ehrlich is steeped in Asian culture. He studied the languages and cultures of the Far East and worked under the direction of masters in the art of calligraphy. It is therefore impossible to igno-

le plaisir sensuel. La quête de pureté donne le jour à une œuvre joyeuse.

David Ehrlich aime les jeux intellectuels, mais ne peut se résoudre à les pratiquer sans en adapter les règles. On peut imaginer qu'il aimerait jouer aux échecs si les pièces étaient bariolées, si le cavalier cabrait son cheval avant d'avancer, si les grelots du chapeau du fou carillonnaient, et si bien sûr, personne ne perdait réellement à la fin.

LIGNE

David Ehrlich, féru de culture asiatique, autant par ses études des langues que des cultures des pays extrême-orientaux, a travaillé l'art de la calligraphie sous la direction de maîtres. Le trait revêt donc dans son œuvre une importance toute particulière qu'il est absolument impossible d'ignorer.

Dans le cadre d'une esthétique orientale, il est impératif de lier philosophie et création artistique. Le trait, dans la culture chinoise et japonaise, est effectué au pinceau et à l'encre de chine, directement sur le papier couché à l'horizontal, sans mise en place préalable au crayon de bois. La précision du geste revêt de ce fait une portée toute particulière.

En Orient, le trait peint est l'élément constitutif du tableau. Au contraire, l'occident a privilégié le crayon (ou fusain) comme outil de dessin monochrome, et même si la ligne a son importance (il suffit pour s'en convaincre de contempler les études préparatoires des peintres classiques), le pinceau, lui, a été réservé à l'exécution" de l'œuvre. Il va de soit que ce constat concerne moins les travaux des artistes du XX⁰ siècle du fait des nombreux bouleversements qui ont réformé les anciennes règles.

Au contraire, la calligraphie orientale privilégie le pinceau comme outil de peinture autant que de dessin. Or, le type de pinceau utilisé pour la peinture en Chine et au Japon, formé de nombreux poils fins et très souples, est semblable à une "outre" gonflée d'encre dont la forme tend vers une pointe parfaite permettant autant de dessiner un long trait d'un seul geste, que de le faire évoluer dans son épais-

re the important place the 'line' occupies in his work.

Within the framework of an Oriental aesthetic it is imperative to link philosophy and artistic creation. The line in Chinese and Japanese culture is drawn with brush and ink directly onto the paper without any pencil preparation. The precision of the gesture takes on a ceremonial aspect.

In the Orient, the painted line is the constituent element of the picture whereas in the West pencil or charcoal is the favored drawing tool; even if the line has its importance, and it suffices to contemplate the preparatory studies of classical paintings, the brush was kept for the execution of the work. (It is evident that this statement concerns less the works of artists in the 20th century because of the numerous upheavals which have reformed the old rules).

Oriental calligraphy favors the brush as a drawing as well as a painting tool. The type of brush used in China and Japan, made of numerous fine and supple hairs, resembles a wine skin, full to bursting with ink, whose form leads towards a perfect point for drawing a line, either in length or breadth, with a single gesture. It is from these possibilities that the visual quality of calligraphy is born. There is no place for error. The paper immediately absorbs the ink and retouching is impossible. As calligraphy is a scholarly pursuit, requiring great skill and discipline, it would be a mistake to underestimate the difficulty of, say, writing a few ideograms, or depicting the outline of a mountain or a basket of bamboo with just a few strokes. The apparent simplicity is an illusion. The quality of an oriental painter is evaluated by mastery of the line. There must be no approximation or clumsiness. Rhythm springs from the line's dynamic: the space between the black masses and the white spaces of the untouched paper, and the depth of the delicate transparencies. Emotion comes from the sensation of feeling the brush dancing on paper. Stage- managing these elements takes a long apprenticeship, humility, and self-negation. Only when the gesture has been repeated thousands of times does the hand take on a life of its own, and the intellect fades into oblivion.

seur. C'est de ces possibilités de continuité de ligne et de dynamique dans son épaisseur que proviennent la qualité visuelle d'une calligraphie. On le devine, aucune erreur n'est envisageable avec un tel outil. Le papier absorbe immédiatement l'encre et les retouches sont impossibles. Et l'on serait tenté de ne pas s'en étonner car finalement, il ne s'agit jamais que de tracer quelques mots en idéogrammes (la calligraphie est donc un travail de lettré), ou de dresser de quelques contours une montagne, un bosquet de bambous en quelques traits : quoi de plus simple même ? Ce serait évidemment une erreur. Ce type de travail ne tolère aucune maladresse ni même la moindre approximation. La qualité d'un peintre extrême-oriental s'évalue à sa maîtrise du trait. Le rythme naît de la dynamique du trait, l'espace de l'occupation des masses noires sur le support clair, la profondeur du délicat dosage des transparences, l'âme humaine de la sensation que l'on a de sentir le ballet du pinceau sur le papier. Gérer cet ensemble s'obtient par un long apprentissage, par de l'humilité, et un oubli total de soi-même. C'est lorsque le geste a été répété des milliers de fois que soudain, la main vit d'elle-même et que l'intellect s'efface.

On peut facilement concevoir que, si la peinture d'une calligraphie requière des qualités particulières, répéter le même processus créatif douze fois par secondes afin d'obtenir une animation révèle de la gageure. Toutefois, quelques merveilleux exemples de calligraphie animée ont été produits en Chine : des films tels que *La flûte du bouvier* et *Maman où es-tu ?* existent pour en témoigner.

Une autre possibilité d'animation de traits est observable avec le travail de David Ehrlich. Malgré son intérêt pour les cultures asiatiques, Ehrlich reste un occidental, qui a passé toute sa jeunesse aux États Unis,et a, du reste, également voyagé en Europe. Les deux cultures, asiatiques et européennes, ne pouvaient s'ignorer l'une l'autre. Leur mariage allait déboucher sur une écriture nouvelle. Avec l'arrivée d'immigrants asiatiques, et l'intérêt que portent des artistes américains aux cultures orientales dans les années trente (John Cage, Mark Tobey, l'École du Pacifique et le Black Mountain College, pour ne citer que quelques exemples), de nombreux syncrétismes avaient déjà vu le jour aux États unis, de la même

If painting a calligraphic sign requires special qualities, repeating the same creative process twelve times a second in order to obtain animation borders on the impossible. All the same, several wonderful examples of animated calligraphy have been made in China; for example, *Buffalo Boy's Flute* or *Where is Mama?*.

Another possibility for line animation is seen in David Ehrlich's work. In spite of his interest in Asian arts Ehrlich is an Occidental; he spent his youth in the USA and later he traveled in Europe. For him the marriage of the two cultures, Asian and European, was inevitable. In the same way that that Japanese prints inspired the French impressionists at the end of the 19th century, so the arrival of Asian immigrants and a growing awareness of Oriental culture of the 30's influenced the work of a number of American artists like John Cage, Mark Tobey, and gave rise in part to movements like The Pacific School and Black Mountain College. This cultural merging encouraged David Ehrlich to invent a new style.

Initially his interest in the curved stroke was essentially graphic. His sketch books from the 70's are full of them. The line and the stroke were at the center of his graphic research, and pre-date his film animation. It was his desire to make this work live that attracted him to animation.

His work on the line in animated films is comprised of three different forms:

The first is the line itself, which, with its fundamental qualities, is the principal actor. Long curves evolving in space. This idea, the urge to animate curves, is not localized temporarily in Ehrlich's filmography. It is hidden in numerous variations through 25 years of his work. (Color: *Interstitial Wavescapes*, Black and White: *Dissipative Dialogues*, and even figurative *Dryads*). I would be tempted to say that the animated line is the backbone of Ehrlich's film work.

The second is the outline, where a shape is delineated by the line and filled in with color. It is the most classic form which is closest to our Western culture. Surprisingly, it doesn't always possess

manière que la découverte des estampes japonaises avait été déterminante pour les peintres impressionnistes en France à la fin du XIX^e SIÈCLE.

C'est d'abord graphiquement que se manifeste l'intérêt de Ehrlich pour le trait curviligne. C'est-à-dire que le trait, la ligne, a d'abord été au centre de ses préoccupations graphiques avant de s'animer sous la caméra. Les carnets sur lesquels Ehrlich posait des esquisses pendant les années soixante-dix en sont remplis. C'est grâce à ce travail que l'intuition de les faire vivre sous la caméra l'a poussé à aborder l'animation.

Le travail sur la ligne, dans la production animée de Ehrlich revêt trois formes différentes:

La première fait honneur à ses qualités intrinsèques: elle est l'acteur principal du film. Le film met alors en scène les déformations de longues courbes évoluant dans l'espace. Cette idée, cette pulsion même, d'animer des courbes, n'est pas localisée temporellement dans la filmographie de Ehrlich. Elle se retrouve disséminée tout au long des vingt-cinq ans de réalisation, déclinée en de nombreuses variations (en couleur pour *Interstitial Wavescapes* en noir et blanc pour *Dissipative Dialogues*, et même figurative pour *Dryads*). La ligne animée, se présente, serais-je tenté de dire, comme une colonne vertébrale dans la production de Ehrlich.

La deuxième est organisée en terme de tracé: c'est-à-dire que la forme est délimitée par la ligne et remplie par une couleur. C'est la plus classique, la plus proche de notre culture occidentale. Curieusement, elle ne revêt pas toujours cette vivacité que lui donnent les pleins et les déliés puisqu'elle peut être fine et régulière, inscrite comme au crayon technique (la série des *Robots*, par exemple).

La troisième est dissimulée, invisible, car supplantée par le remplissage de la forme, seul l'espace de l'objet peint suggère son existence. Elle n'en existe pas moins par les effets de métamorphose des formes peintes: tout se passe comme si elle avait été un guide soigneusement gommé après usage.

the vivacity of 'up and down strokes' because it is fine and regular, as if recorded with a technical pencil. (The *Robot* series for example).

The third form is invisible because it is supplanted by the filling in of the shape: Like a carefully erased guide, only the silhouette of the painted object and the effect of its metamorphosis suggest its existence.

The line in it's cursive form, flattened on the paper, prevents the construction of perspective because the straight line is often necessary in order to establish 'trompe-l'oeil' perspective. Think of the convergence of lines towards the vanishing point. If Chinese and Japanese engravings possess depth, it is organized around surfaces, for example mountains in the distance, characters in the foreground. Thus Ehrlich's animated films, when they are planned around the idea of a pure line, are often in two dimensions, leaving the depth of field unexplored.

SURFACE

The third dimension, surface, is where the sense of space originates. If the point is an element often absent from David Ehrlich's work, the line on the contrary captivates his attention in film after film. However, a line used for it's graphic value and not as a divider of space doesn't necessarily harmonize with the idea of the surface

In Oriental prints different planes can be made with strokes and washes, background mountains and distant waterfalls seen through the bamboo are classic examples. In this case, the often parallel surfaces are shown receding as in a multi-plane. It is the density of the wash that expresses the value of the space and the distance that separates them. And this effect is obtained by playing with the values of black and white, without using a subterfuge such as perspective, which is a Western invention .

La ligne, dans sa forme cursive, plaquée sur le support du papier, gêne l'établissement d'une perspective. D'abord parce que la droite est souvent nécessaire à l'établissement du trompe-l'œil de la perspective : il suffit de penser aux fuyantes convergeant vers un unique point. Les estampes japonaises et chinoises, si elles possèdent une profondeur, l'organisent plutôt autour de plans (montagnes au loin, personnages à l'avant-plan par exemple).

Aussi, les films animés de Ehrlich, lorsqu'ils s'organisent autour de l'idée de ligne pure, sont-ils souvent en deux dimensions, ou en tout cas, n'exploite pas complètement l'espace dans sa profondeur.

PLAN

Le plan, troisième dimension. Avec lui l'espace véritable commence.

Si le point est un élément somme toute peu utilisé dans le travail de David Ehrlich, la ligne au contraire retient film après film toute son attention. Mais la ligne utilisée, non comme élément de séparation d'espaces mais pour sa seule valeur graphique, ne s'accorde pas toujours facilement avec l'idée de plan.

Dans les estampes orientales, différents plans peuvent voir le jour grâce au trait et au travail de lavis. Les montagnes à l'arrière plan, les chutes d'eau lointaines découvertes dans les interstices de tiges de bambou en sont des exemples classiques. Dans ces cas précis, les plans sont mis en évidence par un éloignement, à la manière d'une multiplane pourrions-nous dire, et sont régulièrement parallèles entre eux. C'est souvent les degrés de lavis qui permettent de mettre en valeur l'espace, la distance qui les sépare. Et cet effet est obtenu en jouant sur les valeurs de noir et de blanc, sans avoir recours à des subterfuges tels que la perspective, invention occidentale s'il en est.

David Ehrlich avoue une certaine méfiance vis-à-vis de la perspective. Il préfère simuler la profondeur par des dégradés de couleur, ce qui le rapproche de l'idée orientale des lavis. Est-ce à dire que le

David Ehrlich admits to a certain distrust of perspective. He prefers to simulate depth by color gradation, which is like the Oriental idea of a wash. Does that mean that the surface doesn't exist in his work? Not exactly, because large colored zones are perpetually present offering surfaces to the eye, and as in the case of the Oriental prints (mainly Chinese and Japanese) a background is often present which gives a value to the foreground surface. But the perpetual metamorphosis from one to the other scrambles the image until the foreground melts into the background. Because the treatment of the image is often global, the idea of depth is denied. This fact is aided by Ehrlich's graphic style. His style of drawing, close to that of children, all lines and curves, gives little scope for volume. Foreground and background are difficult to differentiate if they have a similar graphic treatment

The *Robots* is a style of film in which the system of surfaces is used in a surprising and original way.

In the three films which comprise this series, to which David Ehrlich returns throughout his career, surfaces are exploited to advantage. The utilization of geometric forms with sharp angles (cubes and triangles) offers the spectator a multitude of surfaces to discover during their appearance and disappearance: in their own way these films are cubist.

Why Cubist? Because this time, the objects in volume, whose evolutions we follow, seem to emerge from a multitude of points of view. Thus the traditional systems of representation in volume are forgotten; perspective is diverted. A form that one thought for a brief instant could be identified in it's space and volume reverses its orientation and rushes towards us instead of losing itself in the distance. Or maybe it simply changes its volume.

The idea of these animations is based on metamorphoses, and the perception one would like to have of a traditional space is destroyed because an object is not stable in it's solidity. These films use, above all, the element of surface for their functionality. The *robots* and the geometric forms which

plan n'existe pas dans son travail? Pas tout à fait. D'abord, parce que de larges zones de couleurs sont perpétuellement présentes pour offrir des surfaces à l'œil. Ensuite parce que, comme dans le cas des estampes orientales (surtout chinoises et japonaises), un "fond" met souvent en valeur le premier plan. Mais les incessantes métamorphoses de l'un et de l'autre brouillent l'image jusqu'à ce qu'arrière-plan et premier plan se mêlent, s'imbriquent et se fondent. Parce que l'image est souvent traitée comme une globalité, la notion de profondeur est niée. Le style graphique de Ehrlich y contribue. Son dessin (proche de celui des enfants), tout en trait et en courbe, n'offre que peu de repères de volume. Un avant-plan, un décor et un arrière-plan lointain sont difficiles à gérer si leur traitement graphique est similaire.

Mais il est un style de film dans lequel le système de plan a été utilisé de manière originale et surprenante : les *Robots*.

Dans les trois films qui composent cette série sur laquelle Ehrlich revient tout au long de sa carrière, les plans sont au contraire mis largement en valeur. L'utilisation de formes géométriques aux angles perçants (cubes, triangles…) offre au spectateur une multitude de plans à découvrir dans leur apparition et disparition. Ce sont des films "cubistes" à leur manière.

Cubistes ? Car les objets, en volume cette fois, dont on suit les évolutions, semblent tous issus d'une multitude de points de vue. Et c'est ainsi que les systèmes traditionnels de représentation en volume sont mis à mal, que notamment la perspective, encore une fois, est détournée. Par exemple, une forme que l'on croyait un bref instant identifiable dans son espace et son volume, par un renversement de l'orientation de son cerné, fuit soudain vers nous au lieu de se perdre vers l'infini, à moins qu'elle n'ait changé tout simplement de volume. L'idée de ces animations tourne évidemment autour du procédé de la métamorphose, et la perception que l'on voudrait avoir d'un espace traditionnel est détruite, puisque l'objet n'offre pas de stabilité en terme de solidité.

Ces films utilisent, plus que tout autre, l'élément plan pour leur fonctionnement. Les robots et les

accompany them consist graphically of surfaces forming different angles between themselves. But as the volumes lose all solidity, because of the metamorphosis and the changes in the vanishing point, we could easily consider them as flat surfaces adjusted between themselves. The films lose all notion of space and become ballets of distorting, melding, transforming surfaces. Once again it is a two-dimensional universe, because in a certain way the depth is an illusion rather like the work of Escher, who offers false volumes and perspectives in an image that is in reality an illustration in two dimensions.

CINEMATOGRAPHY

EDITING:

Animation is a complete and unique artform. However, in a paradoxical way, it has often been influenced by live action. This relationship is particularly clear in the classic animated American films from the 30's and 40's, and it became a standard for later productions. The cutting was based on the same rules as those for live action feature films, for a very simple reason: both were linked to the art of story telling. It is obviously difficult to imagine a Disney-like feature or a cartoon without a classic form of narration.

In general, abstract or experimental cinema can disregard the classic cutting method. Many experimental film directors find it hampering or anachronistic within the context of their work. But if a syntax renders the classic cutting useless, it needn't necessarily reject breaks caused by changing the shot. One of the most obvious points of Ehrlich's production is the almost complete lack of cutting. He can use this particular style as his films are short. The fact that from start to finish they are most-

formes géométriques qui les accompagnent, sont graphiquement constitués de plans formant différents angles entre eux. Mais puisque les volumes perdent rapidement toute fermeté du fait des métamorphoses et des renversements de point de fuite, nous pouvons facilement ne voir en eux que des agencements de surfaces planes ajustées entre elles. Les films perdent alors toute notion d'espace et nous assistons à un ballet de plans se déformant, se rejoignant, se métamorphosant. Nous retrouvons une fois encore un univers en deux dimensions puisque, d'une certaine manière, la profondeur n'était qu'un leurre. Un peu à la manière d'un Escher qui s'amuse à brouiller les pistes en proposant de faux volumes, de fausses perspectives, et dont les travaux, sont en fait du type illustratif en deux dimensions.

CINÉMATOGRAPHIE

LE MONTAGE

L'animation est un art à part entière. Paradoxalement, elle a très régulièrement subi l'influence du cinéma de prise de vues réelles. Cette relation est surtout manifeste dans le travail classique américain des années trente et quarante, et ce cinéma s'est imposé comme un standard pour les productions ultérieures. Le découpage s'est rapproché du film de fiction narratif, utilisant les mêmes grammaires, et ce pour une raison très simple : les deux sont liés à l'idée d'histoire, à la volonté narrative. Il est difficilement envisageable en effet de réaliser un long métrage de type disneyen ou un cartoon sans faire appel à la narration classique. Son abandon risquerait d'égarer le spectateur et l'empêcherait de suivre la trame.

Par contre, le cinéma abstrait ou expérimental peut se passer, et c'est généralement le cas, du décou-

ly constructed with a single shot makes them appear as long uninterrupted continuums, unbroken by a single change in the point of view.

David Ehrlich's films are not cinematographic work in the traditional sense of the word. If cuts don't exist, it's for the simple reason that there is no real frame sequencing. The audience is seated in front of a progression of images, and their point of view remains unchanged throughout the screening. To use Mélies's expression it's "an audience from the third row". We never, during a single moment, feel the presence of a camera, even a virtual one (the contrary of works such as l'*Emotif* by Jean-Christophe Villard, where the camera travels freely and continuously through space).

According to David Ehrlich himself, he does not perceive the surrounding world as a succession of events, but rather as a continuity. His films reflect this point of view. It's true that if we observe the day's progression on a panorama, which is one of the subjects of his work, especially on Vermont's landscapes, the transformations, the metamorphoses of light pass smoothly, slowly, almost imperceptibly. We could suggest that a succession of representative shots of the transformation stages, in continuity, could also re-transcribe this day. This is true, but he chose differently.

This idea of lack of sequentiality in the narration is also close to the Oriental philosophies that David Ehrlich has studied. In Indian, Chinese or even Japanese philosophy (which owes a lot to China), time is perceived as a river where a few events floating on its surface can catch our eye and consciousness, but remain as anecdotes within the vision of the whole. Indian music, which David Ehrlich has also studied, is particularly representative of the lack of breaks in rhythm.

A Raga is a kind of scale, inside which the musician can improvise. The choice of a Raga is linked to the environment, location, time, season, and to a number of other factors. The Raga defines a brief sensation, the way we react to a single component rather than to a dramatic dynamic. It is the opposite of Occidental music. Even if the principle is close to that of free jazz there is no harmonic

page classique. C'est ainsi que de nombreux réalisateurs expérimentaux l'ont abandonné, car ils ont senti non seulement son inutilité dans le cadre de leurs travaux, mais la gêne même que cela pouvait leur occasionner.

Mais si une grammaire peut faire l'économie du découpage classique, elle n'est pas pour autant obligée de se passer de ruptures, incarnées par les changements de plans. Or, l'une des caractéristiques les plus flagrantes de la production de Ehrlich est l'absence quasi-totale de montage. La courte durée des films favorise bien sûr cette écriture inhabituelle. Le fait qu'ils soient constitués majoritairement d'un seul plan s'étalant du début à la fin les fait paraître comme de longs continuums que ne vient interrompre aucun changement de plan, que ne vient briser aucune saute de point de vue.

Le cinéma de David Ehrlich n'est donc pas un travail cinématographique au sens traditionnel du terme. Si le montage en est absent, c'est parce qu'il n'y a pas, à proprement parler, de succession de cadre. Le spectateur est placé une fois pour toutes devant une suite d'images et son point de vue reste inchangé pendant tout le temps de la projection. À sa manière, il est un "spectateur du troisième rang", pour reprendre l'expression de Méliès. À aucun moment, on ne sent la présence d'une caméra, même virtuelle (au contraire de travaux tel L'Emotif de Jean-Christophe Villard qui, sans coupe, opère à une écriture en laissant une caméra librement voyager dans l'espace).

David Ehrlich, selon ses propres aveux, ne perçoit pas le monde qui l'entoure comme une succession d'événements mais comme une continuité. Ses films reflètent ce point de vue. Il est vrai que, si l'on observe l'écoulement d'une journée sur un paysage, ce qui constitue l'une des recherches de son travail, notamment dans ses études sur le paysage du Vermont, les transformations, les métamorphoses de la lumière s'opèrent sans heurt, lentement, presque imperceptiblement. On pourrait objecter qu'une succession de plans représentatifs des stades de la transformation et montés bout à bout pourrait tout aussi bien retranscrire cette journée. Cela est vrai mais le choix a été autre.

sequence or systematic counterpoint to suggest a path or a narration. It is the very opposite of opera. The sentiment emanating from the Raga stretches and spreads until it becomes timeless. It allows for a wealth of variations, but even if a particular way of playing with its form brings to it another kind of life it never strays outside its chosen boundaries.

Ehrlich also admits to a passion for China and for one of its most important cultural books, the 'I Ching'. This book is also, and correctly, called the 'Book of Transformations'. Six strokes drawn one above another, each with the possibility of being yin or yang, form a hexagram, and through their combination 2^6 (64) possible arrangements. The description of the 64 symbolic states corresponds to 64 brief instants. Each of these states conveys within itself it's own birth and death. It emerges from a previous hexagram and progresses towards a future hexagram. When we study these variations carefully, we become spectators trying to understand evolution and continuity: of the world, of an individual, or of any other phenomenon . Recognizing this logic helps to anticipate the object's future state.

In the philosophy of this book instability is the rule because nothing is stationary or immobile; on the contrary the universe is transitory. Perpetual movement comes from the fact that each phenomenon is intimately linked to others by complex interdependent relationships. It means that the man who gazes upon a changing landscape continuously has to remember that he also ages, moves, and that even his perception and spirit modify themselves. This passage from one state to another is gradual, linked to so many phenomena that the influence of man on the whole is insignificant. Nevertheless, with a more or less dexterous intervention from each individual, we can guide the stream of events onto a particular path. Time and matter are constrained to metamorphose from one state to another: we are not a completely passive audience. Ehrlich's cinema works on the same philosophical principal. In the absence of cutting and shot changes, it's the internal dynamic, the move-

Cette idée d'absence de séquentialité dans la narration est également proche des philosophies orientales que David Ehrlich a particulièrement étudiées. Que ce soit dans la philosophie indienne ou chinoise, et même japonaise (qui doit beaucoup à la Chine), le temps est perçu comme un fleuve dont quelques événements flottant à la surface peuvent certes accrocher notre regard et notre conscience, mais ne sont qu'anecdotiques au regard de l'ensemble. La musique indienne que Ehrlich a également étudiée est particulièrement représentative de l'absence de cassure rythmique.

Le Raga, sorte de gamme autour de laquelle le musicien tourne pour improviser, définit plus une sensation, c'est-à-dire la manière dont nous réagissons face aux composantes d'un instant, qu'une dynamique dramatique. Le choix d'un Raga, avant toute improvisation musicale, est lié à l'environnement, au lieu et à l'heure, à la saison, à tout un ensemble de facteurs. Les musiciens doivent évoluer, faire vivre ce choix en se fondant à l'intérieur de son mode. À la différence de la musique occidentale, on ne trouve pas d'enchaînement harmonique qui suggérerait un itinéraire, une narration. Au contraire, l'instant choisi, et mis en forme musicale par le Raga, s'étire, s'étend jusqu'à devenir intemporel : il s'agit de l'exprimer dans toutes ses formes et sa richesse, et si la relation de jeux (dans tous les sens du terme) que l'on entretient avec lui le fait vivre, on reste néanmoins dans son cadre exposé et choisi dès le début du morceau.

Ehrlich avoue aussi volontiers également une passion pour la Chine. L'un des livres les plus importants de la culture chinoise, est le Yi-King. Ce livre est également, et très justement, appelé *Livre des transformations*. Six traits dessinés les uns au-dessus des autres, et pouvant chacun être Yin ou Yang, forment un hexagramme, et donnent par leur combinaison 2^6 (2 puissance 6) possibilités d'organisation, c'est-à-dire 64. La description des 64 états symboliques qu'il propose correspond à 64 brefs instants représentatifs. Chacun de ces états porte en lui-même, par le fait qu'il provienne d'un état antérieur (d'un autre hexagramme) et qu'il évolue forcément vers un autre état (un autre hexagramme), sa propre

ment inside the film or shot that brings the progression. David Ehrlich's films use, more than in any other director's work, the metamorphosis as a basic tool.

METAMORPHOSIS :

David Ehrlich is captivated by transformations.

Examples would include the way light evolves as it plays upon a landscape; the way new grass invades and colors the countryside within just a few weeks; foodstuff as it travels inside the human body; the decomposition of dead animals; the life cycle of a beehive whose evolution we can only follow as a comprehensive whole - that of a mass in constant transmutation.

David Ehrlich's discourse is coherent in the sense that the particular moment he tries to describe, the one which follows the previous moment of which it is the issue before becoming the source of the next, is expressed as both a temporal and intemporal step. In his work, the metamorphosis from one image to another is not used as an easy cinematographic solution. It's not a 'soft-cut' or a 'fast dissolve' designed to hide editing problems as is sometimes seen in inept works. As film is above all, (compared to painting) a dynamic medium, in the absence of narration the image must progress and communicate rather than illustrate. It means that the strength of this system, even if this term isn't appropriate, is to relate without imposing. The camera is no longer subjective: it's the image that generates its own dynamic, and we are the objective spectators. For David Ehrlich, the camera is an open window.

In the majority of David Ehrlich's films, the use of short dissolves between images inside the same shot, (regardless of the economy of artificially rebuilding an in-between frame), gives a feeling of very soft transitions from one phase to another; almost, as though every image is a shot, an intermediary state, of the transformation, and because of this, cutting becomes completely optional.

The transformation of objects can only emerge with an internal logic, whose law prevails and jus-

naissance et sa propre mort. Aussi, est-on, lorsqu'on l'étudie sérieusement, le spectateur des transformations du monde, de l'individu ou de tout phénomène dont on s'attache à saisir le mouvement et l'évolution continue. Il aide à en comprendre le fonctionnement logique et permet par cet entendement d'anticiper les futurs états de l'objet.

Dans la philosophie de cet ouvrage, l'instabilité est, on l'a compris, la règle, puisqu'aucun état ne peut être par essence stationnaire ou immuable, bien au contraire. Le monde n'est qu'impermanence. Ces évolutions perpétuelles résultent du fait que chaque phénomène est intimement lié à d'autres par de complexes relations d'interdépendance. C'est-à-dire que l'homme qui contemple un paysage se modifiant, doit garder à l'esprit que lui-même bouge, évolue, vieillit, et que son esprit, ses perceptions se modifient également en permanence. Ces passages d'un état à l'autre se font graduellement, en relation avec tant d'autres phénomènes que l'influence de l'homme est globalement insignifiante. Malgré tout, par l'intervention plus ou moins adroite de chaque individu, on peut aider les cours des événements à prendre une voie plutôt qu'une autre. Le temps et la matière opèrent à des métamorphoses qui les font passer d'un stade à l'autre : nous ne sommes pas complètement des spectateurs passifs. Le cinéma de Ehrlich fonctionne sur le même principe philosophique. Le découpage et les changements de plans étant absents, c'est la dynamique interne, le mouvement à l'intérieur du film/plan qui permet d'avancer. Et, le changement étant selon cette philosophie à la racine du fonctionnement de l'univers, les films de David Ehrlich utilisent, plus que chez tout autre réalisateur, la métamorphose comme outil de base.

LA MÉTAMORPHOSE

David Ehrlich est captivé par la transformation.

La lumière qui évolue sur un paysage, l'herbe qui en quelques semaines envahit une campagne, le passage d'aliments dans le corps humain, jusqu'à la décomposition animale d'un organisme mort, en

Board of the hexagrams
Tableau des hexagrammes.

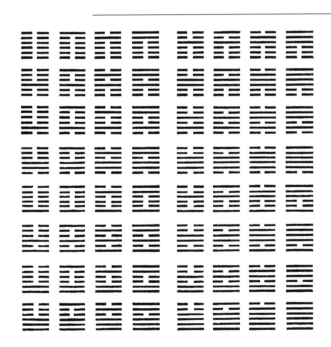

tifies the episode: the metamorphosis of food during digestion, which then becomes part of the diner: transmutations, such as decomposition after death and the body returning to earth from which other organisms are born. All of these transformations form part of a philosophic cycle.

The idea of a cycle can be sustained: it is not only a basic point of ecology and medicine, as Ehrlich well knows, but, in a more symbolic way, linked, once again to Oriental philosophies.

The observation of cycles is mainly associated in an intimate way with rural life because they are not nearly as visible or obvious in urban spaces. The fact that David Ehrlich lives in the country allows him to experience this phenomenon directly.

CYCLES :

In David Ehrlich's production the work on cycles is expressed in many ways often with their source in music.

One of these is an intellectual use of the system "return to the same departure point" which

passant par le ballet d'abeilles dont on ne peut suivre l'évolution que d'une manière globale et se présentant de ce fait comme une masse en perpétuelle transformation, figurent parmi les sujets de fascination de Ehrlich.

La cohérence du discours de Ehrlich tient en ce que l'instant qu'il tente de décrire, et qui a suivi l'instant précédent dont il est la conséquence, avant d'être la source du devenir d'un autre, c'est-à-dire de l'instant suivant, est exprimé comme étape à la fois temporelle et intemporelle. Dans son travail, la métamorphose qui permet de passer d'une image à l'autre, n'est pas utilisée comme solution de facilité cinématographique. Il ne s'agit pas de l'équivalent d'un *soft cut* soit d'un rapide fondu destiné à masquer des problèmes de montage comme on peut le voir parfois dans des travaux maladroits. Elle prend sa source, au contraire, dans l'idée d'évolution graduelle des phénomènes. Car le film est avant tout (si on le compare à la peinture), un outil dynamique. Il faut donc bien montrer que l'image évolue, ce d'autant plus que la narration étant absente, c'est l'image qui doit par sa propre existence évoluer et "raconter" (plutôt qu'illustrer). La grande force de ce système, encore que ce terme soit impropre, est de conter sans imposer ; autrement dit, la caméra ne se pose plus comme vision subjective et travaillée tel un outil de mise en scène, mais c'est l'image elle-même qui génère sa propre dynamique, c'est le monde qui vit et nous qui en sommes les témoins "objectifs". La caméra, chez David Ehrlich, est une fenêtre ouverte sur le monde.

L'utilisation dans la grande majorité des films de Ehrlich de petits fondus enchaînés permettant de passer d'une image à l'autre au sein du même plan, indépendamment de l'économie de travail qu'ils permettent en reconstruisant artificiellement une image intermédiaire qui aurait dû être dessinée intégralement, encourage également l'idée de transition douce et sans heurt d'une phase à l'autre. Tout se passe ainsi comme si chaque image était finalement un plan, un état intermédiaire de chaque transformation du monde, et le montage devient de ce fait tout à fait facultatif.

Ehrlich employs in his color work. Another, more complex because based upon the musical system "canon" permits him to structure the length of the film as well as the apparition and disappearance of its components.

It's useful to remember the historical relationship that united music and experimental abstract cinema. Non-figurative cinema had its first great period in Germany during the twenties. Painters, who became interested in the cinema as a complementary tool for their personal expression were looking for a system, an idea to lead them to define a new area of research. The cinematographic language that appeared at the beginning of the 20th century didn't suit their sensibility because it concerned the figurative and narrative cinema. Tracking and changes of lens, for instance, are part of a vocabulary that couldn't be used in their work. With music, they discovered the common denominator of their research: temporality. Just as the paintings are abstract, music itself is composed of non- figurative material (this changes later with the advent of concrete music). Music is evocation and thus linked in its concept to a certain form of abstraction. The rules for writing music, particularly modern music, will help these painters to elaborate silent movies in which shapes transmute within a logic.

David Ehrlich, who knows Weimar's cinema production, is also inspired by music when creating his films. His musical studies, Occidental at the beginning (the piano when he was a child), and Oriental (The Veena, in India), led him naturally to meditate on the relationship between music and image.

Under the sensual attraction of color, Ehrlich feels obliged to abandon monochromatic calligraphy. The plea is persuasive but his reticence is real : color is almost too glistening, too easy in its effects. A mere nothing turns aesthetic when color is present. It doesn't fit his desire for purity which he thinks should lead him to a kind of asceticism. It's aggravating. How can he control this apparent

La transformation des objets du monde ne peut se réaliser sans logique interne. Une loi prévaut au phénomène et le justifie. La transformation des aliments au cours de la digestion devenant partie de soi alors qu'ils constituaient des matériaux naturels eux-mêmes issues d'autres transformations, la décomposition des corps après la mort, retournant à la terre et permettant à d'autres organismes de naître, font partie d'une philosophie de cycles.

L'idée de cycle est évidement tout à fait justifiable d'un point de vue scientifique : elle est l'une des bases de l'écologie et du domaine médical que Ehrlich connaît bien. Mais elle est surtout, et d'un point de vue plus symbolique, liée, encore une fois, aux philosophies orientales.

Il est à noter que l'observation de ces cycles est intimement associée à la vie rurale car ils sont peu visibles dans l'espace urbain (ou tout du moins, pas suffisamment évidents pour que l'on y prête une grande attention). Le fait que Ehrlich vive à la campagne encourage l'expérience vécue du phénomène.

LES CYCLES

Le travail sur les cycles s'exprime de diverses manières dans la production de David Ehrlich.

La première, consiste en l'utilisation raisonnée, intellectuelle, de systèmes fondés sur les retours à un même point de départ : Ehrlich s'y adonne dans son travail sur la couleur. La seconde est plus complexe car basée sur le système musical du canon qui permet de structurer la durée du film ainsi que l'apparition et l'évolution de ses composantes.

Les deux prennent leur source dans la musique.

Il convient de rappeler les prémisses des rapports historiques qui unissent la musique et le cinéma expérimental abstrait. Le cinéma non figuratif connaît sa première grande période en Allemagne dans les années vingt. Les peintres qui s'intéressent au cinéma comme outil complémentaire d'expression personnelle, sont à la recherche d'un système, d'une idée, leur permettant de baliser une recherche nou-

conflict with the desire for simplicity? By organizing a new work path of course. Within a chosen system, the presence of the elements and the effects can be controlled. The 'remorse' for using a 'decorative' element disappears at the same time as life appears, in an otherwise austere framework. The procedure is obvious when we see the films, especially those Ehrlich directed during the eighties. The method consists of a never-ending progression with cycles of colors, using the whole chromatic circle, filling shapes. The original color ebbs towards other hues that themselves flee to new shades before returning to the original tint, which allows the cycle to rerun in ad infinitum. The possible number of colors is mathematically infinite.

Embracing a system leads to the creation of boundaries and, in this particular case, a limited scale of 12 basic colors that engender numerous invisible steps because they are in perpetual transmutation.

Working with dynamic shades in animation is not easy. The brush is ill-adapted because it depends too much on delicate blending for the inter- phases. The tool has to be changed and the brush is replaced by the pencil. The hues are predetermined by the manufacturer. The in-between values are easily realized by putting light strokes of a second color on the first. This safety net is important from a technical point of view: as the blending is easier, Ehrlich can concentrate on the organization of the actual sequence. The process is also attractive because the precision of its mechanism is reassuring : the rigid system can't rely upon approximation.

The method of choosing and fixing the hue's cycle prevents impulsive drifts. However, sometimes, when different cycles of an image don't match, it becomes necessary to alter the synchronization in order to restore the general balance of the image. So, to correct these problems, David Ehrlich confesses, he cheats by slowing down some cycles or accelerating others: the system suddenly generates a freedom inside itself that's satisfying. A certain kind of improvisation emerges within the

velle. Les grammaires cinématographiques qui naissent depuis le début du cinéma ne conviennent pas à leur sensibilité car elles s'appliquent au cinéma figuratif et narratif. Le travelling, le champ/contre-champ, par exemple, sont des procédés d'écritures qui ne peuvent être utilisés dans leurs travaux. Avec la musique, ils découvrent le point commun de leur recherche : la temporalité. Car si leurs peintures sont abstraites, la musique elle-même n'est pas réaliste, elle n'est pas composée d'objets identifiables (cela changera plus tard avec l'arrivée de la musique concrète) : elle est évocation et donc liée dans l'idée à une certaine forme "d'abstraction". Les règles d'écriture de la musique, et tout particulièrement de la musique moderne, vont servir à ces peintres pour concevoir des films muets dans lesquels des formes évoluent selon une logique.

David Ehrlich, qui connaît la production du cinéma de Weimar, va également s'inspirer de la musique pour la composition de ses films. Ses études musicales, d'abord occidentales (le piano, alors enfant), puis orientales (La vinâ, en Inde), son hobby de compositeur, le poussent tout naturellement à s'interroger sur les rapports entre musique et image.

Attiré par la sensualité de la couleur, Ehrlich va devoir sortir de la calligraphie monochrome. C'est un appel pressant qu'il éprouve. Les réserves qu'il a sont toutefois réelles : la couleur est presque trop chatoyante, trop facile dans ses effets. Un rien devient esthétique dès lors qu'elle est présente. Elle ne répond pas au désir de pureté qui est le sien et qui doit le pousser, pense-t-il, vers une sorte d'ascèse. Ç'en est agaçant. Comment dompter cette force naturelle ? Comment garder un contrôle vis-à-vis de ce qui paraît contradictoire avec le désir de dépouillement ? En organisant cette nouvelle piste de travail bien sûr. Avec un système choisi, on contrôle la présence, les effets. La culpabilité d'utiliser un élément "décoratif" disparaît en même temps que la vie fait son apparition dans un cinéma pour l'instant austère. Le procédé choisi est évident à la vision des films, surtout pour ceux réalisés pendant la décennie quatre-vingt. Il consiste en l'utilisation de cycles colorés pour le remplissage des formes, cycles balayant

confines; in the same way that the Indian musician improvises inside the field of a Raga from which he's not allowed to escape.

Color brought a major transformation into David Ehrlich's work. It was the basis of a progressive renunciation of geometric asceticism, where the credo was austerity. It balanced the intellectual work with the one of pure sensibility. The films harmonize naturally. Color also led him to other experiments such as animated painting, or spatial organization through colored harmonies (*Point, Pixel, Etude, Robot Rerun*).

The canon, another musical form used by David Ehrlich, is also linked to cycles. Everyone knows the canon even without the benefit of a musical training. We have all sung 'Frère Jacques'. starting at different intervals. The musical theme or, in this case, the animated sequence, with a repetition after a significant time-lag, facilitates the organization of temporality and gives a coherence to the whole. Isolated, the system, if it works, is too crude because of the predictability of its effects.

That is why Ehrlich uses speed variations (tempo), and also the retrograde canon, to combine sequences in different directions. With the two latter elements, the film becomes complex enough to conceal the construction stratagem or at least to make it less conspicuous. It's quite difficult to appreciate the visual wealth of such films as *Precious Metal* during the first screening.

When utilizing the logic of the inverted canon Ehrlich is confronted with the problem of blending several temporalities, of frames, each with a visual coherence, but when reversed and in juxtaposition the shapes become confused, geometrics smash up, unexpected transparencies appear. This is especially so because the 'melody', signifying the animation with its repetitions forward and backward, uses over and over the same animated sequence : in it's ideology it's a mechanical work. Aiming to clarify the image, Ehrlich often constrains one of the components, one of the voices. This area, where the animation evolves, quickly becomes a window included in the principal "voice" field. The

le cercle chromatique dans son ensemble, dans un mouvement sans fin. La couleur de départ est déclinée en d'autres teintes qui elles-mêmes fuient encore vers une nouvelle valeur jusqu'au retour à la couleur d'origine. Ce retour à la première couleur permet au cycle de repartir *ad vitam aeternam*. Le nombre de couleurs possible est mathématiquement infini.

Épouser un système pousse vers la création de contrainte et dans ce cas précis, vers la limitation du nombre de couleurs en choisissant une gamme. Le dispositif s'appuie sur 12 couleurs de base qui constituent comme autant d'étapes invisibles puisqu'en perpétuelles mutations.

Travailler une animation en dégradés dynamique n'est pas chose facile. Le pinceau se révèle peu adapté car trop tributaire de mélanges délicats dans les phases intermédiaires. L'outil doit évoluer et le pinceau laisser la place au crayon. Avec ce dernier, les valeurs de teinte sont prédéterminées par le fabriquant. Les valeurs transitoires sont plus aisément réalisées en appliquant une deuxième couleur sur la première, en légers frottis. Cette sécurité est importante d'un point de vue technique : les mélanges étant plus commodes, Ehrlich peut se concentrer sur l'organisation même de la séquence. Le procédé est également séduisant, car rassurant par la précision de son mécanisme : le système, rigide, ne peut s'appuyer sur de l'approximatif.

L'idée de cycle basé sur des teintes choisies et immuables empêche les dérives impulsives. C'est pourtant ce qui se produit parfois, lorsque les différents cycles d'une image sont mal assortis et que des désynchronisations sont nécessaires pour redonner le bon équilibre à l'image dans son ensemble. Alors, pour réaliser ces corrections, ainsi que l'avoue David Ehrlich, il triche en ralentissant certains cycles, ou en accélère d'autres : le système soudain génère une liberté en son sein même, et c'est chose rassurante. Une certaine forme d'improvisation naît au sein de la contrainte, exactement comme le musicien indien improvise dans le cadre d'un raga dont il n'a pas le droit de s'échapper.

L'apport du travail sur la couleur est capital dans la production de David Ehrlich. Il est à la base d'un

idea of inscribing an animation inside a field rapidly escapes from its original context to have an autonomous existence. Its future use is diverse and abundant.

FIELDS :

The field is a paradoxical factor of the film in general, and that's why it's not very often used as an element. Actually, isn't the film itself situated within a field (with unchanging proportions)? So, the idea of including a frame has to be justified. David Ehrlich says he used it in order to clarify the general image during the pictorial use of the musical canon system (in *Dissipative Dialogues*). The 'second voice' enhanced by the "second field" no longer interferes with the main image. However, this idea developed rapidly for the simple reason that Ehrlich had used it in his painting before becoming involved in animation.

The field is a solid fixed element that gives a reassuring feeling of security, above all when it is surrounded by curved metamorphosis. Ehrlich, audience and witness of these transformations, observes them in their entirety then suddenly decides to focus more intensively on a detail, a movement which could find its place in this field and which in this way, can be compared to a stage with its delimited space. This stage permits the addition of a second 'narration', to clarify his intentions, just before the whole image fluctuates anew because the films, we should remember, are in perpetual transformation. As well as the metamorphosis mentioned above, another tool, the wipe, is also used as a transition between two "pictures "(I dare not mention "shots)".

WIPES :

As one field doesn't change to the next in a traditional way through cutting, and as the metamorphosis doesn't completely modify the image in a short enough time, Ehrlich uses a trick: the

abandon progressif de l'ascèse géométrique, où la rigueur tenait lieu de credo, il permet de calmer le travail de l'intellect pour l'équilibrer avec celui de la sensibilité pure. Les films vont alors s'harmoniser naturellement. La couleur va également le conduire à d'autres expérimentations telles la peinture animée ou l'organisation spatiale par les harmonies colorées (*Point, Pixel, Étude*).

Le canon est une autre forme musicale travaillée par Ehrlich, lié lui aussi aux cycles. Nous connaissons, même sans avoir bénéficié d'une formation musicale, en quoi consiste le canon. Nous avons tous, une fois dans notre vie, chanté en groupe une mélodie comme *Frères Jacques* en démarrant à des instants différents. La répétition d'un thème musical, ou, en l'occurrence, d'une séquence animée, avec un décalage significatif, permet d'organiser la temporalité et d'assurer sa cohérence à l'ensemble. Le système, s'il fonctionne, est tout de même grossier par ses effets annoncés que l'on peut anticiper avec trop de facilité.

Aussi Ehrlich utilise-t-il des variations de vitesse (de tempo) des séquences, ainsi que le canon rétrograde qui lui permet de mélanger des séquences dans des directions différentes. Avec ces deux dernières techniques, le film devient assez complexe, suffisamment en tout cas pour que le stratagème de construction ne saute pas aux yeux. Il est même assez difficile à discerner dans toute sa richesse à la première vision de films tels que *Precious Metal*.

Le problème principal auquel est confronté Ehrlich dans l'utilisation du canon rétrograde est que le mélange de plusieurs temporalités, inversées de surcroît, d'images possédant même dans leur juxtaposition temporelle une cohérence visuelle évidente, est le brouillage général de l'image, du résultat final. Les formes s'enchevêtrent, les géométries se télescopent, des transparences indésirables apparaissent. Ce d'autant plus que la "mélodie" c'est-à-dire l'animation dans ses répétitions et ses allers et retours, réutilise la même séquence animée: il s'agit d'un travail mécanique dans sa philosophie. C'est dans le but de clarifier l'image globale qu'il circonscrit régulièrement l'une des composantes (l'une des voix musicales) dans un espace délimité. Cette zone dans laquelle évolue l'animation devient vite une fenêtre inclue à l'intérieur du cadre de la voix principale. Cette idée d'inscrire une animation à l'intérieur d'un cadre va

rapidement s'échapper de son contexte d'origine pour acquérir une existence autonome. Ce principe va connaître des applications aussi nombreuses que variées.

LES CADRES

Le cadre est un élément paradoxal du film en général, et c'est pour cette raison qu'il est peu utilisé. En effet, le film n'est-il pas lui-même circonscrit dans un cadre (aux proportions immuables)? Aussi, l'idée d'en ajouter un doit-elle être justifiée par une raison sérieuse. David Ehrlich dit l'avoir utilisé pour clarifier l'image générale lors de l'utilisation picturale de canons d'origine musicale (dans *Dissipative Dialogues*). La "deuxième voix" étant mise en valeur dans un deuxième cadre et ne brouillant plus l'image principale. Néanmoins, cette idée a rapidement évolué pour la simple raison que Ehrlich l'utilisait déjà dans ses peintures avant de se lancer dans l'animation.

Le cadre, est un élément fixe, solide même, qui offre un sentiment de sécurité, surtout lorsqu'il est entouré de métamorphoses faites de courbes. Ehrlich, spectateur du monde et témoin de ses transformations, les observe dans leur globalité, puis soudain, décide de faire ressortir plus intensément un détail, un mouvement qui trouvera sa place dans ce cadre qui, de cette manière, s'apparente à une scène de théâtre par son espace délimité. Cette scène permet d'ajouter une deuxième "narration", de clarifier le propos, avant que toute l'image ne bascule de nouveau, car les films rappelons-le, sont en perpétuelle transformation. Autre outil, que la métamorphose, que nous avons évoqué, le volet est également utilisé comme dispositif de transition entre deux images (encore une fois, je n'ose parler de plans).

LES VOLETS

Les cadres ne s'enchaînant pas de manière traditionnelle par le biais d'un montage, et les métamorphoses ne suffisant pas toujours à modifier totalement l'image en un laps de temps suffisamment bref, Ehrlich a recours à un artifice : le volet. C'est, pour lui, un moyen commode d'opérer une transition, toujours en laissant le *cut* de côté. Le volet, tel que le pratique Ehrlich, est systématiquement circulai-

re. Mais il ne possède pas l'aspect géométrique du modèle classique. Très souvent, il naît d'une forme, ou d'une partie de celle-ci, et s'épanouit, enveloppant l'image destinée à être effacée et laissant derrière lui la nouvelle image. Comme cette frontière est née d'une portion de l'image précédente, elle en adopte nombre de ses caractéristiques.

La première constatation évidente est que ce volet est sinueux, et non constitué d'un segment de droite attaché au centre géométrique du cadre : il participe au travail de Ehrlich sur la ligne et est animé de manière cursive. D'autre part, son axe de rotation n'est pas nécessairement placé au centre du cadre mais à tout endroit de l'image permettant de rendre moins visible son existence. La frontière figurée ordinairement de façon stricte est donc libre, formée d'une courbe évoluant dans l'espace, et d'une dynamique évoluant dans le temps puisque liée en permanence aux deux images en jeu.

L'effet pourrait être gratuit, s'il n'était utilisé dans des contextes particuliers. En effet, seul un couple d'images possédant un mouvement interne est lié par le volet. La nature graphique du volet qui s'accorderait peu à une transition entre deux images fixes et géométriquement organisées se fond au contraire dans l'ensemble de l'écriture. Ce point est d'autant plus clair en examinant le résultat : si l'image de départ a donné l'impulsion à la création du volet par sa structure graphique, le deuxième dessin, celui qui naît de l'effet, possède dans ses premières images une organisation graphique qui épouse la ligne qui la découvre. Ce système peut être poussé dans ses retranchements lorsque la caméra virtuelle suit elle-même le mouvement du volet de manière à le masquer presque totalement. Aussi, même avec ce procédé assez ancien (on n'utilise plus guère les volets de nos jours dans l'écriture cinématographique), Ehrlich trouve-t-il un moyen de lier les plans entre eux, et évite ainsi l'effet de cassure due au montage, l'une de ses obsessions, de manière élégante et surtout de manière quasi imperceptible.

Cette ligne sinueuse qui balaie l'écran circulairement n'est pas sans rappeler celles que l'on peut voir

wipe. For him it's a convenient way to operate a transition. The wipe, as Ehrlich uses it, is systematically circular. But it doesn't have the geometric aspect of the classical model. Very often it is born from a shape, or a part of it, and develops itself, absorbing the image to be effaced, and revealing the new one. Because this frontier is born from a portion of the previous image, it takes on some of its characteristics.

The first observation is the fact that this wipe is sinuous, not a straight line segment. It is a part of Ehrlich's work on lines and is cursively animated. We can add that its axis is not necessarily located at the frame center, but at any place inside the image which makes its existence unobtrusive. So the normally strict frontier is free, formed by a curve evolving in space and a dynamic in time because they're linked permanently to a pair of selected images .

The effect could seem gratuitous if it were not used in a particular context. In fact, only pairs of images that have an internal movement are linked to the wipe. Its graphic nature would not be in keeping with a transition between two still and geometrically organized images. On the contrary it blends into the overall graphic style. This point is particularly clear when examining the result: if the first image has given the impulse for the creation of the wipe through its graphic structure, the second drawing, the one born from the effect, has in its first frames a graphic organization that matches the line that made it appear. This system can become even stronger when the virtual camera follows the movement of the wipe in such a way as to make it almost invisible. So, even with an old process (we don't use wipes very often in cinematographic writing today), Ehrlich has found a way to avoid the perception of a break due to a cut. It's one of his obsessions, an elegant and almost imperceptible way of linking shots.

The idea of a winding line that flows across the screen in a circular way, is reminiscent of academy leaders. The little tool that the non- professional audience ignores, dedicated to the projectionists, and only to them, completely fascinates Ehrlich.

dans les amorces de films. Or, ce petit outil destiné aux projectionnistes et à eux seuls, que le profane ne peut qu'ignorer car invisible lorsque la projection est bien effectuée, fascine Ehrlich.

LES AMORCES

Le jeu sur les amorces que travaille Ehrlich constitue une dénonciation de l'invisible. Et également une réflexion sur le médium du cinéma lui-même. C'est avec ce type d'exercice que se manifestent les obsessions expérimentales de Ehrlich. Par la mise à jour des coulisses du film, film-support (acétate), et du procédé de la projection, Ehrlich établie une relation de connivence avec le spectateur. Le procédé est simple : il suffit de décaler le moment de projection en le plaçant avant l'amorce annonçant le film. Dans ces conditions, pourquoi ne pas y inclure également une mire de laboratoire et même, l'amorce blanche sur laquelle sont écrites à la main, et dans le sens de la longueur, les informations concernant la bobine ? Le but étant, après tout, de dévoiler les coulisse du film. Parce que leur intérêt artistique n'est pas aussi important.

ACADEMY LEADERS :

The academy leaders game Ehrlich plays constitutes a denunciation of the invisible. And is also a reflection upon the cinema medium itself. It's the kind of exercise that reveals Ehrlich's experimental obsessions. By unmasking the film's backbone, (acétate), and the projection process, Ehrlich connives with the audience. The process is simple: he only has to retard the projection moment, by placing it before the leader that announces the film. In this situation, why not also add a color chart and even a protective white leader with the vertical manuscript giving information on the reel? The regular leader shows something which is not of great artistic value and which usually stays in the projection room .

David Ehrlich's short films are very often destined to be seen during a specialized festival, when the audience is already saturated by the marathon projection of other directors' work. His films have a quite limited length but every one has its own personality, both graphically and in its intentions. We know that the audience needs a reaction time to penetrate a subject or a universe: the first

Dryads :
Left, a very sensual leader
À gauche, une amorce très sensuelle.

25

Les films de Ehrlich sont de durée assez limitée. Or, chacun possède sa personnalité propre, tant graphiquement que dans son discours. Or on sait qu'il faut toujours un temps de réaction pour le spectateur afin de pénétrer dans un sujet ou un univers : les premières secondes d'un film (dans le meilleur cas) sont gâchées. D'autre part, ces courts métrages sont destinés le plus souvent à être vus dans le cadre de festivals spécialisés, alors que le spectateur dans son marathon de projection, est déjà gavé de travaux d'autres réalisateurs. L'amorce a pour but de le préparer, au même titre qu'une ouverture d'opéra qui annonce les airs à venir alors que le rideau n'est pas encore levé met le spectateur dans un état de réceptivité. Pour cela, l'amorce doit être suffisamment représentative du film à venir. Il s'agit encore une fois d'un jeu. Cette fois, le montage est précis et invariable : l'amorce doit jouer le rôle technique pour lequel elle a été conçue. Ce point constitue le cahier des charges à respecter. Mais puisqu'elle doit s'amuser à annoncer le film, son visuel peut s'échapper du rigorisme traditionnel que les professionnels du cinéma lui connaissent. Le résultat est divertissant car il se présente comme une bonne plaisanterie : un mini film avant le film, presqu'une bande-annonce. Il présente également l'avantage de démolir l'image janséniste que revêt trop souvent l'appellation "film expérimental" puisque la première image que l'on en perçoit est une sorte de clin d'œil. Ce jeu sur le matériau, et sa parfaite gratuité (qui offre surtout une jubilation à l'animateur) a inspiré à Ehrlich l'idée de proposer à d'autres artistes d'animer leurs propres amorces, et de les joindre aux siennes afin de composer un court métrage intégralement constitué d'amorces : *Academy Leader Variations*.

Comme toute analyse, ce travail serait incomplet si nous n'avions la possibilité d'entendre la voix de l'artiste.

seconds of a film (in the best case) are spoiled. The purpose of the academy leader is to prepare the audience, just as the overture of an opera announces the arias before the rising of the curtain, the academy leader has to represent the film to come.

Once again, it's a game. This time, the cutting is precise and invariable: As well as observing the rule that the academy leader must play its technical role, and because it's entertaining to announce the film, its visual can escape from the known professional traditions. This has a diverting result because it's presented like a good joke: a mini-film before the film, almost a teaser. It also has the advantage of destroying the Jansenist image linked to 'experimental film' because the first image we have is a wink. This play on the material and the fact that it is absolutely gratuitous, which gives a great deal of amusement to the animator, inspired Ehrlich with the idea of proposing to other artists that they should animate their own academy leaders, and join them to his, in order to compose the short film: *Academy Leaders Variations*.

As any analysis, this work would be uncompleted if we hadn't the possibility to hear the artist's voice.

Contexte familial

— Quel est le contexte (ethnique, religieux, pays d'origine, etc.) de ta famille, leurs métiers, leur contexte artistique s'il y en a ?

— Les grands-parents de ma mère venaient de Lettonie et de Hongrie. Mes grands-parents paternels de Pologne et d'Autriche. Tous ces immigrants juifs partis pour les États-Unis se sont retrouvés dans le New Jersey.

Le père de ma mère dirigeait une petite boutique de meubles à Elizabeth et a élevé quatre fils et trois filles. Ma mère, Jeannette, avait un travail de secrétaire à New York. Elle jouait du piano, chantait et écrivait de la poésie. Quand elle s'est mariée avec mon père en 1938, tout cela a cessé, à part la poésie qu'elle a continué d'écrire pendant que mon père était à la guerre.

Mon grand-père paternel a élevé sa famille de huit fils à Bayonne, New Jersey. Il travaillait comme tailleur à New York et vendait des champignons séchés (envoyés de Pologne) aux boutiques de New Jersey. La famille de mon père était très pauvre, mais sa mère était une femme très énergique qui a envoyé à l'école chacun de ses fils, suivi d'études de médecine, tous s'entraidant en ce sens. Mon père, Max, devint chirurgien ophtalmologiste, six de ses frères optométristes, et son septième fils devint pharmacien. Concernant l'art, quand mon père était un jeune garçon, il était soliste dans un chœur jusqu'à l'âge de 13 ans quand sa mère le fit arrêter pour se concentrer sur ses études. Les dernières années de sa vie, il était souvent perdu dans son propre monde. Je lui mettais des écouteurs sur les oreilles et lui passais des CD de ténors d'opéra, et il commençait à pleurer, répétant "c'est si beau". Et je pleurais à mon tour.

— As-tu des frères et sœurs ?

DIALOGUE AVEC/WITH DAVID EHRLICH

Family Background

— **What is your family Background, the origin (ethnic, cultural, religious, old country of origin etc.), their job, their artistic background if there is some?**

— My mother's grandparents came from Latvia and Hungary. My father's parents, from Poland and Austria. All these Jewish immigrants to the U.S. eventually ended up in New Jersey.

My mother's father owned a small furniture store in Elizabeth and raised four sons and three daughters. My mother, Jeannette, got a job in NYC as a secretary. She played piano, sang, and wrote poetry. When she married my father in 1938, most of that stopped except the poetry, which she wrote when my father was away during the war.

My father's father raised his family of eight sons in Bayonne, New Jersey. He worked as a tailor in New York City and on weekends would sell dried mushrooms (sent from Poland) to stores in New Jersey. My father's family was very poor, but his mother was a powerful woman who made each son work his way through college, and then eventually through medical school, with all the sons helping one another make it through. My father, Max, became an eye surgeon, six of his brothers became optometrists, and his seventh brother beca-

Left to right/de gauche à droite: 1946, David & Max. 1943, David as a child/David enfant. 1943, David and his mother/David et sa mère.

27

— *Mon frère, Jeff, est cinq ans plus jeune que moi. Maintenant que nous sommes adultes, nous nous encourageons, comme des amis. Il travaille comme ébéniste et écrit pendant son temps libre. En 1992, il a travaillé avec moi pour écrire le scénario de la coproduction que j'ai faite avec Miagmar Sodnompilin en Mongolie, Genghis Khan. Lui et sa femme, Susan Delson, vivent dans un endroit converti en loft à New York, à quelques blocs du malheureux World Trade Center.*

— *Quels étaient tes principaux centres d'intérêts quand tu étais enfant, et où as-tu grandi?*
— *J'aimais dessiner, peindre, chanter et jouer du piano, et je prenais des leçons de claquette, tout cela pendant la seconde guerre mondiale quand je vivais à Elizabeth, New Jersey, avec ma mère, ma grand-mère, deux tantes, et deux jeunes femmes qui louaient des chambres chez nous. Quand mon père est revenu de la guerre, il n'a pas très bien compris qui était cet étrange petit garçon de cinq ans et m'a envoyé au "Y" pour étudier la boxe avec Georgie Ward, l'ex-champion poids moyen. J'ai donc boxé pendant un certain temps, puis joué au football (dans une école privée pour garçon), faisant mes dessins discrètement, tout seul. Parfois, à l'école, je dessinais des couvertures pour les devoirs que j'avais à écrire, et j'ai peint des curieuses peintures murales pour les danses de l'école. De temps en temps, on avait comme devoir, en classe d'anglais, à écrire un poème ou une histoire. J'essayais de me débrouiller.*

— *Quand t'es-tu marié?*
— *Je me suis marié avec Marcela Rydlova en*

1986, father and mother and David/David, son père, sa mère.

me a pharmacist. As for art, when my father was a young boy, he was a soloist in the choir until the age of 13 when his mother made him quit the choir to devote his time to his studies. The last few years he was alive, he was often lost in his own world. I would put headphones on his ears and play CDs of opera tenors, and he would begin to cry, saying over and over again, "it's so beautiful". Then I'd cry too.

— **Do you have brothers and sisters?**
— My brother, Jeff, is five years younger than I, and we're good supportive friends as adults. He works as a cabinet-maker and writes in his spare time. In 1992, he worked with me to write the script for the co-production I did with Miagmar Sodnompilin in Mongolia, *Genghis Khan*. He and his wife, Susan Delson, live in a converted loft in NYC, a few blocks from the ill-fated World Trade Center.

— **What were your favorite interests when you were a child, and where did you grow up?**
— I liked to draw, paint, sing, and play the piano, and I took tap-dancing lessons, all during the Second World War when I lived in Elizabeth, New Jersey with my mother, grandmother, two aunts, and two young women who rented rooms in our house. When my father came back from the War, he couldn't figure out who this strange little five-year old boy was and sent me to the

1945, Classical portrait/Portrait classique

28

juillet 1975. On s'est rencontré dans un train en août 1973. J'étais allé à Vienne, et je prenais le train pour retourner à Amsterdam, le wagon entier était vide, avec seulement une place réservée, la mienne. Il y avait une seule autre personne dans le wagon, et ELLE ÉTAIT ASSISE À MA PLACE. J'ai pensé qu'elle était idiote et lui ai demandé d'avoir la gentillesse de s'asseoir ailleurs qu'à ma place. Elle m'a rétorqué que je devais être malade car le wagon entier était vide. Finalement, elle est partie de mon siège et s'est assise en face de moi. Nous étions tous les deux très irrités et n'avons pas dit un mot pendant un bout de temps. Puis j'ai sorti ma nourriture, du pain noir avec de l'ail, et elle a sorti la sienne, du chocolat, mais m'a dit qu'elle aimait beaucoup aussi le pain avec de l'ail. Nous nous sommes regardés, avons ri, puis avons passé les six heures suivantes à discuter jusqu'à ce qu'elle descende à Stuttgart où elle travaillait avec un historien d'art. Nous avons entamé une correspondance et quand je suis retourné en Europe en janvier, je me suis arrêté à Stuttgart, pour la voir de plus en plus souvent.

— *De quel milieu ta femme vient-elle ?*
— *Marcela est née à Prague. Son père tenait une boutique de cuir. Quand les communistes sont arrivés au pouvoir, il a été l'un des derniers "capitalistes" à tenir sa boutique mais a fini par devenir chauffeur de taxi. Du fait que Marcela vienne d'une "mauvaise" famille capitaliste, elle a eu peu de choix d'étude ou carrière et a fini comme ingénieur en électricité, en travaillant pour le ministère tchèque. Elle est partie en Finlande en 1968, pour étudier, juste avant l'invasion soviétique, puis a voyagé en Angleterre. Quand les russes sont arrivés, elle a décidé de rester en Angleterre où elle a travaillé comme conceptrice en électricité pour Haden & Young. Parce qu'elle ne voulait pas retourner à Prague, elle a été considérée comme criminelle et son passeport comme sa citoyenneté ont été révoqués.*

"Y" to study boxing with Georgie Ward, the ex-middle-weight champion. So I boxed for awhile and then played football (at a private boys' school), doing my drawings very quietly by myself. At school sometimes I would draw covers for the papers I had to write, and I'd paint strange murals for the school dances. Every once in a while in English class we'd have an assignment to write a poem or a story. I managed.

— **When did you get married?**
— I married Marcela Rydlova in July, 1975. We met on a train in August, 1973. I had gone to Vienna, and when I got on the train to return to Amsterdam, the entire wagon was empty, with only a single reserved seat, the one I had reserved There was only one other person in the wagon, and she was SITTING IN MY RESERVED SEAT. I thought she must be nuts and asked her to please get out of my reserved seat. She answered that she thought I must be crazy because the whole wagon was completely empty. Finally she got out of the seat and sat across from me. We were both irritated and didn't say anything for awhile. Then I pulled out my food, which was dark bread and garlic, and she pulled out hers, which was chocolates, but saying that she loved bread and garlic too. We looked at each other and laughed and spent the next six hours talking until she got out at Stuttgart where she was working with an art historian. We began writing, and when I returned to Europe in January, I would stop in Stuttgart more and more to see her.

— **What is your wife's background?**
— Marcela was born in Prague. Her father owned a leather store. When the Communists came to power, he ended up one of the last "capitalists" to still have his store but eventually was reduced to

Elle est restée apatride pendant sept ans, travaillant deux ans à Londres, puis quatre et demi à Stuttgart. Nous nous sommes mariés en 1975, avons vécu un an à New York, puis avons déménagé dans le Vermont, où elle a fini par enseigner l'ingénierie dans un petit collège près de notre maison pendant huit ans.

— Fait-elle toujours cela ?
— *Marcela aime l'enseignement, mais s'est quelque peu senti poussée vers l'ingénierie alors que son véritable intérêt était les arts. Du coup, elle a recommencé des études à l'université de New York, en 1988, pour un diplôme de littératures slaves. Après ça, elle a enseigné le tchèque à Dartmouth et à Yale, et ces cinq dernières années, elle fait des allers et retours pour l'université de Columbia à New York, pour enseigner le tchèque, la littérature et le film.*

— Avez-vous des enfants ?
— *Pas d'enfant. J'étais un artiste très pauvre, sans aucune "perspective" financière quand nous nous sommes mariés, et je n'ai pas pensé que cela serait envisageable.*

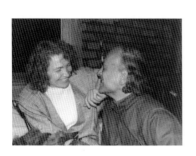

David et/and Marcela

ÉDUCATION

— Quelles ont été tes premières études ?
— *Depuis le jour de ma naissance, mes parents ont imaginé que je serais médecin. Adolescent, je travaillais pendant l'été au laboratoire de pathologie à l'hôpital de mon père, faisant des analyses d'urine et d'échantillons sanguins au microscope. Pendant mon temps libre, je faisais des dessins de cellules spermatiques avec des visages mignons ! Je n'ai jamais vraiment aimé les cours scientifiques à l'école,*

driving a taxi. Because Marcela had come from a "bad" capitalist family, she had few choices for study and career and ended up as an electrical engineer working in the Czech Ministry. She left to study in Finland in 1968 just before the Soviet invasion and then traveled to England. When the Russians came in, she decided to stay in England where she worked as an electrical designer for Haden & Young. Because she wouldn't return to Prague, she was declared a criminal and her passport and citizenship were revoked. She remained stateless for seven years, working two years in London, then four and a half years in Stuttgart. We were married in 1975, lived in NYC a year, then moved to Vermont, where she ended up teaching engineering at a small college near our home for eight years.

— **Is she still doing that?**
— Marcela liked teaching, but always felt somewhat forced into engineering when her interests were really in the arts. So in 1988, she began study at New York University for a graduate degree in Slavic Literature. After that she taught Czech Language at Dartmouth and Yale, and for the last five years, has been commuting to Columbia University in NYC, teaching Czech Language, Literature and Film.

— **Do you have children?**
— No children. I was a very poor artist, with no "prospects" for financial stability when we married, and I didn't think we could manage.

EDUCATION

— **What were your first studies?**

30

mais je les ai pris et assumé autant que je pouvais, à la manière dont je boxais et jouais au foot, avec le sentiment que c'était simplement ce que j'étais censé faire.

— Et donc, as-tu étudié la médecine ?
— À l'université de Cornell, j'ai commencé des études prémédicales pour finalement réaliser que je ne pouvais vraiment pas continuer une vie comme celle-là, et ai changé pour des études préparatoires de droit. J'aimais réellement étudier les relations internationales, pensais que peut-être je pourrais d'une manière ou d'une autre travailler là-dedans. Je prenais aussi à côté quelques cours de sculpture et d'écriture théâtrale. Alors que j'étais seulement intéressé par les cours sur les sciences politiques, j'adorais ceux sur la création. Il ne m'est jamais venu à l'esprit à ce moment que je pourrais réellement embrasser une profession artistique. À l'approche de la fin de mes études à Cornell, le gouvernement a modifié l'orientation des cours vers une spécialisation plus asiatique.

— Oui, tu as étudié les civilisations et langues asiatiques. Quelle était ta spécialité ?
— À Cornell j'étudiais L'hindi, le Sanskrit et la philosophie indienne, puis la philosophie la littérature et l'art chinois. Après mon diplôme, j'ai étudié le chinois à Yale puis ai obtenu une bourse pour l'Inde afin d'étudier la philosophie indienne. Je suppose que j'étais destiné à un travail avec le département d'État.

— Est-ce que l'Inde était importante pour toi à ce moment ?
— Oui, mais d'une manière que je ne pouvais pas envisager. En quelques mois là-bas, mes centres d'intérêt ont changés, d'abord vers les esthétiques indiennes, ensuite pour mieux étudier les esthétiques,

— Since I was a baby, my parents assumed I'd be a doctor. As a teenager I would work during the summers in the Pathology Lab at my father's hospital doing microscopic analysis of urine and blood samples. In my spare time, I'd do drawings of sperm cells with cute little faces! I never enjoyed the science courses at school all that much, but I took them and did as well as I could do, just the way I boxed and played football, feeling that this was naturally what I was supposed to be doing.

— And so, did you study medicine?
— At Cornell University, I began pre-medical studies and finally realized I just couldn't continue a life like that and changed over to pre-law study. I did like studying international relations and government, and thought maybe I could somehow work out a life doing that. I also took a few side courses in sculpture and playwriting. Whereas I was somewhat interested in the government courses, these creative courses I truly loved. It never occurred to me at the time that I could actually be an artist as a profession. Towards the end of my Cornell years, the government study veered over to more of a concentration in Asian Studies.

— Yes, you did study eastern languages and civilizations. What was your speciality?
— At Cornell I studied Hindi, Sanskrit and Indian Philosophy and then Chinese Philosophy, Literature and Art. After graduation, I studied Chinese at Yale and then got the Fulbright to India to study Indian Philosophy. I suppose I was aiming ultimately at some job with the State Department.

— Was India important for you at this time?
— Yes, but in ways I never would have predicted. After I had been there a few months, I began a

vers une étude de l'art et la musique indienne. Puis j'ai travaillé sous la tutelle d'un sculpteur, Dhanapal, et étudié la vinâ (un magnifique instrument à cordes ressemblant à un sitar) avec Nageswara Rao. Cette année en Inde m'a complètement libéré de mon sentiment de devoir vis-à-vis d'une "profession traditionnelle". Après être allé au Japon pour quelques mois où j'ai appris la calligraphie avec Tokuriku, je suis retourné aux États Unis et suis entré à l'université de Californie à Berkeley pour y travailler l'écriture théâtrale et la sculpture, puis à Columbia pour étudier le cinéma.

— À propos de tes études concernant l'Extrême-Orient?
— *Cela a toujours fait partie de mes études et de mon travail. À Berkeley, comme cours complémentaire, j'ai continué à étudier les arts chinois et japonais et ai même pris quelques cours de tibétain. Puis à Columbia, avec mes cours de production de film, j'ai étudié avec Eric Barnouw qui venait juste de publier un grand livre sur le cinéma indien.*

— Et tu es passé de l'esthétique et des théories sur l'art à la pratique.
— *Et bien oui, mais mon intérêt pour l'esthétique m'a également guidé dans la psychologie de la créativité, et, pour encourager mon nouveau et très peu rentable "hobby" artistique, j'ai pris différents cours en créativité à l'université d'état de New York à Purchase de 1971 à 1975. C'est pendant cette période, en 1973, que je suis parti à Vienne pour observer Leo Navratil œuvrer dans la thérapie des schizophrènes par l'art, puis j'ai travaillé pendant un temps à Linz avec le groupe de Richard Picker qui traitait des adolescentes déphasées. J'étais en train de développer des techniques de thérapies artistiques/créatrices que j'ai utilisées quand je suis retourné à New York pour codiriger quelques petits groupes d'artistes qui se heurtaient à des blo-*

1963, David in India, sculpting clay/David en Inde, sculptant de la terre.

series of changes in my focus, first to Indian aesthetics, then, to study aesthetics better, a study of Indian art and music. Then, I worked under a sculptor, Dhanapal, and studied veena (a magnificent stringed instrument somewhat like a sitar) with Nageswara Rao. That year in India completely liberated me from feelings of duty to a traditional "profession". After going on to Japan for a few more months where I studied sumi-e brush-painting with Tokuriku, I returned to the U.S. and entered the University of California at Berkeley to study playwriting and sculpture, then Columbia University to study film.

— What about your studies in eastern cultures?
— That always remained a part of my studies and work. At Berkeley, as a minor course I also continued to study Chinese and Japanese art and even took a short course in the Tibetan language. Then at Columbia, along with my courses in film production, I studied with Erik Barnouw, who had just published a great book on Indian Film.

— And so you turned from aesthetics or the theory of art to the actual practice of it.
— Well yes, but my interest in aesthetics also led me into the psychology of creativity, and, to support my emerging but highly unprofitable artistic "hobbies", I taught various courses in creativity at the State University of New York at Purchase from 1971-75. It was during that period, in 1973, that I went to Vienna to observe Leo Navratil's art therapy with schizophrenics and then worked for a while with Richard Picker's group in Linz treating disturbed adolescent girls. I was developing techniques of art/creativity therapy which I used upon return to NYC in co-leading a few small therapy groups for artists with work blocks. I suppose I still was hanging onto some small

cages. Je suppose que j'étais encore accroché à quelque chose qui ressemblait à une profession médi-cale, même si cela était très loin de ce que ma famille ou moi-même imaginaient que je ferai.

ÉCRITURE

— Des regrets par rapport à la médecine ?

— *Non, mais quand mon père a eu sa première attaque du cancer (cancer du colon) en 1975, je suis devenu obsédé par la recherche sur la santé des intestins. Cette recherche a débouché sur* The Bowel Book, *publié en 1981 par Schocken Books. Le succès relatif de ce livre, par ailleurs, a débouché sur la commande de l'écriture de* The Creativity Book.

— Est-ce que ton père a été déçu que tu ne deviennes pas médecin ?

— *Vers la fin de sa vie, mon père a compris qui j'étais, et il n'avait plus de problème avec ça. J'avais l'habitude de lui envoyer des articles du monde entier parlant de mon travail. Après sa mort, en fouillant ses papiers, j'ai trouvé tous les articles que je lui avais envoyés concernant mon travail, soi-gneusement rangés, et présentant de nombreuses pliures. Il avait dû les lire et les relire pour les com-prendre.*

Quand je lui ai demandé l'année dernière (en 1999, nda) s'il était déçu que je ne sois pas devenu médecin, il a souri et a dit "Non, je suis fier de toi".

— Quelles sont les différences majeures entre *The Bowel Book* et *The Creativity Book* ?

— *Parce que j'avais toujours été fasciné par la psychologie de la créativité, j'avais progressive-ment, pendant de nombreuses années, écrit des morceaux de ce que je voulais exprimer. Après que* The

semblance of a medical profession, although very far removed from what I or my family had always assumed I should do.

WRITING

— Any regrets about leaving medicine?

— No, but when my father had his first bout with cancer (colon cancer) in 1975, I became obses-sed with researching bowel health. The research eventually resulted in *The Bowel Book*, published in 1981 by Schocken Books. The relative success of that book, by the way, led to the commission for me to write *The Creativity Book*.

— Was your father disappointed you did not become a doctor?

— Towards the end of his life, my father understood who I became, and I felt good about that. I used to send him articles about my work from around the world. After he died, going through his papers, I found every article about my work I had ever sent him, very neatly folded, with many creases. He had been reading them again and again to understand.

When I asked him last year if (in 1999)he were sorry I didn't become a doctor, he smiled and said, "No, I'm proud of you.»

— What are the major differences between *The Bowel Book* and *The Creativity Book*?

— Because I've always been fascinated with the psychology of creativity, I had gradually, for many years, been writing bits and pieces of what I wanted to say. After *The Bowel Book* was completed in 1980, I felt that the structure I had come up with for that book could function as the substructure of a Book on Creativity and that all my bits and pieces could be developed and hung cleanly upon that sub-

Bowel Book *ait été achevé en 1980, j'ai senti que la structure que j'avais montée pour ce livre pourrait fonctionner comme sous-structure d'un livre sur la créativité et que tous ces morceaux pourraient être développés et accrochés sur cette sous-structure. La constipation qui était l'idée d'un livre est devenue les blocages dans le travail dans le suivant. La diarrhée est devenue bousculade et travail créatif pas assez développé, les flatulences de l'air chaud et les manifestes. Je pense, maintenant que j'ai du recul, que la dynamique commune à toutes mes recherches et mes travaux créatifs a été une quête pour un mouvement libre et fluide, processus et transformation, que ce soit physiologique, psychologique, socio-politique ou artistique.*

— As-tu écrit ces livres pour les lecteurs que tu voulais aider ou peut-être, (d'une certaine manière) pour toi aussi?
— Tout ce que j'ai écrit ou créé l'a été bien sûr pour moi-même. Même quand mes recherches sur le système gastro-intestinal étaient motivées par mon inquiétude pour mon père, c'était également une manière de prévenir un mal identique pour moi-même. Toutes mes recherches concernant la psychologie de la créativité étaient aussi une manière de prévenir les blocages dans le travail (et les conneries) dans le mien. Ce qui fait que lorsque j'ai écrit ces livres, la voix que j'utilisais dans le texte était quelque part celle que j'utilisais dans ma tête pour moi-même.

COMMENCER L'ANIMATION
— À quel moment as-tu choisi le domaine de l'animation?
— Au début des années soixante-dix, j'enseignais au SUNY et vivais à New York comme artiste, faisant des peintures, des sculptures, des compositions musicales et dansant, le tout comme des formes

structure. Constipation in one book became work blocks in the next. Diarrhea became rushed and undeveloped creative work, flatulence became hot air and manifestos. I think, now looking back, that the dynamics common to all my research and creative work were a search for free and fluid movement, process and transformation, whether it be physiological, psychological, socio-political or artistic.

— Did you just write these books for people you wanted to help or maybe (in a way) for you too?
— Everything I've ever written or created was of course also for myself. Even when my research into the gastrointestinal system was motivated by my concern for my father, in part it was also a way to prevent a similar disease in myself. All my research into the psychology of creativity was also a way of preventing work blocks (and bullshit) in myself. So that when I would come to write these books, the voice I used in the writing was somewhat the voice I had been using internally with myself.

BEGINNING ANIMATION
— At what moment did you choose the field of animation?
— In the early 70s, I was teaching at SUNY and living in New York City as an artist, making paintings, sculpture, musical compositions and dancing, all as separate art forms. Then I began to experiment with various ways of integrating the arts within multi-media performance pieces, such things as my interacting as a human puppet with my kinetic sculptures and paintings.
In the summer of 1974 during one of the times I was working in Linz, I was travelling

artistiques séparées. Puis j'ai commencé à expérimenter différentes manières d'intégrer les arts dans le cadre de spectacles multimédias, des trucs comme mon interaction en tant que marionnette humaine avec mes sculptures cinétiques et mes peintures.

Au printemps 1974, à un de ces moments où je travaillais à Linz, je voyageais à travers l'Europe en train, et j'ai commencé à faire des croquis dans un carnet de dessin. J'ai commencé à dessiner en partant de la dernière feuille, juste pour voir ce que ça faisait, et j'ai remarqué que lorsque je finissais chaque dessin et le recouvrais du papier suivant, mon dessin suivant changeait assez peu du précédent. À la fin du carnet, le premier dessin s'était transformé très progressivement en un nouveau dessin. Je me suis dit que cette série de dessins pourrait être exposée sur le mur d'une galerie, ou, si je les filmais l'un après l'autre, pourrait constituer quelques secondes d'animation. Quand je suis retourné chez moi, j'ai pris ma caméra 8 mm et les ai filmés image par image. Le film qui en a découlé était surprenant. Tous mes efforts envers la peinture cinétique et la sculpture ont paru pâles en face de ces lignes bougeant magnifiquement. En moins d'un an, j'étais totalement dédié à l'animation.

— Quelle est ta relation avec la "narration"?

— Et bien, je pense que quiconque voyant mes films sera d'accord pour estimer que je ne raconte pas d'histoire, au moins de la manière dont on l'entend habituellement. Mon expression d'une idée dans un travail est quelque peu différente de la construction de la narration traditionnelle à la manière d'Aristote, qui doit avoir un début, un milieu et une fin, avec une sorte de point culminant et la résolution des tensions. Mes films peuvent avoir leur fin après quatre ou cinq minutes, mais pas dans ce sens-là.

1971, multimedia performance, performance multimédia.

through Europe on a train, and began sketching on a pad of tracing paper. I began drawing from the back of the pad as a little experiment, and I noticed that as I finished each drawing and put the next paper down over it, my next drawing varied only slightly from the last. By the end of the pad, the first drawing had changed very gradually into a completely new drawing. It occurred to me that this might be a series of drawings along a wall of a gallery, or, if I filmed them one after the other, they might make a few seconds of interesting animation. When I returned home, I pulled out my 8mm camera and single-framed them. The film that came back was startling. All my attempts at kinetic painting and sculpture paled before these beautifully moving lines. Within a year I was solely making animation.

— What is your relationship to 'narration'?

— Well, I think everyone who's seen my work would agree that I don't tell stories, at least in the way we normally think about stories. My expressing an idea in a work is quite different from the construction of a narrative which in the traditional Aristotelian definition, must have a beginning, middle and end with the end a kind of climax and resolution of tension. My films may "end" after four or five minutes, but not through these means.

1964, David plays 'A Passage to India'/ David joue 'La route des Indes'

— Mais dans le cadre du théâtre, même dans les pièces contemporaines, nous avons une "histoire"…

— *Bien que j'ai joué dans plusieurs pièces traditionnelles, les pièces que j'ai écrites et dirigées pendant ma très courte carrière théâtrale sont devenues de moins en moins narratives dans leur structure, jusqu'à ne plus être que des "pièces sans réplique" qui auraient pu les faire ressembler à des pantomimes bien chorégraphiées.*

EXPÉRIMENTAL, ABSTRAIT, NON NARRATIF OU ARTISTIQUE ?

— Tu réalises des films non-narratifs, mais les considères-tu comme abstraits ?

— *La notion originelle du mot "abstrait" est liée avec l'abstraction prenant sa source dans la représentation visuelle ou la réalité. De toute façon, au moins aux États Unis, cela a fini par définir tout ce qui n'était pas figuratif, que ce soit OU NON dérivé d'une abstraction partant d'une figure. Je garde le sens originel du mot. Mes travaux sur la ligne commencés avec* Vermont Etude *sont des abstractions de la dynamique de la nature telle que je le vois et le sens autour de moi.*

— À propos de la série des *Robots* ? Ils ne sont pas véritablement "abstraits" ?

— *Mes Robots sont quelque peu plus problématiques. Ils ne sont pas des êtres mécaniques tels que l'avait défini Capek dans R.U.R. Ce sont des êtres vivants qui ont juste pris quelques caractéristiques de leur environnement.*

— En Europe, nous utilisons également le terme "d'expérimental". Qu'est ce que cela signifie pour toi ?

— **But in theater, even with contemporary plays, we have a 'story'…**

— Although I acted in several traditional plays, the plays that I wrote and directed during my very short early theatre career became less and less narrative in structure, ultimately ending up as "plays-without-words" that may have been more like well-choreographed pantomimes.

EXPERIMENTAL, ABSTRACT, NON-NARRATIVE OR ARTISTIC?

— **You direct non-narrative film, but do you consider them 'abstract'?**

— The original notion of 'abstract' had to do with an abstraction FROM a representational image or reality. Somehow, at least in the U.S., it's come to mean anything not figurative or representational whether OR NOT it's derived by abstraction from the figure. I keep the original usage of the word. My line works beginning with *Vermont Etude* are abstractions of the dynamics of nature that I see and feel around me.

— **What about the *Robot* series? They are not really 'abstract'?**

— My robots are a bit more problematic. They are not mechanical beings as first set out by Capek in R.U.R. They are living beings that just happen to have taken on some of the physical characteristics of their environment.

— **We, in Europe, can also use the term of 'experimental'. What does it mean to you?**

— I consider pretty much all interesting animation experimental, even the work one would not normally think of as experimental. Chuck Jones experimented with the audience surprise and laughter in very methodical, intelligent and clever ways.

— J'ai beaucoup d'intérêt pour toute l'animation expérimentale, même concernant les travaux que personne ne considérerait normalement comme expérimentaux. Chuck Jones expérimentait de manière très méthodique et intelligente la surprise et le rire de son public. Je pense que ce qu'il faisait était le plus parfait exemple d'expérimentation dans le sens du terme.

— Les réalisateurs expérimentaux créent souvent de nouvelles techniques.
— Oui. Dans ce sens, le premier film sans caméra de Len Lye était clairement un film expérimental.

— Et McLaren l'a utilisé aussi.
— Mais quand McLaren a développé cette technique après Len Lye, si nous continuons d'utiliser cette définition limitée, nous ne pouvons pas dire que McLaren était encore expérimental. Ou devons-nous dire qu'un artiste est "moins expérimental" parce qu'il construit "simplement" par-dessus l'expérimentation d'un autre? La première utilisation d'une méthode expérimentale a plus à voir avec le PROCESSUS pas à pas de l'exploration. On commence avec une hypothèse qui peut arriver intuitivement, ou être extrapolée d'expérimentations précédentes. Puis on cherche à vérifier si l'hypothèse est juste.

— Donc, à propos de TON travail?
— Je pencherais plus vers une caractérisation de la non-narration car je pense que nous sommes généralement d'accord sur ce que narratif signifie. J'aimerais éviter la confusion des deux autres termes et m'orienter vers cette catégorie alternative que je vois qu'Annecy a maintenant mis dans leur formulaire d'inscription (de film, nda): "artistique".

I think that the way he did this is the most perfect example of experiment in the traditional sense of the word.

— **Experimental filmmakers often create new techniques.**
— Yes. Len Lye's first camera-less film was clearly experimental in this sense.

— **And McLaren used it as well.**
— But when McLaren developed that technique after Len Lye, if we still use the limited definition, we cannot say that McLaren was being experimental. Or do we say that an artist is "less experimental" to 'simply' build upon another artist's experiment? The first use of the experimental method had to do more significantly with the step by step PROCESS of exploration. One begins with a hypothesis which can be intuitively arrived at or extrapolated from a previous experiment. Then one sets about finding out if the hypothesis is really true.

— **So, what about YOUR work?**
— I'll go first with a characterization of non-narrative because I think we can all generally agree on what narrative means. I'd like to avoid the confusion of the other two terms altogether and go with the alternative category that I see Annecy has now listed in their entry forms - artistic.

From 8mm to 35mm

— **Let's go back to your non-narrative artistic films! Why did you use the 8 mm?**
— I began with 8mm because that was the little camera I happened to have. As an artist living

Du 8 mm au 35 mm.

— Revenons à tes films artistiques non-narratifs! Pourquoi as-tu utilisé le 8 mm?

— J'ai commencé avec le 8 mm parce que c'était la petite caméra que j'avais. En tant qu'artiste vivant et travaillant à New York dans les années soixante-dix, j'avais appris à vivre très simplement, économiquement, pour survivre et poursuivre mon travail. J'ai continué quelques années avec le 8 mm parce que c'était économique et parce que je n'estimais pas que mes expériences de dessin et peinture cinétiques étaient suffisamment développées pour que ça vaille le coup de les mettre sur du 16 mm.

— Quand as-tu été disposé à moins manger?

— *En 1976. Je m'étais mis en apprenti chez un vieux pionnier de l'animation à New York, Francis Lee, qui avait étudié la calligraphie Ch'an (Zen, nda). Il avait un banc-titre Oxberry et j'étais autorisé à l'utiliser en échange de quoi je faisais le ménage et lui apportais son café. Ces premiers films en 16 mm. m'ont permi d'expérimenter la musique sur mes images. J'ai continué de tourner mes films 16 mm. au studio de Francis pendant les sept années suivantes.*

— C'est là que tu as commencé à utiliser le 16 mm. Est-ce que tu n'as jamais été gêné par le problème du manque de résolution du 16 mm? (du 35 mm aurait été meilleur pour la restitution des couleurs et la précision des contours des lignes)

— *À partir de 1983, j'ai décidé que la justesse des couleurs et la résolution étaient si importantes dans mes films que je devais passer au 35 mm. Le changement pour le 35 mm a fait augmenter le coût de chaque film de 1 500 dollars, donc j'ai dû prendre en proportion plus de travaux alimentaires d'enseignement et travailler davantage à l'intérieur d'un temps libre moins important.*

and working in NYC in the 70s, I had learned to live very simply and cheaply to survive and keep working. I continued with 8mm for another couple of years because it was cheap and because I didn't yet have the confidence that my experiments in "kinetic painting and drawing" were developed enough to be worthy of 16mm and my eating even less than I had been eating.

— **When were you willing to eat less?**

— In 1976. I apprenticed myself to an older animation pioneer in NYC, Francis Lee, who had also studied Ch'an (Zen) brush-painting. He had an Oxberry stand, and I was permitted to use it in return for sweeping up and getting him his coffee. Those early 16mm films allowed me to experiment with music against my images. I continued shooting my 16mm films at Francis's studio for the next seven years.

— **That's where you began to use the 16mm. Have you never felt the problem of 'low resolution' of the 16mm? (a 35mm would be better for the restitution of the color and the accuracy of the exact shapes of the lines)**

— Starting in 1983, I decided that accurate color and resolution were so important to my films that I must move to 35mm. The move to 35mm raised my expenses to well over $1500/film, so I had to take on proportionately more outside teaching jobs and work more intensely within the more limited spare time available to me.

— **The way we can have money to make films is different between Europe and USA. How did you manage that in your case?**

— La manière dont nous pouvons obtenir de l'argent pour faire des films est différente entre l'Europe et les USA. Comment t'es-tu débrouillé dans ton cas ?

— À l'exception de A Child's Dream qui a été possible grâce à une importante (et unique) subvention de l'institut du film américain, j'ai produit tous les autres films moi-même.

IDÉES ET INFLUENCES

J'aimerais te poser des questions assez générales à propos de l'animation : quelle est ton idée de l'animation ? (je veux dire : cherches-tu quelque chose de spécial, une quête personnelle…)

— Les 25 dernières années, l'animation a semblé guider le gros de ce que je voulais exprimer, explorer et trouver. Le processus de créativité est très intuitif et profondément satisfaisant. Je ne pense pas être particulièrement religieux, mais vivre et travailler dans les montagnes du Vermont m'a amené à être proche de la nature, des transformations et des mouvements de la vie et de la mort, et travailler sur mes films m'a fait d'une certaine manière devenir une partie de tout cela.

— Qu'est ce que cela a amené dans tes films ?

— Chaque film est une exploration d'une idée ou d'un thème spécifique, quelque fois philosophique, parfois presque scientifique, quelque fois une sorte de sentiment sans forme qui demande à être exprimé en couleur, ligne ou forme en mouvement, mais

—Except for *A Child's Dream* which was funded by a large once-in-a-lifetime grant from the American Film Institute, I funded all other films myself.

IDEAS AND INFLUENCES

— I would like to ask you very general questions about animation : what is your idea of animation? (I mean : are you looking for something special, a personal quest...)

—For the last 25 years, animation has seemed to encompass most of what I needed to express, to explore and to find. The process of creating it is very meditative and fulfilling. I don't think I'm particularly religious, but living and working in the Vermont mountains brings me very close to nature, to the transformations and movements of life and death, and working on my films somehow enables me to be a part of all that.

— What does it bring to your films?

— Each individual film is an exploration of a particular idea or theme, sometimes philosophical, sometimes quasi-scientific, sometimes just an amorphous kind of feeling that needs to be expressed in color, line or shape-in-movement, but I do see all of them on a continuum, each one leading to the next.

— You use terms of painting.

Vermont's house/
La maison du Vermont

je vois tout cela comme un continuum, chacun menant vers le suivant.

— Tu utilises des termes de peinture.
— *J'envisage l'animation d'une manière similaire à celle que j'avais pour mes premières peintures et sculptures.*

— Est-ce que la peinture est une de tes influences principales ?
— *Du fait que j'en sois arrivé là après avoir été peintre et sculpteur, mes influences, et les gens impliqués dans mon esprit et amenant des conversations imaginaires avec moi sont des artistes comme Jean Arp, Klee, Kandinsky, Van Gogh.*

— Et en ce qui concerne l'influence de l'animation elle-même ?
— *Avant de devenir animateur, j'adorais regarder des cartoons, et en 1968, j'ai vu la version restaurée de* Fantasia, *du* sous-marin jaune *et de* 2001 l'Odyssée de l'espace, *encore et encore, fasciné par l'imagerie et la manière dont cela bougeait. Et j'ai toujours aimé les génériques dont j'ai plus tard appris qu'ils étaient de Saul Bass. Mais j'étais honteusement ignorant de la majorité des films expérimentaux et d'animation.*

— Quelles étaient, et sont, tes relations avec les autres réalisateurs du mouvement du film expérimental américain ? (Jules Engel ; Saul Bass ; Robert Breer ; Ernest Pintoff ; John & James Whitney pour la première génération/Frank Mouris ; Adam Beckett ; George Griffin ; John Canemaker ; Jane Aaron ; Kathy Rose ; Larry Cuba ; Susan Pitt ; Sally Cruikshank pour les réalisateurs de ta génération).

— I approach animation much the way I approached my earlier painting and sculpture.

— **Is painting one of your major influences?**
— Because I came at this from being a painter/sculptor, my influences, and the people embedded in my skull and carrying on imaginary conversations with me as I work, are artists like Jean Arp, Klee, Kandinsky, Van Gogh.

— **What about animation as an influence?**
— Before I became an animator, I used to love watching cartoons, and in 1968, I watched the redone version of *Fantasia, Yellow Submarine* and *2001 a Space Odyssey*, all again and again, fascinated by the imagery and how it all moved. And I had always liked the animated graphic titles that I much later learned had been done by Saul Bass. But I was shamefully ignorant of most experimental film and animation.

— **What were and are your relationship with the other directors of the American experimental film movement?** (Jules Engel; Saul Bass; Robert Breer; Ernest Pintoff; John & James Whitney for the first generation /// Frank Mouris; Adam Beckett; George Griffin; John Canemaker; Jane Aaron; Kathy Rose; Larry Cuba; Susan Pitt; Sally Cruikshank for the directors of your generation). **Do you have the feeling of belonging to a school, an artistic movement?**
— In 1975 when I became more serious about my own experiments in animation, Howard Beckerman was very supportive and introduced me to George Griffin, who invited me to come to the

As-tu le sentiment d'appartenir à une école, à un mouvement artistique ?

— *En 1975, quand j'ai commencé à avoir un certain vécu concernant mon expérimentation en animation, Howard Beckerman a été d'un grand soutien et m'a présenté George Griffin, qui m'a invité au rendez-vous mensuel des animateurs indépendants de New York. C'est là que j'ai rencontré et vu le fantastique travail fait par George, Al Jarnow, Kathy Rose, Peter Rose, Mary Beams, Jane Aaron, Maureen Selwood, Paul Glabicki et des artistes californiens comme Sara Petty et Dennis Pies. Je sentais que je pourrais appartenir à cette famille. C'était un formidable soutien pour moi et mon travail.*

— Maintenant, tu ne vis plus à New York. Est-ce que tu vois toujours ces gens ?

— *En dépit du fait que ma femme et moi avons déménagé dans le Vermont, j'ai maintenu de solides amitiés tout au long de ces années avec George et d'autres de cette époque, et aussi avec ceux de la génération suivante comme Karen Aqua et Skip Battaglia.*

— Mais quand tu as déménagé, tu ne t'es pas senti terriblement coupé de ce groupe ?

— *Oui, c'est devenu plus difficile de participer à ces rencontres, en plus, dans les années quatre-vingt, les gens ont commencé à s'éloigner, travaillant dans l'industrie, s'occupant de leurs familles, et cette époque s'est doucement évanouie.*

— Où montrais-tu tes films ?

— *Howard Beckerman m'a encouragé à commencer à envoyer mes films dans les festivals, Asifa-East a été le premier.*

— C'est une manière de rencontrer de nouveau les gens.

monthly meetings of the NY independent animators. It was there that I met and saw the fantastic work done by George, Al Jarnow, Kathy Rose, Peter Rose, Mary Beams, Jane Aaron, Maureen Selwood, Paul Glabicki and the California artists like Sara Petty and Dennis Pies. I felt I could belong to this family. It was a tremendous support to me and my work.

— **Now you don't live anymore in NYC. Do you still see these people?**

— Despite the fact that my wife and I moved to Vermont, I've maintained strong friendships through the years with George and others from that era as well as with those from the next generation like Karen Aqua and Skip Battaglia.

— **But when you moved up there, didn't you feel terribly cut off from that support group?**

— Yes, it became more difficult to participate in those meetings, plus by 1980, people began drifting away, working in the industry, raising families, and an era seemed to pass imperceptibly away.

— **Where did you show your work?**

— Howard Beckerman encouraged me to start sending my films to festivals, Asifa-East being the first one.

— **That was a way to meet people again.**

— Yes, and in 1979 I began going to animation festivals, first Annecy, then Ottawa, Zagreb, Stuttgart, Varna, and little by little I found a new family of animators throughout the world. Because we are quite isolated in Vermont, those relationships with animators at festivals became very important to me.

— *Oui, et en 1979, j'ai commencé à aller dans les festivals, d'abord Annecy, puis Ottawa, Zagreb, Stuttgart, Varna, et petit à petit, j'ai fondé une nouvelle famille d'animateurs du monde entier. Du fait que nous soyons vraiment isolés dans le Vermont, ces relations avec les animateurs des festivals sont devenues très importantes pour moi.*

— Tu es un membre très actif au sein de l'Asifa.
— *Dans l'Asifa, j'ai trouvé une très grande famille qui liait mes intérêts et mes valeurs sur l'internationalisme et l'art. Je n'ai jamais aimé les frontières, entre les pays, entre les arts, ou entre l'art et la science. J'ai toujours été fasciné par le continuum entre les arts et d'autres branches du savoir, et j'adore être assis à une table à Annecy ou Zagreb, buvant du vin avec des animateurs du monde entier.*

— Ou du Pastis !
— *(Rires) Oui, boire du Pastis et parler d'animation avec des amis du monde entier. Et j'ai vu l'Asifa comme le sommet et l'impulsion de tout cela. Nicole Salomon m'a amené dedans et m'a éduqué, et j'ai fait tout ce que je pouvais pour poursuivre ces amitiés et l'internationalisme une fois rentré chez moi. J'ai invité mes amis aux États Unis pour des séries de projections de leur travail et pour faire des ateliers d'enfants avec moi dans le Vermont. C'était la seule manière que j'avais de faire vivre ces amitiés après le festival. Et mon travail au conseil de l'Asifa, particulièrement les dernières années grâce aux mèls, a fait beaucoup pour contrer le sentiment de solitude. Cela m'a donné le meilleur de deux mondes : l'isolement dans la nature dont j'ai besoin pour travailler, et une camaraderie internationale dont j'ai besoin pour ma personne. Mais Olivier, je suis curieux d'une chose : pourquoi dépenser tant de temps à écrire plutôt qu'à réaliser des films ?*

— **You are a very active member inside the Asifa organization.**
— In Asifa, I saw a very large family that tied together my interests and values of internationalism and the arts. I've never liked borders, between countries, between the arts, or between art and science. I've always been fascinated by the continuum between the arts and other branches of knowledge, and I loved sitting at a table in Annecy or Zagreb drinking wine with animators from throughout the world.

— **Or Pastis!**
— (laughs) Yes, drinking pastis and talking animation with friends from all over the world. And I saw Asifa as the vertex and impetus for all this. Nicole Salomon brought me in and nurtured my growth, and I did all I could to continue these friendships and internationalism back at home. I brought my friends to the U.S. to tour through screening centers with their work and to do children's animation workshops with me in Vermont. It was all a way I had to continue my friendships beyond the limited duration of a festival. And my work on the Asifa Board, especially in the last few years with e-mail, has done much to end feelings of solitude. It gave me the best of both worlds- the isolation in nature that I need for my work, as well as the comaraderie internationally I need for my persona.

And Olivier, I'm very curious as to why you'd want to spend so much time writing instead of making films?

— **I have to confess that my filmography is not very important (time, always time...), and I want to direct more films. Maybe one day...?**
— I have directed some animated films (That's my passion, as you know). I will not talk about the very early one (in 1977, a scratch film, McLaren was my idol, and I'm sure you guessed that I began

— Il faut que j'avoue que ma filmographie n'est pas très importante (le temps, toujours le temps…), et je veux réaliser plus de films. Peut-être un jour… ? J'ai réalisé quelques films d'animation (c'est ma passion comme tu sais). Je ne parlerai pas du tout premier (en 1977, un grattage sur pellicule, McLaren était mon idole, et je suis sûr que tu aurais deviné que j'avais commencé avec ce genre de film) mais le dernier, *Terra Incognita* (1995) est à la fois en animation et en prise de vue réelle.

— *J'ai beaucoup aimé les couleurs dans ce film.*

COULEUR

— Merci, à propos, la couleur fait bien sûr partie de ton intérêt général pour la peinture. Tu as dit que Kandinsky était l'un de tes peintres préférés.

Est-ce que tu ressens la même chose que Kandinsky à propos de la puissance des couleurs pures lorsqu'elles sortent du tube ? Tout particulièrement la pureté de la couleur…

— *Oui, Kandinsky signifie beaucoup pour moi, sa peinture, le spiritualisme dans son utilisation de*
la couleur et oui, la pureté de la couleur, des harmonies
musicales, et de la nature. Mon animation ne sort pas
d'un tube mais plutôt généralement d'un crayon de cou-
leur. J'aime le crayon parce que je peux mieux sentir la
force de ma main en travaillant sur le papier.

— Je suis surpris que tu n'aies pas mentionné dans

with this kind of film) but the last one, *Terra Incognita* (1995) both live action and animation.

— I did enjoy the colors in that film.

COLOR

— Thanks, By the way, the color is part of your general interest in painting of course. You said that Kandinsky was one of your favorite painters. Do you feel the same thing as Kandinsky about the power of pure color when it flows from the tube? Especially about the purity of the color…

1986, Workwhop/Atelier.

— Yes, Kandinsky meant a lot to me, his paintings, the spiritualism implicit in his use of color and yes, the purity of color, of musical harmonics, and of nature. My animation does not flow from a tube but more usually, from a color pencil. I like the pencil because I can use the gentle force of my hand to work it into the paper.

— I'm surprised you didn't notice, on our last correspondence, the rayonnism movement of Larionov as a influence. Or Delaunay. Tell me more about the relationship between your work and the creators who inspired you.

— Apparently I'm not as well versed in art history as are you. I don't know Larionov. But I did very early like Delaunay's abstract color "wheels" although I don't see him as an influence. His colors were a bit too soft for what I saw. Van Gogh, Kirchner and Klee all fascinated me with color fired by the sun. The Blue-green scroll paintings of the Sung period in China taught me what could be done with a limi-

notre dernière correspondance, le rayonnisme de Larionov comme influence. Ou Delaunay. Peux-tu en dire davantage à propos des relations entre ton travail et les créateurs qui t'ont inspiré.

— De toute évidence, je ne suis pas aussi versé dans l'histoire de l'art que toi. Je ne connais pas Larionov. Mais j'ai très tôt aimé les travaux abstraits en couleur ressemblant à des "roues" de Delaunay même si je ne sens pas d'influence. Ses couleurs étaient trop douces pour ce que j'en ai vu. Van Gogh, Kirchner et Klee m'ont fasciné avec la couleur allumée par le soleil. Les rouleaux peints bleu-vert de la période Sung en Chine m'ont appris ce que l'on pouvait faire avec une palette limitée en couleur, et les gravures en bois m'ont montré comment juste 5 ou 6 couleurs pouvaient faire imaginer qu'il y en avait plus. J'ai beaucoup aimé aussi ce qui pouvait se produire au travers des vitraux médiévaux lorsque le soleil se lève et brille au dedans. Et étudier la peinture au pinceau au Japon et plus tard en Chine m'a enseigné comment une encre noire pouvait donner l'illusion d'ombres bleues et violettes.

— Le contexte familial et les premières études t'ont donné un certain goût pour la science ; penses-tu que ta fascination pour les couleurs et les arrangements de teintes était liée à la science ou aux mathématiques ?

— Et bien, en tant qu'ophtalmologiste, mon père avait de fantastiques instruments d'optique, des centaines de lentilles et des livres sur la physiologie des yeux, et j'étais toujours fasciné par ça. Plus tard, en tant que peintre, j'ai exploré les effets de contrastes de différentes couleurs sur la rétine et pendant un temps j'ai même fait imprimer des cartes en me taxant moi-même, de manière un peu mignonne, de "Ophtalmartiste" !

— Donc tu dois apprécier les travaux de Vasarely…

ted cool palette, and Japanese wood block prints showed me how just 5-6 colors could be made to look like many more. I also liked what could happen with medieval stained glass windows when the sun rose and shone through. And studying brush-painting in Japan and later in China taught me how black ink could be made to give the illusion of shades of blue and violet.

— Your family background and early studies gave you a certain taste for science; do you think your fascination for colors and arrangements of hues was linked to science or mathematics?

— Well, as an opthalmologist, my father had fantastic looking instruments, hundreds of lens and books on the physiology of the eye, and I was always fascinated with it all. Later as a painter I explored the effect of different color contrasts on the retina and for a while I even had name cards printed calling myself, cutely, an Opthalmalartist!

— So you must have appreciated Vasarely's studies…

— Yes, I liked Vasarely's prismatic effects moving through the spectrum, but somehow I just didn't feel anything when seeing them…I just thought how interesting they were. Strangely though, after all this, I learned most about color from children and schizophrenics who had none of my learned inhibitions and strictures about what colors "worked" with other colors.

— You only use 12 colours (If I have well seen!). I will try to guess : the 3 primaries, the 3 secondaries (exactly between the 3 firsts in the colour wheel, and for the 6 more, you pick them in the mid point between the 6 firsts (so you devise the wheel in 12 points). Is that right?

— Ideally, yes. But of course using color pencils means I'm somewhat limited in the choice of

— *Oui, j'aimais les effets prismatiques de Vasarely qui voyagent dans le spectre, mais néanmoins je ne ressentais rien quand je les voyais... Je voyais juste leur intérêt. C'est d'autant plus étrange que, après tout cela, j'ai bien plus appris sur la couleur par les enfants ou les schizophrènes qui n'avaient aucune de mes inhibitions et restrictions concernant quelle couleur allait bien avec telle autre.*

— Tu utilises seulement 12 couleurs (si j'ai bien vu!). Je vais essayer de deviner: les trois primaires, les trois secondaires exactement entre les 3 premières dans la roue chromatique, et pour les 6 autres, tu les prends au milieu de chacune des 6 (donc tu divises la roue en 12 parties). Est-ce que c'est cela?

— *Idéalement, oui. Mais bien sûr, utiliser des crayons de couleur sous-entend quelque part un choix limité de couleurs. Du coup, la roue n'est sûrement pas parfaitement équilibrée.*

— Il peut être parfois difficile de distinguer clairement la méthode que tu as utilisée pour le système tempéré de douze couleurs. Est-ce que tu as utilisé une méthode identique pour organiser tes séries colorées à ce que ce qui a été fait pour la musique sérielle (où les transitions, au lieu d'être des jeux de notes, deviendraient des glissandi)?

— *Oui, en commençant avec les premiers films des* Robots *et* Vermont Etudes, *j'ai fait un travail sur un système de douze tons de couleurs similaire aux types de systèmes utilisés par quelques compositeurs sériels et oui, le glissando est le mot parfait pour les dynamiques de transition. En 1963, lorsque j'étudiais la vinâ à Madras, ce que j'aimais par-dessus tout n'était pas les notes isolées mais les "gammekas" entre chacune d'elles, produits en tirant la corde après l'avoir grattée. Avec ça, il est impossible de savoir où commence une note et où elle finit. De la même façon, au moins dans mes premiers films, je ne voulais pas que l'œil puisse accrocher une couleur particulière, mais qu'il entre dans le cou-*

colors. So the color wheel is probably not perfectly balanced.

— It can be sometimes difficult to see clearly the method you have used for the twelve tone color system. Did you use a similar method of organizing color series, as was done in serial music (and the transitions instead of playing notes would be glissandi)?

— Yes, starting with the early *Robot* films and *Vermont Etudes*, I did work out a 12-tone color system similar to the kinds of systems used by some serial composers and yes, glissandi is a perfect word for the dynamics of transition. In 1963 when I studied veena in Madras, what I liked most were not individual notes but the "gammekas" between them produced by pulling the string after a pluck. So it was impossible to know where one note began and ended. Similarly at least in my early films I didn't want the eye to pick up individual colors but to enter a flow of color. Especially in the *Robot* series, which had the danger of being too intellectually cold, I wanted the color to flow continually through the spectrum, the way in which warm blood flows through the veins.

— And what about the Occidental contrapuntal ideas of, for example, Bach's music?

— I was fascinated with counterpoint and with *Precious Metal* and *Dissipative Dialogues*, I played with visual retrograde canons. In *Dissipative Dialogues*, however, the retrograde occurs only through the window in the second half. And only *Precious Metal* had the parallel canon in the music.

— I'll want to return to your use of music itself a bit later. Back to the color, there does seem to be a use of a strong saturated and quite "optimistic" color palette in your films, possibly with the exception of *Robot* and *Robot Two*. Why?

rant de la couleur. Particulièrement dans la série des Robots, qui risquait d'être trop froide par trop d'intellectualisme, je voulais que la couleur coule continuellement tout le long du spectre, de la même manière que le sang coule dans nos veines.

— Et concernant les idées occidentales du contrepoint dans, par exemple, la musique de Bach ?
— *J'étais fasciné par le contrepoint et avec* Precious Metal *et* Dissipative Dialogues, *j'ai joué avec des canons rétrogrades. Dans* Dissipative Dialogues, *néanmoins, le mouvement rétrograde n'apparaît que dans une fenêtre dans la seconde partie. Et seul* Precious Metal *a un canon parallèle dans la musique.*

— Je voudrais reparler de ton utilisation de la musique elle-même un peu plus tard. Pour en revenir à la couleur, il semble exister une utilisation de palette de couleurs assez saturée et plutôt "optimiste" dans tes films, avec l'exception probable de *Robot* et de *Robot 2*. Pourquoi ?
— *Hmm… Tu veux dire, pourquoi PAS dans ces deux films. J'ai vraiment ESSAYÉ d'utiliser la couleur de manière "optimiste" dans* Robot *mais la tension dans la musique et l'imagerie dominaient la couleur.* Robot *venait d'une ancienne série de dessins autobiographiques au crayon gras qui avait à voir avec mon aventure dans le monde et le fait que je sois devenu prisonnier des insanités du monde artistique new-yorkais.* Robot 2 *était encore un essai pour s'en dégager par la méditation mais, à ce moment de ma vie, cela était singulièrement peu efficace.*

— Et les *Vermont Etudes* ont été faites dans le Vermont ?
— *Oui, les* Vermont Etudes *étaient une manière d'attraper le Vermont et la nature, une manière*

— Well, you mean why NOT in those two films. I did TRY to use color "optimistically" in *Robot* but the tension in the music and the imagery overpowered the color. *Robot* emerged from an earlier series of autobiographical wax crayon drawings having to do with my foray out into the world and becoming entrapped in the insanities of the New York art world. *Robot Two* signified an attempt to pull away again through meditation but, like that segment of my life at the time, it was singularly ineffective.

— **And the *Vermont Etude* films were done in Vermont?**
— Yes, the *Vermont Etude* films were my grabbing onto Vermont and nature as a way to pull my psyche out of New York, and *Vermont Etude* 2's bold saturated colors expressed this exhilaration.

— **And did you feel those films were successful?**
— Only on a personal, human level. Artistically, with those four films I ended up feeling that my use of color had been an unsatisfactory way of compensating for unresolved structural elements (both in my films and my life). With my next film, *Precious Metal*, I wanted ONLY the structures to live unencumbered or prettified with color. I used silver and gold color pencils, figuring that that simple duality would be enough (like the blue-green Sung paintings, but transmogrified into Western "currency"). Despite myself, I became interested even in how those two colors formed texture and sheen, but, looking back, I did focus more upon structure, and structure was purest in *Precious Metal*.

— **Yes *Precious Metal* is a very unusual film, both in its contrapuntal imagery and the music. On the one hand, it seemed a bit cool, especially with the metallic colors, but it also seemed a bit sad.**

d'extirper ma psyché hors de New York, et les bonnes couleurs saturées de Vermont Etude 2 expriment cette stimulation.

— *Et penses-tu que ces films soient des succès?*
— *Seulement à un niveau personnel, humain. D'un point de vue artistique, avec ces quatre films, j'ai cessé de penser que l'utilisation de la couleur était une manière peu satisfaisante de compenser les problèmes non résolus d'éléments structurels (tout à la fois dans mes films et dans ma vie). Avec mon film suivant* Precious Metal, *je voulais SEULEMENT que la structure vive, sans être encombrée ou rendue mignonne par la couleur. J'ai utilisé des crayons de couleur argent et or, pensant que cette simple dualité serait suffisante (comme le bleu-vert des peintures Sung, mais transfiguré dans une*

Vermont Etude Two, 1979.

"valeur" occidentale). Malgré moi-même, je suis devenu intéressé jusque dans la manière dont ces deux couleurs formaient une texture et luisaient, mais, en y pensant aujourd'hui, je me concentrais plus sur la structure, et la structure était plus pure dans Precious Metal.

— Oui, *Precious Metal* est un film assez peu commun, à la fois dans son image contrapuntique et par sa musique. D'une certaine manière, il semble assez cool, particulièrement avec les couleurs métalliques, mais il est aussi assez triste.
— *Je n'avais pas réalisé pendant que je faisais ce film qu'il serait si mélancolique, mais c'étaient mes 39 ans et j'étais dans des transformations émotionnelles, essayant d'aller en avant tout en me rappelant*

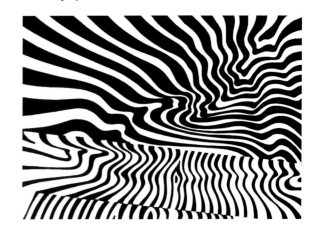

— I hadn't realized while making the film that it would turn out a bit melancholic, but that was my 39th year and I was going through emotional changes, trying to look ahead while simultaneously remembering my past. I felt the retrograde canon, which I decided to use only after working on the film for awhile, expressed what I was going through. It was only after the artwork had been completed and filmed, and I started to work on the music, that the music played backwards against itself created those minor chords that were so melancholic reflecting my state that year. Memory does that, at least to me. And to some extent, I chose to use the canon again in *Dissipative Dialogues*, because I felt that looking back at human relationships, which I tend to do a lot, could result in a deeper level of friendship and love. And the film did end in a kiss. Living so isolated in the country seemed to lend itself more to reflection and memory.

— Could you live in a large city now? Could you go back to NYC for instance?
— Well Marcela likes teaching at Columbia, but she's really unhappy about commuting to NYC. As for me, the sounds, smells, and air I breathe, and the gestalt of the people on the streets are all so different that after 25 years in the mountains I don't think I could live easily in New York. Further, it's so much more expensive to live in a city than in Vermont I'd have to spend much more time making money and I think I'd really not have time to do the creative work I want to continue to do. So far, it's worked out living in Vermont and teaching close by at Dartmouth.

Precious Metal Vaiations, 1983.

simultanément mon passé. Je pensais que le canon rétrograde, que j'ai décidé d'utiliser seulement après avoir déjà travaillé un bout de temps sur le film, exprimait ce que je traversais. C'était seulement après que la réalisation artistique soit achevée et filmée, et je commençais à travailler sur la musique, que la musique jouée travaillait contre elle-même, créant ces accords mineurs qui étaient si mélancoliques et reflétaient mon état cette année-là. Les souvenirs font cela, en tout cas à moi. Et dans une certaine mesure, j'ai choisi d'utiliser de nouveau le canon dans *Dissipative Dialogues* parce que je sentais que, m'arrêter sur les relations humaines, ce que j'ai tendance à faire beaucoup, pourrait conduire à un niveau plus profond d'amitié et d'amour. Et le film se termine sur un baiser. Vivre si isolé dans la campagne semble prêter à la réflexion et aux souvenirs.

— Pourrais-tu vivre de nouveau dans une grande ville maintenant? Pourrais-tu retourner à New York par exemple?

— Et bien, Marcela aime enseigner à Columbia, mais elle n'aime vraiment pas faire les allers et retours avec New York. En ce qui me concerne, les bruits, les odeurs et l'air que je respire, et les gesticulations des gens dans les rues semblent si différents après 25 ans dans les montagnes que je ne pense pas que je pourrais facilement revivre à New York. En plus, c'est tellement plus cher de vivre dans une ville que dans le Vermont que j'aurais à dépenser tellement plus de temps pour gagner de l'argent que je n'aurais plus celui nécessaire pour faire le travail créatif que je veux continuer de faire. Ca fonctionne si bien de vivre dans le Vermont et de ne pas travailler trop loin à Dartmouth.

— Ce qui est étonnant, à l'exception de quelques films (tel les premiers *Robots* et *Precious Metal*, comme tu l'as expliqué), c'est la puissance optimiste de l'harmonie de la couleur, spécialement dans les

— What is amazing, except in a few films (like the first *Robots* and *Precious Metal*, as you explained), is the optimistic power of the color harmony, especially in formal experimental films. (complexity and rigor are generally not compatible with 'fun' (except with Bach in music, and his children : Villa-Lobos and Busoni). Is it done on purpose?

— Well, I love playing with color. I have 'fun' with it, sometimes as much fun as I had playing with crayola crayons as a small child.

— What pencil technique do you use to have easily those color gradations? I mean, as you don't use a clearly 'tempered' interval color wheel game of color did you have difficulties to find the pencil you use?

— I've used prismacolor pencils which have a mixture of a tiny bit of oil and wax. I've been using them for over 25 years. They're easy to find. And they lend themselves easily to the kind of color harmonics that I love. But as I said, the color intervals are not always perfectly 'tempered'. That's ok. Neither is my life.

— Some of your films have less light colors (*Precious Metal*, once again for instance, but even *Asifa Variations* if we compare with the beautiful and shiny *A Child's Dream*). Why? Is the color system not so universal to be used every time?

— Olivier, it would be nice if I had everything under so much control and intelligence that I could give you a good structural answer. I'm afraid that here it's a sentimental one. In 1997 I really thought I was ready to retire from the Asifa Board, and *Asifa Variations* was my ode to what it and my friends meant to me. I thought, as I had mistakenly done with *Precious Metal*, that this would be an upbeat film.

films expérimentaux formels. (Complexité et rigueur ne sont généralement pas compatibles avec "joie" excepté dans la musique de Bach, et celle de ses "enfants" : Villa-Lobos et Busoni). Est-ce que cela est fait volontairement ?

— *J'adore jouer avec la couleur. J'ai du plaisir avec, parfois autant que lorsque je jouais avec les "crayola" quand j'étais enfant.*

— Quelle technique de crayon utilises-tu pour avoir facilement ces dégradés de couleur ? Je veux dire, comme tu n'utilises pas vraiment une gamme "tempérée" d'intervalles de couleurs, as-tu des difficultés à trouver les crayons que tu utilises ?

— *J'ai utilisé les crayons prismacolor qui ont un mélange comportant un peu d'huile et de cire. Je les ai utilisés pendant plus de 25 ans. Ils sont faciles à trouver. Et ils se prêtent facilement au genre d'harmonies colorées que j'aime. Mais, comme je l'ai dit, les intervalles de couleur ne sont pas toujours parfaitement "tempérés". C'est pas grave. Ma vie non plus.*

— Quelques-uns de tes films ont moins de couleurs lumineuses (*Precious Metal*, encore une fois par exemple, mais même *Asifa Variations* si on les compare avec le magnifique et brillant *A Child's Dream*). Pourquoi ? Le système de couleur n'est il pas si universel pour être utilisé à chaque fois ?

— *Olivier, ce serait formidable si je pouvais tout contrôler à ce point et avec intelligence au point de donner une bonne réponse à cela. Je crains que j'aie à répondre d'une manière sentimentale. En 1997, j'ai cru que j'étais prêt à me retirer du conseil de L'Asifa, et* Asifa Variations *était mon ode à ce que cet organisme et mes amis signifiaient pour moi. Je croyais, comme je l'avais fait par erreur avec* Precious Metal, *que cela serait un film optimiste. À la fin du film, je suis devenu triste à l'idée de quitter mes amis et*

By the end of the film, I grew sad at leaving my friends and something I felt that gave my life meaning. I suppose that feeling of sadness entered the film and in fact caused me to delay my retirement for three more years. (but that's another story.)

And, in general, my serial color system was used less and less as I grew older. Why? Well, maybe I wanted color, like my life, to stabilize a bit more.

— **You want to give me a more extensive account of your background and development of color?**

— I was always fascinated with the explorations of the Bauhaus people (especially the work Josef Albers did at Yale University)- on how our perception of a color changes depending upon its juxtaposition against other colors. I played a lot with that as a "static visual artist" (I like this phrase better). Then when I started with animation, I experimented with extrapolations of these principles. Yes, colors could always be chosen to lay next to another color affecting it, but colors could also be placed before or after another color in time, having even a more interesting effect on the retina. And I wanted to get some understanding of the interaction between color juxtaposition on the surface and color changes in time. So when I moved the serial color system to animation, the cycling of color within a given area was of course affected by the color cycling in a contiguous area. If something started to feel wrong, I could still increase or decrease the speed of a particular cycling area to make it more harmonic with the cycling in a contiguous area. It was as if each area had its own level of blood pressure.

— **Color is not always used as a valued element in animation.**

— Yes, in the field of animation, color has usually been regarded as a minor, extraneous element. I

quelque chose que je sentais comme donnant un sens à ma vie. Je suppose que ce sentiment de tristesse est arrivé dans le film et a aussi repoussé mon départ de trois ans (mais c'est une autre histoire).

Et, en général, mon système de série de couleurs a été utilisé de moins en moins au fur et à mesure que je devenais plus vieux. Pourquoi ? Et bien, peut-être que je voulais de la couleur, comme pour ma vie, afin de me stabiliser un peu plus.

— Tu veux me donner un compte rendu plus complet de tes antécédents et de ton développement de la couleur ?

— J'ai toujours été fasciné par les explorations des gens du Bauhaus (particulièrement le travail que Josef Albers a fait à l'Université de Yale)- sur la manière dont notre perception de la couleur change avec la juxtaposition d'une autre couleur. Je me suis beaucoup amusé avec ça en tant "qu'artiste d'art statique" (je préfère cette expression). Puis, quand j'ai commencé l'animation, j'ai expérimenté des extrapolations de ces principes. Oui, les couleurs devraient toujours être choisies pour être couchées à côté d'autres couleurs en les transformant, mais les couleurs peuvent aussi être placées avant ou après d'autres couleurs dans le temps, et cela a même un plus grand effet sur la rétine. Et je voulais avoir une meilleure compréhension de l'interaction entre les juxtapositions de couleurs sur la surface et celles dans le temps. Donc j'ai commencé à utiliser le système de séries de couleurs pour l'animation, et les cycles de couleurs à l'intérieur de zones étaient évidemment affectés par les cycles de couleurs dans des zones voisines. Si quelque chose commençait à aller de travers, je pouvais toujours accélérer ou ralentir un cycle spécifique pour retrouver l'harmonie avec le cycle voisin. C'était comme si chaque zone avait sa propre pression sanguine.

would suppose that as animation was used and viewed as a visual illustration of story, gag and commercial message, color was a kind of add-on. And since the opaquing in studios was usually done by squads of low-paid workers in a factory setting, it had an even lower status. Add to this the particular technique of glopping the color-by-numbers onto the back of a cel and the present paint programs and you have continual reinforcement of this prejudice.

I love color. For me it's feeling, soul, the life blood of all organic and inorganic matter, it's warmth and coolness. It's a reflection of light from all reality and it's truth as it also can show us what is beneath the shell of reality. Autumn is fantastic in Vermont when all the oranges and reds and dark greens begin to glow with the contrasting luminous blue of the birches. It's the dissipation of minerals outwards from the arteries of the tree through the leaves back to the earth.

The color in my films is not reflected color, it is color that rises from within the shape as do the minerals from within the bowels of the tree.

I remember Paul Klee's journals from Morocco in which he wrote very excitedly that after years of taking his line for a walk, the bright sun against the earth finally made him see and understand color. Of course, experimentation with hashish may also have helped him just a tiny bit.

— And what about the connection between music and visual art? It was certainly important to the Weimar school and I think for you too.

— Well, I've always been fascinated by Schoenberg's Vienna, which was a time in which Wittgenstein, Mahler, Schoenberg, Kokoschka and Werfel would sit together in cafes, cross-fertilizing ideas between artificially separated disciplines. Schoenberg painted, Kokoschka wrote plays, and Wittgenstein, like his brother, was a musician. I would imagine myself sitting in the cafe with

— La couleur n'est pas toujours utilisée comme un élément de valeur dans l'animation.

— *Oui, dans l'animation, la couleur a généralement été considérée comme quelque chose de mineur, un élément superflu. J'imagine que, comme l'animation était utilisée et vue comme une illustration visuelle d'une histoire, d'un gag ou d'un message commercial, la couleur était une sorte de "plus". Et comme le gouachage était généralement fait dans les studios par des armées de travailleurs sous-payés comme dans une usine, elle avait un statut encore pire. Si on ajoute à ça la technique particulière de tartiner de la couleur codifiée par numéros sur l'envers du cellulo, et maintenant les programmes informatiques de gouachages, on a un sentiment encore plus fort de ce manque d'intérêt.*

J'aime la couleur. Pour moi, c'est une émotion, une âme, le sang de la vie dans toute matière organique et inorganique, c'est chaud et froid à la fois. C'est la réflexion de la lumière sur le monde réel, et c'est vrai que cela peut aussi faire voir ce qui est derrière la surface de la réalité. L'automne est fantastique dans le Vermont quand les oranges et les rouges, et les verts sombres commencent à rayonner, et que ça contraste avec les bleus lumineux des bouleaux. C'est la dissipation des minéraux hors des artères des arbres qui partent des feuilles pour retourner à la terre.

La couleur dans mes films n'est pas une couleur reflétée, c'est une couleur qui vient de l'intérieur des formes, comme font les minéraux qui viennent de l'intérieur des intestins de l'arbre.

Je me rappelle le journal de Paul Klee quand il était au Maroc, et dans lequel il a écrit avec plein d'excitation que, après avoir travaillé tous les jours son art, le soleil flamboyant éclairant la terre lui a finalement fait voir et comprendre la couleur. Évidemment, l'expérimentation avec le haschisch a dû aussi aider un peu.

— Et à propos de la relation entre musique et art visuel ? C'était certainement important pour l'École de Weimar mais je pense également pour toi.

them, quietly and unobtrusively sketching as they talked. Especially as I had also become fascinated while in India with Scriabin's early experiments in the translation of tones to colors, I began to think in the late 60's in terms of the necessary relationships between sound and color. For my artwork I would set up my colors in the rough equivalent of chromatic scales. For several years, I used Crayola wax crayons which gave a row of colors nicely displaced across the spectrum in 12 steps. I found enough freedom within this system to do everything I wanted and yet I felt tremendously secure, comforted by this system.

— **So that was the beginning of your translation of the 12-tone system to your graphic art. And the extension of this to your animation art?**

— When I began animation experiments, I began with the same color system to see what would happen. It took only a few drawings for me to realize that it suited perfectly what I wanted to express when set in time, from drawing to drawing.

— **You also did this with your backgrounds...**

— One thing that had always bothered me in traditional animation had been the stable (frozen) background. It saved money and time, but it looked untrue and unbeautiful to me. When I look out across the fields and hills of Vermont or even across the skyscrapers in New York, everything seems to me continually changing and in process. So, when I first tried out the 12-tone color system in foreground AND background, I loved the way it looked and felt. The colors were moving through my system at the rate of about four changes per second in every single area, not enough to be noticeable, but enough hopefully to give a very intuitive feeling of process and movement.

— Oui, j'ai toujours été fasciné par la Vienne de Schoenberg, à l'époque où Wittgenstein, Mahler, Schoenberg, Kokoschka et Werfel étaient assis dans des cafés, faisant jaillir des idées de disciplines artificiellement séparées. Schoenberg peignait, Kokoschka écrivait des pièces, et Wittgenstein, comme son frère, était musicien. Je m'imaginais assis au café avec eux, tranquille, dessinant discrètement pendant qu'ils parlent. Tout particulièrement parce que j'ai été également fasciné en Inde par les premières expérimentations de Scriabine dans l'adaptation de tons de couleurs, j'ai commencé à penser, à la fin des années soixante, en terme de relations nécessaires entre le son et la couleur. Pour mon travail artistique, j'ai élaboré mes couleurs comme un équivalent approximatif de gammes chromatiques. Pendant plusieurs années, j'ai utilisé les crayons gras Crayola qui donnaient une suite de couleurs très bien dispersées le long du spectre en 12 étapes. J'ai trouvé suffisamment de liberté avec ce système pour faire tout ce que je voulais, et encore maintenant je me sens formidablement en sécurité avec ce système.

— Donc, c'était le début de ta traduction du système en 12 tons pour ton travail graphique. Qu'est ce que cela t'a apporté concernant l'animation ?

— Quand j'ai commencé à expérimenter en animation, j'ai commencé avec le même système de couleur pour voir ce que cela donnerait. Il a suffi de quelques dessins pour que je réalise que cela fonctionnait parfaitement avec ce que je voulais exprimer quand c'était intégré dans le temps, dessin après dessin.

— Tu l'as fait aussi avec les décors.

— Une chose qui m'a toujours ennuyé dans l'animation traditionnelle, est le décor, fixe, figé. Cela permet d'économiser de l'argent et du temps, mais ça a l'air irréel et c'est pour moi assez laid. Quand je regarde les champs et les collines du Vermont, ou même les gratte ciels de New York, tout me semble

— Do you mean that an object is part of its environment? But a background moves less than the main foreground subject.

— As time went on, living in Vermont, I became aware of the different rates of process in nature and a need for some differentiation of these rates in my work. So that by the time we get from *Robot* (1977) to *Dissipative Fantasies* (1986) I was changing these rates constantly in foreground and background as a way in which to bring attention to one or the other at different moments.

— Do you use the same 12 step cycle of color within all the shapes in a film?

— Sometimes I'd cycle that way for foreground shapes and then cycle background much more slowly. Sometimes I'd cycle one area in one direction through the spectrum and another area in another direction. And once I set up the directions in each area, I'd then intuitively decide how many frames in each one I'd keep the color before changing. That way I could make choices in color contrasts as I went along, changing the mood as I went. I probably broke my preset rules almost as often as I followed them. Olivier, I don't want to give the idea that I'm more rigorous with systems than I really was. I think that especially by 1991 and *Dance of Nature*, I was just about through with structured cycling and started to change colors on a completely intuitive level.

— You mean also with *Etude* in 1994? How did you manage the blend of all these colors in a single shoot in *Etude*? You used more colors than usual. This film is a very special case in your production.

— I was fascinated in this film by using many more colors than ever before. Technically it was quite easy. This is not oil but plastiline clay. By varying the temperature I could soften the clay colors

changer et bouger en permanence. Du coup, quand j'ai essayé d'utiliser le système de 12 couleurs pour l'avant-plan ET le décor, j'ai adoré ce que ça faisait et évoquait. Les couleurs évoluaient au travers de mon système à un rythme d'à peu près 4 changements par secondes dans chacune des zones, pas suffisamment pour être très visible, mais heureusement assez pour donner le sentiment assez intuitif de transformation et de mouvement.

— Veux-tu dire qu'un objet fait partie de son environnement ? Pourtant, un décor bouge moins que le sujet principal.

— *Au fil du temps, à vivre dans le Vermont, je suis devenu conscient des différentes vitesses de fonctionnement dans la nature et j'ai ressenti un besoin de différencier ces vitesses dans mon travail. Alors, avec le temps, de Robot (1977) à Dissipative Fantasies (1986) j'ai constamment modifié ces vitesses dans l'avant-plan et l'arrière-plan de telle manière que l'attention soit portée vers l'un ou l'autre à différents moments.*

— Utilises-tu le même système de cycles de couleurs en 12 phases à l'intérieur de toutes les formes dans un film ?

— *Parfois, j'ai cyclé de cette manière pour les formes en avant-plan puis cyclé le fond beaucoup plus lentement. Ou alors, j'ai cyclé une zone dans une direction du spectre et une autre dans une direction différente. Et une fois que j'avais déterminé les directions pour chaque zone, je décidais intuitivement combien d'images je devais garder la couleur dans chacune avant de changer. De cette manière je pouvais faire des choix en terme de contrastes de couleur en avançant, en modifiant le climat visuel. J'ai sûrement brisé mes règles instituées presqu'autant de fois que je les ai suivies. Olivier, je ne veux*

enough to mix them together like oil paint or keep them stiff and unmixable while adding one clay color on top of another. It's slow going, of course, so in 1994 I finally bought a 16mm Bolex, and that gave me the chance to try clay under the camera for an extended period of time. It was fun, but I had become used to saving all my artwork for gifts to friends or hoped-for gallery shows and had nothing left from this clay work.

— **Do you consider a still drawing you put in a gallery show as representative of the film itself?**

— I can see that it may seem a contradiction for me to love the continuity of process while at the same time seeming to give value and interest to the individual frame or drawing. I feel all the individual frames are to be made as truthfully and as beautifully as I can make them, and because they are continually in transformation, each frame for me has within it a kind of potential energy and movement. In fact sometimes after a film is completed, I will go back to individual drawings, cement them to a larger background, and extend the drawing outwards to the new edge, trying to transform further the potential energy of the central area. Back to your question: because the film is an expression of a feeling, an idea, an atmosphere, and not a story, yes, each individual frame is part of that expression and therefore completely representative of the film itself. This is similar to the structure of a holographic plate in that a tiny cutting from the whole plate should give all the information of the image, albeit in this case with less resolution.

— **Microcosm and macrocosm.**
— Yes! In fact I so much liked the individual frames from *Etude*, I was frustrated that I could not

pas donner l'idée que je suis plus rigoureux avec les systèmes que je ne le suis réellement. Je pense en particulier à l'année 1991 et à Dance of Nature, j'en avais fini avec ces cycles bien structurés et ai commencé à changer les couleurs d'une manière complètement intuitive.

— Tu veux dire aussi pour *Etude*, en 1994? Comment as-tu organisé le mélange de toutes ces couleurs dans un seul plan pour *Etude*? Tu as utilisé plus de couleurs que d'habitude. Ce film est un cas particulier dans ta production.

— *Ce qui m'a fasciné dans ce film était le fait d'utiliser plus de couleurs que d'habitude. C'était assez facile techniquement. Ce n'est pas de l'huile mais de l'argile colorée. En faisant varier la température, je pouvais ramollir suffisamment les couleurs pour les mélanger comme de la peinture à l'huile ou les garder dures et impossibles à mélanger pendant que j'ajoutais une autre couche d'argile colorée au-dessus d'une autre. C'est assez lent à faire, évidemment, du coup, en 1994, j'ai finalement acheté une caméra 16 mm Bolex, et cela m'a permis de tester l'argile sous la caméra le temps que je voulais. C'était amusant, mais je commençais à avoir pris l'habitude de sauvegarder mon travail artistique pour en faire cadeau à des amis ou en espérant des expositions dans des galeries, et là, il ne restait rien de ce travail à l'argile.*

— Considères-tu un dessin fixe que tu exposes dans une galerie comme représentatif du film?

— *Je peux comprendre que cela puisse sembler contradictoire avec mon amour de la continuité des processus de donner en même temps une valeur ou un intérêt à un dessin ou à une image isolée. Je pense que chaque image a à être faite le plus sincèrement et esthétiquement possible, et parce qu'elles sont en perpétuelle transformation, chacune d'entre elles possède en son sein une énergie potentielle et un mou-*

find a way to preserve any of the plates. Finally, this last year, I came back to clay. I began pressing various colors together over wood plaques with a rolling pin, like rolling out dough for a pie. This has resulted in two films, *Color Run* and *Taking Color For a Walk*.

— **And you have the same problem again, of not preserving these frames.**
— But this time I used "sculpey" which hardens in the oven, so every 10-12 seconds of animation I dissolved in-camera to the next ongoing clay painting, taking the previous one and baking it into a ceramic plate. I've also been using the excess clay to make little miniature sculptures.

— *Etude* **is a very particular case, one more time. It is so different from your other films.**
— You keep being confused with *Etude*, so I'll open up personal things to explain. The film that came before it in 1991, *Dance of Nature*, was made to be integrated into an actual multi-media dance piece on which I collaborated with a composer and choreographer. We ended up having me dance in front of a projected image of the film that sometimes turned to pure bright light into my eyes. Through the performances, my eyes began to bother me, and a month afterwards, in Annecy, I developed a blepherospasm in which my eyelids had a tick and I could relieve it only by keeping my eyes closed. I returned to the U.S. and saw a number of doctors to no avail. I was not able to keep my eyes open long enough to complete a single drawing. At a loss as to what to do, I pulled out my old 8mm film camera and began experimenting with objects I could animate under the camera with my eyes closed most of the time, just by touch and kinesthetic memory. By 1992, I began working in clay because I could close my eyes and visualize the shape and surface as I kneaded it. Eventually, my vision began to improve, yet I continued to develop the color mixes and textures of the clay in ways that interested me a lot. With

vement. En fait, parfois, après qu'un film soit terminé, je reviens vers les dessins isolés, les colle sur un grand fond, et étends le dessin sur les bordures pour l'agrandir, en essayant de transformer l'énergie potentielle de la zone centrale. Pour revenir à ta question: parce qu'un film est l'expression d'un sentiment, d'une idée, d'une atmosphère, et non d'une histoire, oui, chaque image isolée est une partie de cette expression et de ce fait complètement représentative du film lui-même. C'est très proche de la structure d'un hologramme dont on peut couper une petite partie et y retrouver l'ensemble des informations de l'image, même si l'on a moins de définition.

— Microcosme et macrocosme.
— *Oui! En fait, j'aimais tellement les images individuelles d'Etude que j'étais frustré de ne pas trouver un moyen de conserver une seule de ces planches. Finalement, l'année dernière, je suis revenu à l'argile. J'ai commencé par presser différentes couleurs ensemble au-dessus de plaques de bois avec un rouleau à pâtisserie, comme on le fait pour une tarte. Cela a donné deux films:* Color Run *et* Taking Color For à Walk.

— *Et tu as eu le même problème encore une fois, de pas pouvoir conserver les plaques.*
— *Mais cette fois, j'ai utilisé "sculpey" qui durcit au four, donc toutes les 10-12 secondes d'animation, j'ai opéré à un fondu avec la caméra pour aller vers la plaque suivante, ai pris la précédente et l'ai cuit pour en faire une plaque de céramique. J'ai aussi utilisé l'excédent d'argile pour faire des petites sculptures miniatures.*

— *Etude est, encore une fois, un cas très particulier. C'est tellement différent de tes autres films.*

my eyes fully restored by the end of 1993, I put closure on the clay animation by pulling together a series of short explorations and editing them together, something I had not done previously in a personal film because of my need for transformation and continuity. And I went back to drawing, taking with me some of what I had learned about the color mixing of the clay.

LINE
— **You did study calligraphy. Especially in Zen Calligraphy, Black is THE color (classical oriental painting or now, let's think of Soulages for instance). I'm very curious to know how you did go from this culture of black ink to colored lines and shapes.**
— Well, I'll explain it in reverse. After *Precious Metal* I wanted to go one step further away from my use of color, to just the pure line I had found in calligraphy. I hadn't quite done it with the line in *Vermont Etude* because I felt the sensuality of the color tended to obscure the line. So with *Dissipative Dialogues* I wrote on a note above my table, "No color for one year!" It was like a religious fast, for self-discipline and purity and to see what I could do with line, especially after my brush-painting studies. I first tried to use the sumi-e brush but soon gave up because I couldn't control the ink enough to stop the line from vibrating. Too bad. If I had figured out how Te Wei had done it in *Buffalo Boy and the Flute* maybe I could have saved myself a lot of trouble. So I went to my old rapidograph pen and started simulating the varying widths and contours of an ink brush. Of course, I had no way to simulate the varying degrees of wetness or texture of the bristles, so I tried to satisfy myself with what I could do, which was very clean and pure. Ultimately however, I faced the paradox that I had to exert much more obsessive control over the pen to get those fluid arcs and wipes than I had had to do previously to get those tight cubic forms of *Precious Metal!* I was happy with the look of the film but unhappy with

— Tu continues à être désorienté avec Etude, *alors je vais devoir expliquer des trucs personnels. Le film qui l'a précédé en 1991,* Dance of Nature, *a été fait pour être intégré dans une représentation chorégraphique multimédia pour laquelle j'ai collaboré avec un chorégraphe et un compositeur. Nous terminions en me montrant danser en face d'une projection du film qui parfois, devenait une lumière très pure qui rentrait dans mes yeux. Au fur des représentations, mes yeux ont commencé à me poser des problèmes, et un mois plus tard, à Annecy, j'ai eu un blépharospasme qui a fait que mes paupières avaient des soubresauts, que je ne pouvais être soulagé qu'en gardant mes yeux fermés. Je suis retourné aux États-Unis et vu un grand nombre de médecins qui ne m'ont été d'aucun secours. J'étais incapable de garder mes yeux ouverts assez longtemps pour terminer un simple dessin. En tout état de cause, j'ai pris ma vieille caméra 8 mm et j'ai commencé à expérimenter avec des objets que je pourrais animer en dessous de la caméra avec mes yeux fermés la plus grande partie du temps, juste en touchant et avec ma mémoire cinétique. Vers 1992, j'ai commencé à travailler l'argile parce que je pouvais fermer les yeux et visualiser la forme et la surface quand je la pétrissais. Finalement, ma vue a commencé à revenir, et j'ai continué à développer des mélanges de couleur et des textures d'argile d'une manière qui m'intéressaient beaucoup. Avec ma vue tout à fait retrouvée vers la fin 1993, j'ai achevé ce travail d'animation d'argile en mettant ensemble une série de courtes explorations et je les ai montées, quelque chose que je n'avais pas fait avant dans mes films personnels du fait de mon besoin de transformation et de continuité. Et je suis retourné au dessin, en récupérant ce que j'avais appris du mélange des couleurs de l'argile.*

LIGNE

— Tu as étudié la calligraphie. Particulièrement dans le zen, le noir est LA couleur (les peintures

the process. When I was in Shanghai in 1988 I studied brush-painting again and while working in the studio I tried to get Te Wei and his colleagues to tell me how they controlled the ink line in *Feeling from Mountain and Water* .

— Apparently you still weren't able to find out?
— No. They really are pros at keeping secrets! I just had to accept that I was a colorist, that I loved working with color, that I would always have the danger of stopping short before solving structural problems because I would be so glib in my use of color to cover them up. It became a character and ethical issue for me that is never successfully closed. I loved the fluid choreography of black brush-painting and calligraphy, but despite my eternal wish to have been born Chinese, I wasn't (yet). The best I can do is to integrate my love of color and fascination in dynamical structures with the fluidity and purity of calligraphic line. I ended up with colored line.

— **How did you manage the different graphic styles between unbounded color and the line as "outline" (in the occidental way). I mean :** *Robot* **has an 'outline'. And sometimes, you just forget the line for the shape.**
— As with Kandinsky's sequence from point to line to plane, sometimes I wanted to focus just on the plane defined by the line. This allowed me to use color as a flow coming from inside of the shape. In these films, using cubic shapes, I would use line FIRST to define the edges of the planes. This line was very controlled, of course, and premeditated, a completely different feeling and experience from my other use of line as natural, organic flow. Sometimes, however, I felt that the appearance of those lines diminished the beauty and emphasis of the planes. In *Precious Metal Variations* and in parts of *Robot*

orientales classiques ou, maintenant, on peut penser à Soulages par exemple). Je suis très curieux de savoir comment tu es passé de cette culture de l'encre noire aux lignes et formes colorées.

— Et bien, je vais l'expliquer dans l'autre sens. Après Precious Metal, je voulais faire un pas de plus en dehors de mon utilisation de la couleur, en allant plus vers la ligne pure que j'avais trouvé dans la calligraphie. Je n'y étais pas parvenu complètement dans Vermont Etude parce j'estimais que la sensualité de la couleur tendait à cacher la ligne. Donc, avec Dissipative Dialogues, j'ai écrit sur une note placée sur ma table, "Pas de couleur pendant un an !". C'était presqu'un jeûne religieux, pour l'autodiscipline et la pureté, et pour voir ce que je pourrais faire avec la ligne, particulièrement après mes études de peinture au pinceau. J'ai d'abord essayé d'utiliser un pinceau de calligraphie, mais ai rapidement abandonné parce que je ne pouvais pas contrôler suffisamment l'encre pour éviter que la ligne ne tremble. Dommage. Si j'avais pu comprendre comment Te Wei avait fait pour La flûte du bouvier, peut être que j'aurais pu m'épargner bien des ennuis. Du coup, je suis revenu vers mon vieux rapidographe et commencé à simuler les différentes épaisseurs et les contours d'un pinceau à encre. Bien sûr, je n'avais aucun moyen de reproduire ces variétés d'humidité ou de d'effets de poils, donc j'ai essayé de me satisfaire avec ce que je pouvais faire, c'est-à-dire quelque chose de très propre et pur. Finalement de toute façon, je me suis retrouvé en face du paradoxe que j'avais à exercer un contrôle bien plus grand sur le stylo pour avoir ces arcs de cercles bien tendus et ces volets que j'avais eu à le faire avant pour obtenir ces formes cubiques dans Precious Metal ! J'étais satisfait du visuel du film, mais pas du procédé. Quand j'étais à Shanghai en 1988, j'ai de nouveau étudié la peinture au pinceau calligraphique et pendant que je travaillais

Rerun, for example, I would draw the lines on one side of the papers, color the defined planes on the other side, then go back and erase the lines, leaving the edges of the planes more subtly defined.

— The presence of the usual occidental line seems strange to me. Could you talk a bit about this?

— For at least the first 9-10 films, creating one each year, I would alternate between the use of outline or "occidental line" (as you call it) in the cubic works and oriental line in the freer organic works. They were two different moods, both of which I've experienced, that sometimes came together in attempts at integration. The cubic films came from a more intellectual and complex core while the organic works were more closely allied with the nature and spirit I felt around and within me.

David Ehrlich working at the animation stand/David Ehrlich travaillant au banc-titre.

METAMORPHOSIS

— I would like to talk about the continuity of your filmography. Some structures recur frequently, the use of perpetual metamorphosis for example.

— Again, Vermont. I started coming here from NYC in the Fall of 1972 to paint and I'd go on long walks through the countryside. Sometimes I'd pass a dead squirrel or bird and when I returned a few days later I'd look to see if it were still there. I would do this often and was fascinated by the gradual decomposition. Then the snow would come and cover the last remains. When I returned to Vermont in the early Spring of 1973, I was drawn to the same spots and was surprised to see, or imagined that

au studio, j'ai essayé d'obtenir de Te Wei et de ses collègues de me dire comment ils contrôlaient la ligne d'encre dans Sensations de montagnes et d'eau.

— Apparemment, tu n'as pas réussi à te renseigner ?

— Non. Ils sont très professionnels pour garder leurs secrets ! J'avais juste à accepter que j'étais un coloriste, que j'adorais travailler la couleur, que je courrais toujours le danger d'arrêter rapidement avant de résoudre les problèmes de structure parce que je serais assez désinvolte dans mon utilisation de la couleur pour recouvrir les traits. C'est devenu un problème de tempérament et d'éthique pour moi, qui n'est pas complètement refermé. J'adore la chorégraphie fluide du pinceau noir et la calligraphie, et en dépit de l'espoir que j'ai toujours eu d'être né chinois, je ne l'étais pas (encore). Le mieux que je pouvais faire était d'intégrer mon amour des couleurs et ma fascination pour les structures dynamiques dans la fluidité et la pureté de la ligne calligraphique. J'ai fini par faire des lignes colorées.

— Comment as-tu organisé les différents styles graphiques, couleurs sans cerné et lignes utilisées comme contour (à la manière occidentale). Je veux dire : Robot a un "cerné". Et parfois, tu fais l'impasse sur la ligne qui entoure la forme.

— De la même manière que Kandinsky pour les séquences de point vers ligne puis vers plan, parfois, je voulais me concentrer uniquement sur le plan défini par une ligne. Cela me permettait d'utiliser la couleur comme un courant venant de l'intérieur de la forme. Dans ces films, qui utilisent des formes cubiques, j'utilisais D'ABORD la ligne pour définir les bords des formes. Cette ligne était très contrôlée, bien sûr, et préméditée, une expérience et un sentiment tout à fait différent de mon autre utilisation de la ligne comme un courant naturel et organique. Parfois, de toute manière, je sentais que

I saw, that even though the remains had disappeared, the grass in those places seemed to be higher and richer-looking than the surrounding grass. When we finally moved here in 1976, I once brought home a dead bat, set it up in little composition before my super-8mm and took a few frames each day as it decomposed. I think that as I was just beginning to explore animation in 1975, this fascination with decomposition and transmutation became intertwined with some of the dynamics of my drawing sequences.

When my father developed colon cancer in 1975, I started doing research on digestion and elimination, in folk medicine texts, in texts of traditional medicine, everything I could find. I began to form an image in my mind as to the movement and transformation of food through our intestinal system. I came up with some notion of how and why that movement and transformation might be impeded or diverted and what could be done to prevent it and perhaps cure it after it had resulted in "sickness".

That period of study of the decomposition and transformation of food combined with my fascination with animal transformation. The key to me of health became smooth, free movement- of the intestinal system, of life, and of my drawings. So I try to express natural cycles and metamorphoses (of seasons, of life, of bodily processes) in all my work. For me NOT to graphically dis-

l'apparence de ces lignes diminuait la beauté et l'emphase de ces plans. Dans Precious Metal Variations, et dans quelques parties de Robot Rerun par exemple, j'ai dessiné les lignes sur un côté du papier, la couleur du plan défini de l'autre, puis suis revenu et ai effacé les lignes, laissant les bords des plans définis avec subtilité.

— La présence de cette ligne de type occidental me semble étrange. Pourrais-tu parler un peu plus à son sujet ?

— Concernant au moins les 9 ou 10 premiers films, que je réalisais chaque année, j'alternais entre l'utilisation de cerné de type "occidental" (comme tu l'appelles) pour les travaux cubiques, et la ligne orientale pour les travaux plus libres de type organique. Il y avait deux différentes ambiances, j'ai expérimenté les deux, et parfois elles sont venues s'interpénétrer. Les films cubiques sont le fruit d'une démarche plus intellectuelle, complexe, alors que les travaux organiques étaient plus apparentés à la nature et au sentiment que je ressentais autour et au-dedans de moi.

MÉTAMORPHOSES

— Je voudrais parler de la continuité de ta filmographie. Quelques structures reviennent fréquemment, l'utilisation de métamorphoses perpétuelles par exemple.

— Encore le Vermont. J'ai commencé à venir ici de New York à la fin de 1972 pour peindre et je faisais de longues marches au travers de la campagne. Parfois, je croisais un écureuil ou un oiseau mort et quand je revenais quelques jours plus tard, je regardais pour voir s'ils étaient toujours là. J'ai fait cela souvent et étais fasciné par la décomposition progressive. Puis la neige arrivait et recouvrait les derniers restes. Quand je suis retourné dans le Vermont au début du printemps 1973, j'ai été pous-

solve or smoothly transform one scene to another would not only be dishonest of me, but would, I always feared, block me in other aspects of my life and body.

— As the shapes in your films transform, color also changes. As all the frame is in a perpetual metamorphosis, there is not a single 'cut' in all your production except, as you said, in *Etude.*

— Yes, in my 2D drawing animations, where bad drawings could just be done again (and again), there was never a need for a cut. I don't really see cuts in nature or life, and as far as I do remember my dreams, I don't think there are cuts there. Everything is in a continuous glissando.

WINDOWS

— And some other structures are used in half of your films : The window for instance...

— I used this A LOT in my paintings and drawings before beginning animation. It's an opening into a deeper level of consciousness, memory, and feeling. The rectangular structure is stable and strong and enables a feeling of security and calm in looking beyond what is now.

GEOMETRY

— And the use of geometric shapes: squares, rectangles (especially for *Robot***). Are you interested so much in geometric shapes?**

— As a child I loved geometry, especially solid geometry, and would sit for hours imagining planar shapes that would then rotate to create solids. There was something very calming and pure about these thoughts, and so drawing cubic shapes that move and transform has given me the same kind of internal refuge.

sé à revenir aux mêmes endroits et ai été surpris de voir, ou d'imaginer que je voyais, que même si les restes avaient disparu, l'herbe à ces endroits semblait plus haute et plus riche qu'autour. Quand nous nous sommes finalement installés là en 1976, j'ai rapporté une fois une chauve-souris morte qui commençait à se décomposer, l'ai mis devant ma caméra super 8 et ai pris quelques images chaque jour pendant quelle se décomposait. Je pense que, comme je commençais à explorer l'animation en 1975, cette fascination se mélangeait avec quelques dynamiques de mes dessins et de mes séquences dessinées.

Quand mon père a développé son cancer du colon en 1975, j'ai commencé à faire des recherches sur la digestion et l'élimination, dans les textes médicaux folkloriques, dans ceux de la médecine traditionnelle, dans tout ce qui pouvait m'apporter quelque chose. J'ai commencé à former une image dans mon esprit qui ressemblait au mouvement et à la transformation de la nourriture à l'intérieur du système intestinal. J'en ai tiré quelques notions sur la manière et les raisons par lesquels les mouvements et les transformations peuvent être empêchés, détournés, et par ce qui pouvait être fait pour prévenir et peut-être guérir cela après que la maladie se soit installée.

Cette période d'étude de la décomposition et de la transformation de la nourriture, rejoignait ma fascination pour les transformations animales. La clef de la santé, pour moi, est devenue pure et libre mouvement du système intestinal, de la vie et de mes dessins. Donc, j'ai essayé d'exprimer les cycles naturels et les métamorphoses (des saisons, de la vie, des corps) dans tout mon travail. Pour moi, NE PAS opérer à des fondus graphiques, ou des transformations douces d'une scène à l'autre, ne représenteraient pas seulement un manque d'honnêteté vis-à-vis de moi-même, mais pourraient aussi, comme je l'ai toujours craint, me bloquer dans d'autres aspects de ma vie et de mon corps.

— En même temps que les formes se transforment dans tes films, les couleurs aussi changent. Et

CONTRADICTORY PERSPECTIVE
— We find a lot of trompe-l'oeil (wrong perspectives, such as in Escher's painting, in the *Robots*).
— Well, I always loved Escher's work. But overly educated, I've been a bit disillusioned by the pretensions of Western linear thinking.

Conversely, I'm very comfortable with Chinese multi-perspective. It's as if we are suspended above the earth as it turns underneath us and as we draw, the vanishing points seem to move through arcs.

POINT
— Animation of points too is a part of your recurrent dynamics.
— Yes, well when we moved to Vermont, I apprenticed myself to Charlie Mraz, an old Czech beekeeper. I started my own hives and became obsessed with watching the bees. I read all the research I could find, made little filmic studies, and thought I could become an entomologist and spend the rest of my life like that. Lots of good things in my life and emotions came from that, but becoming a professional beekeeper or an entomologist was not unfortunately one of them. Maybe I'll go back to it in old age, but in the meantime I did manage to adapt their spiraling movement as well as my fascination with stars (in Vermont, as opposed to NYC, I could actually SEE the stars) to my color studies. I began modest moments of pointillist experimentation in *Vermont Etude No.2* and *Precious Metal Variations*, then carried through on a fuller commitment in *Point*. By that time I had read Kandinsky's booklet (*From Point to Line to Plane*) which probably also affected the overall conceptual structure of the film, but it was the bees that moved through it. Wherever I am in the world, when I walk through the countryside I sometimes imagine I can smell a hive distilling nectar and I feel good.

comme toute l'image est en perpétuelle métamorphose, il n'y a pas un simple *cut* dans toute ta production, excepté, comme tu l'as dit, dans *Etude*.

— *Oui, dans mes animations de dessins 2D, où les mauvais dessins pouvaient juste être refaits (et encore refaits), il n'y avait pas de besoin pour un cut. Je ne vois pas vraiment de cuts dans la nature ou dans la vie, et le plus loin que je puisse me rappeler mes rêves, je ne crois pas qu'il y ait eu des cuts là non plus. Tout est un glissando en continu.*

FENÊTRES

— Et d'autres structures sont utilisées dans la moitié de tes films: la fenêtre par exemple...

— *Je les ai utilisées ÉNORMÉMENT dans mes peintures et mes dessins avant de commencer l'animation. C'est une ouverture vers un niveau de conscience, de mémoire et de sensation plus profond. La structure rectangulaire est stable et forte, permet un sentiment de sécurité et de calme quand on regarde au de-là de ce qu'il y a actuellement.*

GÉOMÉTRIE

— Et l'utilisation de formes géométriques: carrés, rectangles (particulièrement pour *Robot*). Es-tu si intéressé par ces formes géométriques?

— *Enfant, j'adorais la géométrie, particulièrement la géométrie des solides, et pouvais rester assis pendant des heures à imaginer des formes planes qui se mettraient en rotation et créeraient des solides. Il y avait quelque chose de très calmant et pur dans ces pensées, et ces formes cubiques dessinées qui bougent et se transforment m'ont donné le même genre de refuge intérieur.*

REPRESENTATION

— As we said you consider yourself as a non-narrative director. Maybe because you largely draw abstract images as in *Pixel*, for example. But sometimes, we find direct and realistic representations (in *Dissipative..*, *Dryads...* etc.)...

— I had made *Pixel* as a kind of experience of death and dying. It was meant possibly for a hospice situation to help dying people begin to see that light. That's why I used the dynamic of a stained glass window with light passing through color towards the lens. I liked the film, but I was feeling just a bit too holy for who I was and I think I needed to give vent to my sensual side. I love the female form and had abstracted it for years into the organic curves of my static and animation art. Here I decided just to go directly to the source. I love women and their form - what can I say to that? I did manage to explore lots of design motifs within those forms in *Dryads* just as I had done with *Precious Metal Variations*, and some of them were carried forth more purely in later films.

Window's using/Utilisation de la fenêtre.
Fantasies : animation of Vermont schoolchildren, 1981.

Dissipative Fantasies was an attempt at an autobiographical film, and an integration of my work with the work and designs of children. They draw figuratively so I did. They liked to hear and tell stories, so I even attempted a little story of my work. They put outrageous colors next to each other so I did, and I liked it. Just as *Dissipative Dialogues* had ended optimistically in a kiss, so *Dissipative Fantasies* ended just as optimistically and even sentimentally in the notion of children as our future.

PERSPECTIVES CONTRADICTOIRES

— On trouve beaucoup de trompes-l'oeil (fausses perspectives comme celles des peintures d'Escher, dans les Robots).

— *Et bien, j'ai toujours aimé le travail d'Escher. Mais trop éduqué, j'ai toujours été un peu déçu par les prétentions de la pensée linéaire occidentale.*

Inversement, je me sens à l'aise avec les multi-perspectives chinoises. C'est comme si elles étaient suspendues au-dessus de la terre qui tourne en dessous de nous et, pendant que nous dessinons, les points de fuite semblent bouger sur des arcs de cercle.

POINT

— L'animation de points est aussi une dynamique récurrente chez toi.

— *Et bien, quand nous avons déménagé dans le Vermont, j'ai fait un apprentissage chez Charlie Mraz, un vieil apiculteur tchèque. J'ai commencé mes propres ruches et suis devenu obsédé par la vision des abeilles. J'ai lu toutes les recherches que je pouvais trouver, fait quelques études filmées, et petit à petit, suis devenu un entomologiste et ai passé le reste de ma vie comme ça. Beaucoup de bonnes choses dans ma vie et beaucoup de mes émotions sont venues de là, mais devenir un apiculteur profes-sionnel ou entomologiste n'en font malheureusement pas partie. Peut-être y retournerai-je quand je serai vieux, mais entre-temps, j'ai travaillé à adapter leurs mouvements en spirale, comme ma fasci-nation pour les étoiles (dans le Vermont, à l'opposé de New York, je peux réellement VOIR les étoiles) à mes études en couleur. J'ai commencé des petits instants d'expérimentations pointillistes dans* Vermont Etude N° 2 *et* Precious Metal Variations, *puis me suis investi totalement dans* Point. *Entre-temps, j'avais lu le fascicule de Kandinsky (Point, Ligne, Plan) qui a probablement aussi affecté la*

ALTERNATIVE UNIVERSES

— ...and sometimes there is only animation of lines or filling of the surface, *Pixel* for ins-tance, (the other half gives the possibility to see the paper)

— When young, I liked to play chess and was always strangely interested in moves from black to white and back, as if from one parallel universe to the other. I've also always liked crossing over and hanging out and working with children, schizophrenics, animals and very old people. Sometimes in my animation, as earlier in my static artwork, I'd set up a system of color with a kind of parallel universe next to it and then fill in the spaces of the parallel universe with an opposing or alternate color system. *Pixel* as a film comprised only a single color system which filled in every other pixel, but after the film I went back to the artwork and filled in all the blank pixels with an alterna-te color system. In 1994 I made *Wavescapes* as a single color system and arranged with the lab to yield also the negative as my positive image so that I could show first the positive and then the nega-tive, back to back. I was dissatisfied with the result and shelved the experiment. Then in 1995 I filled in the spaces of the *Wavescapes* drawings with an alternate color system, calling the result *Interstitial Wavescapes*. I liked this much more.

WIPES

— Some are used in 3/4 of your films :You use, for instance, a kind of circular wipe (clock-wise) to go from one view (I can't employ the word shot) to another. This specific dynamic is used in all your films except *Vermont Etude2, Precious Metal Variations, Point* (of course), *Pixel, Etude, Interstitial Wavescapes* and *Radiant Flux*.

— That's a spiral actually. The wipes became much more important to me when I was making

conception générale de la structure du film, mais ce sont les abeilles qui bougeaient au travers. Où que je sois dans le monde, quand je marche dans la campagne, j'imagine parfois que je peux sentir une ruche distiller son nectar et me sens bien.

REPRÉSENTATION

— Ainsi qu'on l'a dit tu te considères comme un réalisateur non narratif. Peut-être parce que tu utilises beaucoup d'images abstraites dessinées, comme dans *Pixel* par exemple. Mais parfois, on trouve des représentations directes et réalistes (dans *Dissipative…*, *Dryads*, etc.)…

— *J'ai fait* Pixel *comme une expérience sur la mort et l'extinction. Cela avait probablement un sens dans un contexte d'hôpital pour aider les mourants à commencer à voir cette lumière. C'est pour cela que j'ai utilisé la dynamique des vitraux avec la lumière qui passe au travers des couleurs vers l'objectif. J'aimais ce film, mais le ressentais comme un peu trop sacré pour moi, et je pense que j'avais le besoin de laisser libre cours à mon côté sensuel. J'adore la forme féminine et l'ai rendu abstraite pendant des années par des courbes organiques dans mon art fixe ou animé. Là, j'ai décidé tout simplement d'aller directement à la source. J'adore les femmes et leur forme - que puis-je ajouter à cela ? J'ai géré l'exploration de tas de motifs visuels ayant à voir avec ces formes dans* Dryads, *comme je l'avais fait avec* Precious Metal Variations, *et quelques-unes ont été bien mieux utilisées, d'une manière plus pure dans les films suivants.*

Dissipative Fantaisies *était une tentative de film autobiographique, et une intégration de mon travail avec celui des enfants. Ils dessinaient d'une manière figurative et j'ai fait pareil. Ils aiment entendre et raconter des histoires, du coup, j'ai même tenté une petite histoire de mon travail. Ils mettent des couleurs criardes l'une à côté de l'autre et je l'ai fait aussi, et j'aime ça. De la même manière*

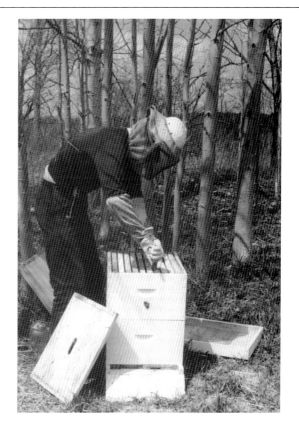

David as a beekeeper/
David apiculteur

Dissipative Dialogues and then especially *Dissipative Fantasies*. I had been reading Prigogine's writing on dissipative structures that were continually fragmenting and coming apart only to coelesce in different but more highly advanced structures. The basic optimism of this kind of thinking appealed to me and I began working on the wipe as a way of representing or even perhaps causing that dissipation. I thought of it almost as the way in which the wind may blow against a more flexible tree, bending it just for the moment before it returns to stretch upwards, even stronger from the experience. With the other films, I don't think that I had a consistent logic between the choice of either a metamorphosis or a wipe to change views. It depended upon what I had done just before in the film, or my mood, or just because I felt a wipe would work better in one instance than metamorphosis. Sometimes, because wipes were easier than morphing for me, I think I'd wipe just to get on with things!

COUNTDOWNS

— What is interesting, of course, is the way the research of a film comes into the next : For instance, you use first an original countdown for *Vermont Etude 2* and (except for *Precious Metal Variation*, *Asifa Variations* and *Radiant Flux*) you always use it again with interesting graphic variations according to the specific style of the film to come after.

que Dissipative Dialogues *finit de manière optimiste sur un baiser,* Dissipative Fantaisies *finit de manière tout aussi optimiste, et même sentimentale, sur l'idée que les enfants sont notre futur.*

Univers alternatifs

— *Et parfois, il y a seulement des animations de lignes ou remplissant toute la surface,* Pixel *par exemple, (l'autre moitié donne la possibilité de voir le papier).*

— *Quand j'étais jeune, j'aimais jouer aux échecs et j'étais toujours et étrangement intéressé par bouger du noir vers le blanc et revenir, comme d'un univers parallèle à un autre. J'ai aussi toujours aimé traverser et traîner, et travailler avec des enfants, des schizophrènes, les animaux et les personnes âgées. Parfois dans mes animations, et avant dans mes travaux statiques, je mettais au point un système de couleur avec une sorte d'univers parallèle proche puis remplissais l'espace de l'univers parallèle avec un système de couleurs opposées ou alternatives.* Pixel *est un film composé d'un seul système de couleur qui remplit tous les autres pixels, mais après ce film je suis retourné au travail et ai rempli tous les pixels vides avec un système de couleurs alternatives. En 1994, j'ai fait* Wavescapes *avec un seul système coloré et me suis entendu avec le labo pour obtenir aussi le négatif de mon image positive de manière que je puisse montrer d'abord le positif puis le négatif dos à dos. J'ai été peu satisfait du résultat et ai laissé l'expérience de côté. Puis, en 1995, j'ai rempli les espaces des dessins de* Wavescapes *avec un système de couleur alternatives, appelant le résultat* Interstitial Wavescapes. *Je l'aime beaucoup plus.*

Volets

— *Quelques-unes de ces figures sont utilisées dans les 3/4 de tes films: Tu utilises par exemple, une sorte de volet circulaire (dans le sens des aiguilles d'une montre) pour aller d'une vue (je n'ose pas uti-*

— Actually, I made countdowns for ALL films from *Vermont Etude 2* on, but sometimes I felt a particular one was somehow unsuccessful and would give the wrong prelude for the film to follow. So I held it back and saved it, figuring that at some point I'd do a film JUST with leaders and I could use it there.

Throughout the early 80's I also started working on countdowns unrelated to the films I was doing, just as a long, leisurely work I figured I'd spend 4-5 years on intermittently. I practiced the calligraphy of the numbers in various ancient writings and had fun inventing weird alternate numerical systems.

But you're correct. I tried to set up my countdowns as a kind of "Table of Contents" with 1-second visual chapter headings for the film to follow. Sometimes this worked effectively on both a conceptual and aesthetic level, at other times it simply looked good. It's always been a struggle for me to achieve BOTH sensual beauty and conceptual rigor at the same time.

Symmetry

— **Another one :** *Symmetry.* **You first use it for** *Dryads,* **and you use it very much indeed! (it seems that all the film is based on this) and we have the system again for the three next films.**

— I started this in *Dryads* when I was reading Greek and Roman mythology and trying to visually imagine a woman who was beautiful sensually but also somehow mysterious and larger than human life. I had been painting through maple wood grain in the early 70's when I came to Vermont and was interested in what happened to the grain on both sides of the "knothole" which was really a cross-section of the beginnings of a branch. It wasn't perfect symmetry either, but two sides trying to accommodate a third emerging being. I chose dryads as my subject because I love women's bodies and because I loved wood grain and the life of the growing tree from which it came. I thought that I understood why the Greeks united the dryads with the trees, and was excited to read that bees played a part in this too.

liser le mot de plan) à un autre. Cette dynamique particulière est utilisée dans tous tes films à l'exception de *Vermont Etude 2*, *Precious Metal Variations*, *point* (évidemment), *Pixel*, *Etude*, *Interstitial Wavescapes* et *Radiant Flux*.

— *En fait, c'est une spirale. Le volet était devenu bien plus important pour moi lorsque j'étais en train de faire* Dissipative Dialogues *puis tout spécialement* Dissipative Fantasies. *J'avais lu les écrits de Prigogine concernant les structures de dissipation qui se fragmentent continuellement et s'en reviennent pour reformer des structures différentes mais bien plus solides. L'optimisme de base de ce type de pensée m'avait touché et j'ai commencé à travailler sur les volets en tant que façon de représenter, et même peut-être de causer, cette dissipation. Je voyais ça presque de la manière dont le vent en soufflant contre un arbre assez souple le fait se courber jusqu'au moment où il retourne à sa forme d'origine, encore plus fort après cette expérience. Avec les autres films, je ne pense pas que j'agissais avec une réelle logique dans le choix d'utiliser la métamorphose ou un volet pour changer les vues. Cela dépendait de ce que j'avais fait dans le film juste avant, ou de mon humeur, ou juste parce que je sentais qu'un volet serait plus facile qu'une métamorphose, je pense que j'utilisais le volet juste pour en finir et avancer!*

COMPTES À REBOURS (AMORCES)

— Ce qui est intéressant, bien sûr, c'est la manière dont une recherche sur un film arrive dans le suivant :

Par exemple, tu utilises d'abord un compte à rebours classique pour *Vermont Etude* 2 et (à l'exception de *Precious Metal Variations*, *Asifa Variations* et *Radiant Flux*) tu l'utilises toujours avec une déclinaison graphique intéressante et en relation avec le style spécifique du film à venir ensuite.

I began the film with an adaptation of my favorite wood grain and ended it with one of my last 1975 wood grain paintings, of myself with Marcela soon after we were married. In between I tried to integrate the two sides of woman through symmetry and the two sides of my art, line drawing and color, through graphic dissolves. The symmetry was interesting to me and I brought it back for the house segment of my next film, *A Child's Dream*, feeling that the house, like our real house, is made completely of wood, surrounded by trees. Then the next film, *Dance of Nature* was to be integrated with a dance by myself and a female dancer and I felt the filmic symmetry could be parallel to the choreographed interplay between us. In a way, it took off from that last image of the two of us in *Dryads*. I dealt with symmetry again in *Radiant Flux*, eight years later.

INTENTIONALITY

— Sometimes, one of your films is a kind of compilation (!) : *Robot Rerun* is a patchwork of quite everything you've done before : the theme of the robot, countdown, circular wipe, a little bit of color cycle, animation in dissolves, wrong perspectives, calligraphy with lines, window etc...

— Yes. Sometimes, after a series of films exploring different elements with various degrees of success I think I'm ready to bring many of them together and try to integrate them as seamlessly as possible. I think that if I feel I can do that, I can move on to something else. *Precious Metal* did that for me after the *Robot* pieces. *Dissipative Fantasies* did that after all the children's workshops, my work with color, and the line-work of *Dissipative Dialogues*. And you're right that *Robot Rerun* was a similar kind of integrative "patchwork".

— En fait, j'ai fait des comptes à rebours pour TOUS les films depuis Vermont Etude 2, mais par-fois, je sentais que l'un d'entre eux n'aurait pas d'impact et serait un mauvais prélude au film qui sui-vrait. Du coup, je le mettais de côté et le conservais, avec l'idée qu'à un moment, je ferais un film JUSTE avec des comptes à rebours et que je pourrais l'utiliser en ce moment.

À partir du début des années quatre-vingt, j'ai aussi commencé à travailler sur des comptes à rebours sans relation avec les films que je faisais, juste comme un long passe-temps sur lequel j'imagi-nais que je passerais 4 ou 5 ans dessus, par intermittence. J'ai calligraphié les numéros dans de nom-breuses et anciennes écritures et me suis amusé à alterner les systèmes numériques.

Mais tu as raison. J'ai essayé de faire que mes comptes à rebours soient une sorte de "table des matières" avec des chapitres visuels d'une seconde en en-tête du film à suivre. Parfois, cela fonction-nait en effet à la fois à un niveau conceptuel et artistique, d'autres fois, cela semblait juste sympa à voir. Ça été toujours une lutte, pour moi, d'arriver à la fois à avoir une beauté sensuelle ET une rigueur conceptuelle.

SYMÉTRIE

— Un autre : la symétrie. Tu l'utilises d'abord pour Dryads, et l'utilises énormément ! (on dirait que tout le film est basé sur ça) et on retrouve le système dans les trois autres films.

— J'ai commencé ça dans Dryads quand j'étais en train de lire de la mythologie grecque et romai-ne et essayais de visualiser une femme qui était formidablement sensuelle mais aussi quelque part mys-térieuse, au de-là de la vie humaine. J'avais peint sur le grain, la fibre du bois d'érable au début des années soixante-dix quand je venais dans le Vermont et étais intéressé par ce qui arrivait au grain des deux côtés du nœud dans la coupe du début d'une branche. Ce n'était pas une symétrie parfaite, mais

— Do you have the feeling of not being far enough in a new discovery that would give you the desire to explore it again in the next film?

— I NEVER have felt that I've worked out all elements in a film. For better or worse, the point at which I end a film is superfluous, because in most cases, I'm already thinking of how to try to solve some unresolved problems in the next film. I think in a strange way, I could line up all the films in sequence, do a few in-betweens, and have one long continuous film that, hopefully, developed gradually as it went forward. I'm more interested in the microcosm and macrocosm you spoke of before (the indi-vidual drawing and the entire body of work) than in the single film or fragment of the body of work.

— I can of course suppose that everything is not done on purpose, I mean you certainly do not calculate that, but... As you have a certain interest for systems and love to use them, what is the part of consciousness in it?

— I'm certainly "conscious" when I work out various structures and often they are inspired by other arts (canons and serial music) and sciences (dissipative structures, chaos theory, physiology). But then after working out these dynamics and using them a bit, I usually tend to lose consciousness of their ori-gin and forge ahead on a much more intuitive level. Sometimes I begin a film just by putting pen or pen-cil to paper and suddenly find a film evolving. Then as I think about what happened, I realize what I was after and where it came from, and I can further shape what is to come. At other times, I work almost all the way through a film just focused on line or plane or color, and only at the end when I'm working alone or with a composer on the music do I understand what the film is really about and doing. This happened when I moved unconsciously in *Robot Two* to create music reminiscent of Japanese Gagaku and then felt the film really took place in the morning mist of a Japanese temple garden. And when I

les deux côtés essayaient de produire quelque chose d'autre. J'ai choisi les dryades comme sujet car j'adore les corps de femme et parce que j'aimais le grain du bois et la vie qui venait de l'arbre en expansion. Je pense que j'avais compris pourquoi les grecques avaient uni les dryades avec les arbres, et étais très excité de lire que les abeilles jouaient aussi un rôle là-dedans. J'ai commencé le film avec une adaptation de mon grain de bois favori et l'ai fini avec l'une de mes dernières peintures sur bois de 1975, nous représentant Marcela et moi juste après que nous nous soyons mariés. Entre-temps, j'ai essayé d'intégrer les deux côtés de la femme par la symétrie et les deux aspects de mon travail, la ligne dessinée et la couleur, par des fondus graphiques. La symétrie était intéressante pour moi et je l'ai ramené dans l'épisode de la maison pour mon film suivant A Child's Dream, *avec le sentiment que la maison, comme notre vraie maison, est faite entièrement de bois, et entourée d'arbres. Puis le film suivant,* Dance of Nature, *devait être mélangé avec une danse que j'allais faire, et aussi avec le travail d'une danseuse, et j'ai senti que la symétrie cinématographique pourrait être le parallèle de la chorégraphie alternée entre nous. D'une certaine manière, cela venait de la dernière image de nous deux dans* Dryads. *J'ai joué encore avec la symétrie dans* Radiant Flux, *huit ans plus tard.*

INTENTION

— *Parfois, un de tes films est une sorte de compilation (!):* Robot Rerun *est un patchwork de pratiquement tout ce que tu as fait avant: le thème du robot, le compte à rebours, le volet circulaire, un peu de cycle de couleur, des animations en fondu, des fausses perspectives, de la calligraphie avec des lignes, la fenêtre etc.*

— *Oui. Parfois, après une série de films explorant des éléments différents avec plus ou moins de succès, je pense que je suis prêt à amener plusieurs d'entre eux et essayer de les intégrer de manière aussi étroite que possible. Je pense que j'ai senti que si je pouvais faire ça, je pourrais aller vers quelque chose*

worked up the instrumentation for *Precious Metal*, it gave me a melancholy feeling of Tibetan music high in the mountains where the air was thin and heavy things could be weightless. On the other hand, sometimes, as with *Dissipative Fantasies* and *A Child's Dream*, for example, I was very conscious of what I wanted to do and I planned out both films, in those instances with help from children from my workshops, before beginning to animate.

CHILDREN'S WORKSHOPS

— **Yes, the workshops. When and how did you first begin to work with children?**

— Before we moved to Vermont, I took a temporary two month job teaching animation to underprivileged children in Tuckahoe, New York. Because I had just begun the transition from painter/multi-media artist to animator and because I really didn't know much about teaching children, I made a bit of a mess of things. After this, I didn't have the confidence to do it again until spring of 1978. By that time, I had digested a fine book by Yvonne Anderson on animating with kids, I had developed more as an animator, and I think I was just more centered within myself. I became Vermont's "Artist-in-Schools" animator and began teaching animation workshops in public schools throughout the state. I continued in this way, developing my skills in animation and in working with ever larger school classes while still finding ways to connect to the children as individuals.

— **Yes, but I know you've been doing these workshops internationally as well. How did that begin?**

— In 1982 at Zagreb, Nicole Salomon, newly elected as Asifa Vice-President, organized a meeting for those of us doing workshops: Edo Lukman, Enzo d'Alo, Wilson Lazarretti, Inni Karine-

d'autre. Precious Metal *avait fait ça pour moi après les films sur les Robots.* Dissipative Fantasies *avait fait cela après les ateliers d'enfants, après mon travail sur la couleur et le travail sur la ligne de* Dissipative Dialogues*. Et tu as raison de dire que* Robot Rerun *est également une sorte de "patchwork".*

— Est-ce que tu as le sentiment de ne pas être allé assez loin dans une nouvelle découverte et qui te donnerait le désir de l'explorer encore dans le film suivant?

— *Je n'ai JAMAIS eu le sentiment d'avoir totalement travaillé tous les éléments dans un film. Pour le meilleur ou le pire, le moment où je stoppe un film est superflu, parce que dans beaucoup de cas, je suis déjà en train de penser à la manière dont je vais résoudre les problèmes dans le prochain. Je pense, d'une manière étrange, que je pourrais mettre bout à bout tous les films en séquence, faire quelques intervalles, et avoir un seul long film continu qui, je l'espère, se développerait graduellement au fur et à mesure qu'il s'écoulerait. Je suis plus intéressé par le microcosme et le macrocosme dont tu parlais précédemment (les dessins individuels et le film dans son ensemble) plutôt que par un film isolé ou un fragment du corps du travail.*

— Je peux bien sûr imaginer que tout n'est pas fait exprès, je veux dire que tu ne calcules pas tout, mais… Comme tu as un certain intérêt pour les systèmes et que tu aimes les utiliser, quelle est ta part de volonté là-dedans?

— *Je suis certainement "conscient" quand je travaille les différentes structures et souvent, elles sont ins-pirées par d'autres arts (canon et musique sérielle) et les sciences (structures dissipatives, théorie du chaos, physiologie). Mais après avoir travaillé ces dynamiques et les avoir utilisées un peu, j'ai tendance à perdre progressivement*

Symetry in Dryads/Symétrie dans Dryads, 1988.

Melbye, A Da (who was about to start), Nicole and myself. This initial group became Asifa Workshop Committee No.5, and at Zagreb we began to organize international exchanges of various sorts. In the next two years, Edo, Nicole and Wilson came to Vermont to co-lead workshops with me and I went to Cakovec, Annecy and Torino to teach there. Through the last 20 years, over 35 foreign animators came through Vermont, giving screenings of their country's animation, and often co-leading work-shops with me. This was tremendously exciting for me, for the children, school teachers and administrators.

— What kinds of films would be made in these workshops?

— The children made animated shorts using the words and illustrations of them from foreign languages (Greek, French, Italian, Serbo-Croatian, Russian and Chinese), folk tales, moments of history, ecological themes and sometimes just crazy faces. And every year, workshops around the world participated in International Asifa collaboration ani-mations. Sometimes Vermont children would even have the chance to accompany me to Annecy and Zagreb, to partici-

la conscience de leur origine et suis poussé vers un niveau bien plus intuitif. Parfois je commence un film juste en posant un crayon ou un pinceau sur le papier et vois soudain un film émerger. Puis, quand je repense à ce qui c'est passé, je réalise ce que j'étais et d'où cela venait, et je peux mieux imaginer ce qui va venir. À d'autres moments, je travaille pendant tout le temps d'un film en me concentrant juste sur la ligne, ou le plan, ou la couleur, et seulement à la fin, quand je travaille seul ou avec un compositeur sur la musique, je comprends ce qu'est le film et ce qu'il veut dire. Cela était arrivé quand je travaillais inconsciemment pour Robot Two *afin de créer une musique qui soit une réminiscence du Gagaku, et j'ai ensuite senti que ce film pourrait trouver sa place dans le brouillard matinal du jardin d'un temple japonais. Et quand j'ai travaillé l'instrumentation pour* Precious Metal*, cela m'a donné le sentiment de mélancolie de la musique tibétaine, haut dans les montagnes, où l'air est léger et que les choses lourdes peuvent perdre leur poids. D'un autre coté, parfois, comme pour* Dissipative Fantasies *et* A Child's Dream *par exemple, j'étais très conscient de ce que je voulais faire et j'ai planifié ces deux films, en l'occurrence, avec l'aide des enfants de mes ateliers avant de commencer l'animation.*

ATELIERS D'ENFANTS

— Oui, les ateliers. Quand et comment as-tu commencé à travailler avec les enfants ?

— *Avant de déménager pour le Vermont, j'avais pris un travail temporaire de deux mois en tant qu'enseignant d'animation pour des enfants déshérités à Tuckahoe, New York. Parce que je commençais juste à passer du statut de peintre et artiste multimédia à celui d'animateur, et parce que je ne connaissais pas grand-chose concernant l'enseignement aux enfants, j'ai un peu tout embrouillé. Après ça, je n'ai pas eu l'occasion de le refaire avant le printemps 1978. Entre-temps, j'avais étudié un très bon livre d'Yvonne Anderson consacré à l'animation pour les enfants, j'avais mûri en tant qu'animateur,*

pate in the festivals and workshops. For children growing up in rural Vermont, a bit cut off from the world, this was all like a dream. And there were more subtle, valuable lessons learned as for example, after Nouri Zarrinkelk's visit to Vermont schools, children would ask their teachers why their country was so angry at Iran when Nouri was such a warm, gentle man. Nicole began, nurtured and heroically fought for all this for all of us.

— **What is your point of view about this work?**

— It's been 'my finest hour'.

— **Did you have good experience and if it is 'yes', tell me what kind, or give me an example.**

— Even when a difficult workshop challenged me to the extent that I would come home exhausted and frustrated, I valued what I was learning about children, about human beings and about myself. In most cases, the children moved me, taught me, inspired me and helped me to grow. They kept me human and forced me to compress and translate what would be complex, sophisticated over-intellectualized concepts into simple, honest and direct language.

— Did any of your students become professionals?

— Not if I had anything to say about it!

— What does this work give you for your personal films?

— A heightened sense of color and color contrasts, the courage to continue on even when I feel I've nothing more to say, moments of spontaneity (when I can stop myself from thinking). When I'm fee-

et je pense que j'étais plus en accord avec moi-même. Je devins l'animateur "artiste dans les écoles" du Vermont et ai commencé à enseigner l'animation en ateliers dans les écoles publiques dans tout l'état. J'ai continué de cette manière, en développant mon adresse dans l'animation et en travaillant avec de plus grandes classes, en trouvant toujours des moyens de considérer les enfants comme des individus.

— Oui, mais je sais que tu as fait aussi des ateliers internationaux ? Comment cela a-t-il commencé ?

— En 1982 à Zagreb, Nicole Salomon, récemment élue vice-présidente de l'Asifa, organisait une rencontre pour ceux d'entre nous qui faisaient des ateliers: Edo Lukman, Enzo d'Alo, Wilson Lazarretti, Inni Karine-Melbye, A Da (qui débutait), Nicole et moi-même. Ce premier groupe devint le comité N° 5 des ateliers de l'Asifa, et à Zagreb, nous avons commencé à organiser des échanges internationaux de différentes sortes. Dans les deux années qui ont suivi, Edo, Nicole et Wilson sont venus dans le Vermont pour codiriger des ateliers avec moi et je suis allé à Cakovec, Annecy et Torino pour enseigner là-bas. Au cours des 20 dernières années, plus de 35 animateurs sont venus dans le Vermont, faisant des projections de l'animation de leur pays, et souvent codirigeant des ateliers avec moi. C'était extrêmement excitant pour moi, pour les enfants, pour les enseignants d'école et leur directeur.

— Quel genre de films était faits dans ces ateliers ?

— Les enfants faisaient des courts métrages animés en utilisant leurs propres mots et des illustrations venant de leur langue (grecque, français, italien, serbo-croate, russe et chinois), en utilisant des histoires folkloriques, des épisodes historiques, des thèmes écologiques et parfois justes des visages complètement fous. Et chaque année, les ateliers du monde entier participaient aux collaborations internationales d'animation de l'Asifa. Parfois, les enfants du Vermont avaient même la chance de

ling down, I think of a little boy named George in a rural Vermont school. He was labeled 'learning disabled' and mocked by the other children, but he grabbed onto animation as something he wanted to do, ending up so good at it that the other children would go to him for help. I think of Tiziana in Torino, a girl , pale, sickly and much smaller than her classmates who had only a year or two more to live, who kept starting her animation over and over until she got it right, finally at the end, breaking out into a big beautiful smile.

— What is the method you use as a teacher?

— I try to be honest, direct, funny, and myself, appreciative of good work and the humanness of the children. Workshops in foreign countries have forced me to communicate non- and pre-verbally where my English would not be an added burden for the children. This has reinforced my use of face and body gestures so that even with American children I can keep speech to a minimum and rely on other forms of expression. It's also funny and entertaining for the children and I found it VERY gratifying to get a laugh.

— What kind of exercise do you give to children?

— With beginning classes from seven years of age up, I usually start everyone with a simple drawing everyone can do without embarrassment: a circle or square. Little by little, through a semi-transparent pad of paper, the children move the shape, to the side, then forwards (getting bigger and bigger), then morphing. By this point, many children are no longer paying attention to me, confidently going off in their own direction. For those who are still watching, I encourage them to continue morphing until the shape looks like it could become a character of some sort, human, animal or

m'accompagner à Annecy et à Zagreb pour participer au festival et aux ateliers. Pour des enfants qui grandissaient dans le monde rural du Vermont, un peu coupés du monde, c'était presqu'un rêve. Et il y avait des leçons plus perspicaces enseignées par exemple, après que Nouri Zarrinkelk ait visité les écoles du Vermont, quand les enfants ont demandé à leur professeur pourquoi leur pays était si hargneux envers l'Iran alors que Nouri était un homme si gentil et si chaleureux. Nicole a commencé à nous nourrir, et héroïquement s'est battue pour tout ça et pour nous tous.

— Quel est ton point de vue sur ce travail ?
— *Ça a été mes "meilleures heures".*

— As-tu eu une bonne expérience et si oui, dis-moi quel genre, ou donnes moi un exemple.
— *Même quand un atelier difficile me faisait dépasser mes limites au point que je rentrais à la maison crevé et frustré, je mesurais ce que j'apprenais à propos des enfants, à propos de l'être humain et de moi-même. Dans la plupart des cas, les enfants m'ont remué, m'ont inspiré et aidé à grandir. Ils m'ont gardé humain et m'ont forcé à compresser et traduire ce qui aurait été des concepts complexes, sophistiqués et trop intellectualisés en un langage simple, honnête et direct.*

— Est-ce que certains de tes étudiants sont devenus professionnels ?
— *Pas si moi j'avais quelque chose à dire là-dessus !*

— Qu'est ce que ce travail a apporté à tes films personnels ?
— *Un plus grand sens de la couleur et des contrastes colorés, le courage de continuer même quand*

Martian. Once a character emerges, I show them how to move eyes and mouth, then arms and legs, to bring the character to life. If anyone is still paying attention, we go on to who this character may really be, what it eats, loves, likes, doesn't like, and from there each child creates a small segment of story. With advanced children, I may have each child begin with an original face, or even with a developed character.

— Do you work also with adults?
— In 1975, I worked for awhile at Manhattan State Hospital, in the Alcoholism Ward, as a kind of art therapist. I had recovering alcoholics animating a stick figure one way or another out of a drawing of a bottle. I had a lot to learn at this stage, but it was, on the whole, good work. When we moved to Vermont in 1976, I began teaching animation to college students at the University of Vermont. I continued there until 1982 when children's workshops as well as my own animation, thankfully took over more of my life. Then, in 1992, at 50 years of age, I realized that I had no savings, no medical insurance, no liability insurance and no pension. I took another college teaching job at Dartmouth College in New Hampshire.

— **What is the difference?**
— Well, I now have savings, medical insurance, liability insurance and a small pension. I still try to work with children every so often, to keep myself honest and "de-intellectualized" but it becomes ever more difficult when the schools want me to work with over 100 children. Individuation is sacrificed and it no longer fulfills me or, I feel, the children. My focus now is much more on college students and I very much enjoy who they are and what they can create. In anticipation of your next question,

je sentais que je n'avais plus rien à dire, des moments de spontanéité (quand je peux m'arrêter de penser). Quand je me sens abattu, je pense à un petit garçon qui s'appelait George dans une école rurale du Vermont. Il était étiqueté "incapable d'apprendre" et les autres enfants se moquaient de lui, mais il s'est lancé dans l'animation parce que c'était quelque chose qu'il voulait faire, jusqu'à finir si bon que les autres enfants venaient à lui pour lui demander de l'aide. Je pense à Tiziana, à Torino, une fille, pâle, maladive et beaucoup plus petite que ses collègues de classes qui avait seulement un an ou deux à vivre, qui recommençait son animation encore et encore jusqu'à ce qu'elle soit correcte, et à la fin, elle a eu un magnifique et énorme sourire.

— Quelle méthode utilises-tu en tant qu'enseignant?
— J'essaie d'être honnête, direct, drôle, et moi-même, d'apprécier un bon travail et l'humanité des enfants. Les ateliers dans les pays étrangers m'ont forcé à communiquer non verbalement, ou préverbalement pour que mon anglais ne soit pas une charge supplémentaire pour les enfants. Cela a renforcé mon utilisation du visage et des mouvements du corps au point que même avec les enfants américains je peux parler au minimum et utiliser d'autres formes d'expression. C'est aussi très drôle et amusant pour les enfants et je trouve TRÈS gratifiant de me mettre à rire.

— Quel genre d'exercice donnes-tu aux enfants?
— Avec les classes de débutants

1986, Workshop in/dans le Vermont

no, I do not encourage them to go into professional animation. A few have done so despite my arguments, but most of the others are now leading happy, well-adjusted lives doing something less screwy!

— **Did you find during your workshops some cultures or civi**lizations are more receptive and interested in animation?
— I've found ALL children EVERYWHERE fascinated with animation!

BRUSH-PAINTING AND LINE
— Let's go back to YOUR studies. How much time did you study with Tokuriku?
— 3 months in Kyoto, Spring, 1964.

— **Did you draw Japanese characters, landscapes or anything else (I know about the bamboos but, for the rest?)**
— Well, the bamboos were what I did in Shanghai in 1988 with Teacher Gu. In Kyoto in 1964 I painted about 500 cherry blossoms, something I continued when I returned to the U.S. I tried water lilies on my own after seeing Monet's work, thinking that would be an ideal subject for watery ink. But I wasn't satisfied with my attempts and went back to cherry blossoms because, just as Tokuriku

à partir de sept ans, je commence habituellement avec un simple dessin que chacun peut faire sans difficulté : un rond ou un carré. Petit à petit, au travers d'un bloc de papiers transparents, les enfants changent la forme, vers l'extérieur, puis en avant (en le faisant devenir de plus en plus grand), puis le transforment. À partir de là, les enfants ne prêtent plus attention à moi, ils vont avec confiance dans leur direction à eux. Pour ceux qui continuent d'attendre, je les encourage à continuer de faire les métamorphoses jusqu'à ce que la forme finisse par ressembler à un personnage qu'il soit humain, animal ou martien. Une fois qu'un personnage émerge, je leur montre comment faire bouger les yeux et la bouche, puis les bras et les jambes, pour lui donner vie. Pour ceux qui sont encore attentifs, on va jusqu'à voir ce que le personnage peut être vraiment, ce qu'il mange, ce qu'il aime ou n'aime pas, et à partir de ça, chaque enfant crée un petit morceau d'histoire. Avec des enfants plus avancés, je peux faire commencer chaque enfant avec un visage original, ou même avec un personnage développé.

— Travailles-tu aussi avec des adultes ?

— En 1975, j'ai travaillé pendant un temps à l'hôpital d'état de Manhattan, dans le département des alcooliques, en tant que thérapeute artistique. J'ai récupéré des alcooliques en les faisant animer une figure en bâton qui sortait du dessin d'une bouteille. J'avais beaucoup à apprendre à ce moment, mais c'était, dans l'ensemble, du bon travail. Quand nous avons déménagé dans le Vermont en 1976, j'ai commencé à enseigner l'animation à des étudiants de collège à l'université du Vermont. J'ai continué jusqu'en 1982 quand les ateliers d'enfants autant que mes propres travaux d'animation ont heureusement pris plus d'importance dans ma vie. Puis, en 1992, quand j'ai eu 50 ans, j'ai réalisé que je n'avais pas d'épargne, pas de sécurité sociale, pas d'assurance et pas de retraite. J'ai pris un autre travail d'enseignant au collège de Dartmouth au New Hampshire.

1993, Workshop/Atelier, Hawaii.

had taught me, gaining manual control over the subject matter had begun to allow me emotional expression in the pure line.

— How was the communication between the two of you? Did you speak Japanese?

— My Japanese was then limited to "hello, good-bye, thank you, and where is the toilet". So this was my first experience of the power and, to some extent, the superiority, of pre-verbal communication. Tokuriku would express with a highly differentiated system of grunts and facial expressions his opinion of each of the cherry blossoms I would brush again and again- and again. It is unbelievable how important to me each of his subtle utterances became!

— What did you learn exactly from him?

— That line does not just define or set boundaries but can express and be something real onto itself, that line has its character through variations in width and saturation. That line can be beautiful, meaningful and true, that it is the trace of the gesture of the hand and wrist and therefore of the spirit. That line is to what it may define, as the preverbal utterance and gesture is to the words that

— Quelle est la différence ?

— *Et bien, maintenant, j'ai de l'épargne, une sécurité sociale, une assurance et une petite retraite. J'essaie toujours de travailler avec les enfants le plus souvent possible, pour rester honnête et me "désintellectualiser" mais cela devient plus difficile quand les écoles me veulent pour travailler avec plus de 100 enfants. L'individualité est sacrifiée et cela ne me satisfait plus, et je sens que c'est pareil pour les enfants. Ma cible maintenant, est bien plus les étudiants de collèges et j'aime vraiment ce qu'ils sont et ce qu'ils font. Pour anticiper ta prochaine question, non, je ne les encourage pas à devenir professionnels de l'animation. Quelques-unes l'ont fait en dépit de mes arguments, mais la plupart des autres sont maintenant heureux, ont des vies équilibrées en faisant quelque chose de moins tordu !*

— As-tu trouvé, pendant tes ateliers, que quelques cultures ou civilisations étaient plus réceptives et intéressées que d'autres par l'animation ?

— *J'ai trouvé que TOUS les enfants, PARTOUT dans le monde étaient fascinés par l'animation !*

TRAVAIL AU PINCEAU ET LIGNE

— Revenons à TES études. Combien de temps as-tu étudié avec Tokuriku ?

— *Trois mois à Kyoto, au printemps 1964.*

— Est-ce que tu dessinais des caractères japonais, des paysages ou d'autres choses (je sais pour les bambous mais, pour le reste ?)

— *Bon, les bambous, c'est ce que j'ai fait à Shanghai en 1988 avec le professeur Gu. À Kyoto en*

may SEEM to be contained within them.

For a few months in 1971 in Brooklyn, I studied Tibetan with a monk who communicated to all of us with his eyes and sometimes only his thoughts. Often without his looking up, each of us seemed to know who was next to repeat his phrase. In the end, I realized it was not the language he was teaching, but the essence of communication. With Tokuriku it was not the cherry blossom or even the brush I was learning but the direct connection of the movement of my hand with my feeling.

— **Please express what the line is for you and in your work.**

— At a certain point of mastery and control of the line comes the freedom to allow the line its own path so that my hand follows behind it instead of leading it.

— **The brush is largely used for calligraphy. But afterwards you used pencils, was it difficult?**

— Yes, I had a difficult time to work out different textures, shading and especially varying line widths of the pencil line, but on the other hand, I could use the pencils anywhere, without having to have water, a table, stone, or ink stick, something that certainly lent itself to the endless work of animation.

— **Did you try at the beginning to hold the pencil like it was a brush? (vertically with three fingers, like a Chinese brush).**

— No. In fact despite my master's frowns, because I had been raised with pencils and crayons, I could never exactly hold the brush in the way I was supposed to. So when I returned to pencils, in a way it was a relief not to see his grimace in my mind's eye. So I remain with the technique I developed,

1964, j'ai peint à peu près 500 boutons de fleur de cerisier, c'est quelque chose que j'ai continué après être retourné aux États-Unis où j'ai essayé de faire des lys tout seul après avoir vu le travail de Monet, pensant que ce serait un sujet idéal pour de l'encre peu concentrée. Mais je n'étais pas satisfait avec ces tests et suis retourné aux boutons de fleur de cerisier parce que, comme me l'avait appris Tokuriku, gagner du contrôle manuel au de-là de la matière du sujet avait commencé à me permettre d'avoir une expression émotionnelle pour la ligne pure.

— Comment était la communication entre vous deux ? Parlais-tu japonais ?

— Mon japonais était alors limité à "bonjour, au revoir, merci, et où sont les toilettes". Du coup, c'était ma première expérience de la puissance et, même plus, de la supériorité de la communication préverbale. Tokuriku exprimait avec des systèmes très différents de grognements et d'expressions faciales ses opinions pour chaque bouton de fleur que je peignais sans relâche. C'est incroyable ce que ces sous-paroles sont devenues pour moi !

— Qu'as-tu appris exactement de lui ?

— Que la ligne ne définit ou ne pose pas seulement des contours mais peut exprimer et être quelque chose de réel par elle-même, que la ligne à sa personnalité par les variations en épaisseur et saturation. Que la ligne peut être belle, exprimer beaucoup et être vraie, c'est la trace du geste de la main et du poignet et en amont, de l'esprit. Que la ligne est ce qu'elle définit, comme ce que la parole préverbale et le geste sont au mot qui pourrait SEMBLER être contenu à l'intérieur d'eux.

Pendant quelques mois en 1971, à Brooklyn, j'ai étudié le tibétain avec un moine qui communiquait avec nous tous avec ses yeux et parfois seulement ses pensées. Souvent, sans son regard, chacun d'entre

Traditional calligraphy/
Calligraphie traditionnelle.

of freeing the skeletal line beneath my hand, then controlling the line's contour afterwards so that its animation may remain as fluid as the original thin line.

— About your interest in Asia in general. You told me once that you have some regrets not to be born Chinese... Why?

— Through their historical traditions, Chinese medicine, arts, philosophy and states of being have been developed as integrative, interdependent and isomorphically connected. Leonardo must have experienced this as Chinese culture hit Renaissance Italy. The Chinese and Leonardo have been models for the way I'd like to be, to think and to create. I feel uncomfortable with specialization, fragmentation, separation, boundaries, and artificial distinctions. But I'm raised in the western tradition, and was conditioned early in how to analyze, separate and delineate, and have constantly to fight against this learned impulse in order to think the way I feel most truly at home.

1988, Workshop/Atelier, Shangai.

— Don't you think that the luck you had was to have had the opportunity to blend occidental AND oriental cultures? If you agree with that, please, explain.

nous semblait savoir qui était le suivant à répéter sa phrase. À la fin, j'ai réalisé qu'il n'était pas en train de nous enseigner une langue, mais l'essence de la communication. Avec Tokuriku, ce n'était pas le bouton de fleur de cerisier ou même l'usage du pinceau que j'apprenais, mais la connexion directe des mouvements de ma main avec mes sentiments.

— *S'il te plaît, dis-moi ce qu'est la ligne pour toi et pour ton travail.*
— *À un certain niveau et avec le contrôle de la ligne arrive la liberté qui permet à la ligne de trouver sa propre route au point que ma main suive derrière ce chemin plutôt que le guider.*

— *Le pinceau est largement utilisé pour la calligraphie. Mais après cela, tu as utilisé des crayons, était ce difficile?*
— *Oui, j'ai eu des moments difficiles pour travailler des textures différentes, la noirceur, et particulièrement pour faire varier la largeur de la ligne faite au crayon, mais d'un autre coté, je pouvais utiliser ces crayons n'importe où, sans avoir besoin d'eau, de table, d'une pierre, ou de bâton d'encre, quelque chose qui m'a sûrement amené finalement à l'animation.*

— *As-tu essayé au début de tenir le crayon comme un pinceau? (verticalement avec trois doigts, comme un pinceau chinois).*
— *Non. En fait, en dépit de la désapprobation de mes maîtres, parce que j'avais été élevé avec des crayons et des stylos, je ne pouvais jamais exactement tenir le pinceau de la manière dont j'étais censé le faire. Du coup, quand je suis retourné aux crayons, c'était d'une manière un soulagement de ne pas avoir dans mon esprit l'image de ses grimaces. Donc je suis resté avec cette technique que je dévelop-*

— Well, this blending was not quite as smooth and effortless as it sounds. There is still a real tension within me between the two. Yes, it's nice to have had the "opportunity" to work through this integration but I make lots of mistakes and am continually working at it.

— **Let's go back to the line subject. What else influenced it?**
— Through all this the line in nature has continued to teach me. I studied the grain in all kinds of wood, especially during the period in the mid-70's when I painted within and over wood grain. I loved the radiating lines of water when disturbed, of formations of rock, mountain, metal, even the artificial lines of EEG and EKG machines.

— **Your last works use a lot curves, but not the first ones (*Robot* for instance), why?**
— Actually, both my first films, *Exhibit* and *Metamorphosis* done in 1975, used curved line exclusively, the first black monochrome and the second color. They were begun while travelling through Europe on trains and reflected the movement and freedom of travel as well as the curves of the wood grain I had been painting when on vacations in Vermont.

The next film, *Robot*, was begun in New York before moving to Vermont permanently and was derived from a series of wax crayon drawings I had completed in 1971. That earlier series was a kind of autobiographical expression of my moving outwards from an insular life to the world through a public gallery show, becoming stuck in that world.

Going over the same territory again, in animation, five years later, was a way of finding out how it might end differently. As you see in the 1971 images, I softened the color from the vibrant primaries of the crayon.

pais, de rendre libre cette ligne fine sous ma main, puis de contrôler son contour après coup pour que l'animation reste fluide comme la fine ligne originale.

— À propos de ton intérêt en général pour l'Asie. Tu m'as dit une fois que tu avais le regret de ne pas être né chinois... Pourquoi ?

— *Par leurs traditions historiques, la médecine chinoise, les arts, la philosophie et la manière d'être ont été développés comme intégratifs, interdépendants et connectés d'une manière isomorphe. Leonardo a dû expérimenter cela quand la culture chinoise a touché l'Italie. Les Chinois et Leonardo ont été des modèles pour ce que je voulais être, pour la manière dont je voulais penser et créer. Je me sens mal à l'aise avec la spécialisation, la fragmentation, la séparation, les frontières et les distinctions artificielles. Mais je suis élevé dans une tradition occidentale, et ai été conditionné très tôt à analyser, séparer et décrire, et j'ai à me battre constamment contre cette pulsion enseignée pour penser de la manière que je sens la plus vraie chez moi.*

— Ne penses-tu pas que la chance que tu avais, était d'avoir eu la possibilité de mixer les cultures occidentales ET orientales ? Si tu es d'accord avec ça, s'il te plaît, explique.

— *Hum, ce mélange n'était pas vraiment si souple et facile que cela semble. Il y a toujours une réelle tension entre les deux à l'intérieur de moi. Oui, c'est bien d'avoir eu la "possibilité" de travailler au travers de cette intégration mais je fais des tas d'erreurs et suis tout le temps en train de les corriger.*

— Revenons à la ligne. Quoi d'autre l'a influencé ?

— *Au travers de tout cela, la ligne dans la nature a continué de m'apprendre. J'étudiais le grain,*

— With a line, you don't really fill the space on the paper. In some of your films, we can see the paper surface, in some others, all the surface is filled.

— When I use line as pure line, it exists in free space. I need the strong visual contrast between the line and its universe. On the other hand, when I build up planes, their universe must be based upon the same lifeblood of color, so that universe is filled with color. From the beginning, for a number of years, I would go back and forth between plane and line: *Robot* (1977), then the linear *Vermont Etude* (1977), then *Robot Two* (1978), *Vermont Etude*, No.2 (1979), *Precious Metal* (originally *Robot Three*) (1980), *Dissipative Dialogues* (1982), until I tried to integrate plane and line with *Precious Metal Variations* in 1983. I always felt this alternation and periodic attempts at integration as attempts to bring together seemingly disparate parts of myself: male/female, New York/Vermont, adult/child.

— Did you study the I-Ching?

— Perfect sequencing of that question! The word "study" is too ambitious for what I did. I read through it a few times and played with the sticks, but I felt uncomfortable with it and left it, taking with me, as I had done with so many other things, only what corresponded to what I felt. In this case, it was another vehicle for thinking about the polarities I mentioned above...that yin/ yang are NOT opposites but interpenetrating and complementary sides and perfectly integrated as a whole when in balance.

RELIGION AND PHILOSOPHY

— You have studied Indian philosophy, what did you find in it?

— Yes, I studied first at Cornell as part of my study of Sanskrit, then on my own, then in Madras a bit with Raghavan as part of my Fulbright in 1963. In the beginning, at a more elementary and super-

les veines de toutes sortes de bois, particulièrement pendant la période au milieu des années soixante-dix quand je peignais à l'intérieur et sur la fibre de bois. J'aime les lignes qui rayonnent de l'eau quand elle est dérangée, celles des formations de rocher, des montagnes, du métal, et même les lignes artificielles des EEG (électroencéphalogramme) et EKG (électrocardiogramme).

*— Tes derniers travaux utilisent beaucoup de courbes, mais pas tes premiers (*Robot* par exemple), pourquoi ?*

— En fait, mes deux premiers films, Exhibit et Metamophosis, faits en 1975, utilisent exclusivement la ligne courbe, le premier dans un monochrome noir et le second en couleur. Ils avaient été commencés alors que je voyageais en train au travers de l'Europe, et ils reflétaient le mouvement et la liberté du voyage autant que les courbes du grain du bois que j'avais peint lors de vacances dans le Vermont.

Le film suivant, Robot, avait été commencé à New York avant de déménager dans le Vermont pour de bon et était dérivé d'une série de dessins au crayon gras que j'avais fini en 1971. Cette série, ancienne, était une sorte d'expression autobiographique de mon éclatement en passant d'une vie insulaire vers le monde par les expositions dans les galeries, et devenant coincé dans ce même monde.

Revenir sur ce même territoire, avec l'animation, cinq ans plus tard, était une manière de trouver comment cela pourrait finir différemment. Comme tu le vois dans les images de 1971, j'estompais la couleur qui sortait du crayon comme primaire vibrante.

— Avec une ligne, tu ne remplis par vraiment l'espace du papier. Dans quelques-uns de tes films, on peut voir la surface du papier, dans d'autres, toute la surface est remplie.

ficial level, I found a gentle peace and an understanding of life and death and their continuum that seemed right to me. As I got into the advanced stages of it, however, I found torturous logical maneuvers that may have been intellectually interesting to someone else but to me were cold and beside the point. I lost interest in pursuing it, but kept for myself that first elementary feeling of the continuum of life and death, something I had not satisfactorily found for myself in either Christianity or Judaism.

— **Do you practice Yoga?**
— Through the years I've tried various breathing, mental and physical exercises, but never kept them exactly as I had begun them, combining and transforming them into a kind of amalgam of what I now do. I'd have a hard time remembering the original exercises.

— **Do you have (or did you have) a spiritual quest?**
— I did and I suppose I still do. But I learned early on not to try to verbalize it...because it's somehow non-verbal, because it sounds pretentious and a bit sentimental, and- because those times at which I tried to verbalize it to someone else, I strangely tended to lose my connection to it. It's still too tenuous for me to risk it.

— **Do you consider yourself a spiritual man?**
— Same problem answering.

— **Chan (or Zen) calligraphy is linked to a kind of philosophy (above all Buddhism), close to emptiness. What did you find in it?**

— *Quand j'utilise la ligne en tant que ligne pure, il existe un espace libre. J'ai besoin du contraste très fort entre la ligne et son univers. D'un autre côté, quand je construis des plans, leurs univers doit être basé sur le même élément vital que la couleur, et du coup l'univers est rempli avec de la couleur. Depuis le début, et pendant un bon nombre d'années, j'alternais entre le plan et la ligne : Robot (1977), puis le linéaire* Vermont Etude *(1977), puis* Robot Two *(1978),* Vermont Etude Nº 2 *(1979),* Precious Metal – *appelé d'abord* Robot Trois – *(1980),* Dissipative Dialogues *(1982), jusqu'à ce que j'essaie d'intégrer le plan et la ligne avec* Precious Metal Variations *en 1983. J'ai toujours senti cette alternance et ces tentatives périodiques d'intégration comme des tentatives de réunir ce qui semblait des parties disparates de moi-même : homme/femme, New York/Vermont, adulte/enfant.*

— As-tu étudié le Yi-King ?

— *Parfait enchaînement que cette question ! Le mot "étudier" est trop ambitieux pour définir ce que j'ai fait. Je me suis plongé dedans plusieurs fois et ai joué avec les bâtons, mais je me sentais mal à l'aise avec et ai laissé tomber, en en retenant, comme je le faisais avec beaucoup d'autres choses, seulement ce qui correspondait à ce que je sentais. Dans ce cas précis, c'était un autre moyen de penser aux polarités que j'ai mentionné plus haut… Le yin et le yang ne sont pas opposés mais sont deux côtés complémentaires s'interpénétrant, et sont parfaitement intégrés comme un tout quand ils s'équilibrent.*

RELIGION ET PHILOSOPHIE

— Tu as étudié la philosophie indienne, qu'y as-tu trouvé ?

— *Oui, je l'ai étudié d'abord à Cornell comme partie de mes études de Sanskrit, puis tout seul, puis un peu à Madras avec Raghavan au cours de ma bourse d'étude en 1963. Au début, à un niveau élé-*

— I found much more ultimately in Buddhism than in Hinduism. I liked its psychology, its peace, and, because I refrained from following the advanced lines of its philosophies, I remained free to have a direct internal connection to it. The early rather elementary study of Chinese characters and their calligraphy was a perfect synthesis for me - the traditional Judaic reverence for the word, with the Oriental visualization of thought and feeling in pure line. I went through a period in 1973, when I was travelling a lot through Europe and writing letters. At the same time I was drawing a lot, and the two came together in ways similar to Ch'an. My written word, in English and German, became highly stylized and often morphed into representations and expressions of what was being written. It was at this juncture, in 1974, that I began to see the serial drawings as possible links or frames of animation. It just occurred to me that in a way, my linear animation was a means of writing thought and feeling without all the excess verbiage that so often separates the speaker from the thought.

— Do you have a special attraction for any religion or spiritual philosophy? and which one?

— Like everything else, I suppose I ultimately came up with some kind of integration of all the religions and philosophies whose paths I followed for moments, taking in and making my own all aspects that I found sympathetic to who I was and was becoming. Our move

Robot Two geometric shapes/Formes géométriques, 1978.

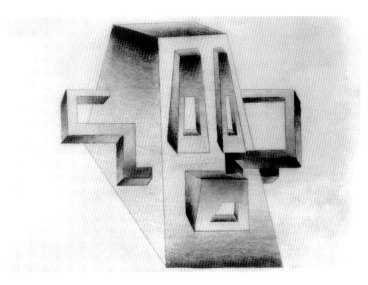

mentaire et superficiel, je trouvais une paix sympathique et une compréhension de la vie et la mort dans leur continuum qui me semblait juste. Au fur et à mesure que j'avançais à des niveaux plus profonds, en fait, je trouvais des manœuvres logiques et tortueuses qui auraient pu être intéressantes pour quelqu'un d'autre mais me semblaient à moi froide et hors de sujet. J'ai perdu l'intérêt de continuer mais, ai gardé pour moi-même ce premier sentiment élémentaire de continuité dans la vie et la mort, quelque chose je n'avais pas trouvé à mon niveau ni dans le christianisme ni dans le judaïsme.

— Pratiques-tu le Yoga ?
— *De par les années, j'ai essayé différents exercices de respiration, d'autres mentaux et physiques, mais ne les ai jamais gardés exactement comme je les avais commencés, les combinant et les transformant en un amalgame qui est ce que je fais maintenant. J'avais beaucoup de mal à me rappeler les exercices originaux.*

— Est-ce que tu as (ou avais) une quête spirituelle ?
— *J'avais, et je suppose que j'en ai toujours une. Mais j'ai appris assez tôt à ne pas essayer de trop la verbaliser... parce que c'est quelque chose de non-verbal, parce que ça sonne prétentieux et un peu sentimental, et parce que à chaque fois que j'ai essayé de la verbaliser à quelqu'un, j'ai étrangement eu tendance à perdre la connexion que j'avais avec ça. C'est encore trop fragile pour moi.*

— Est-ce que tu te considères comme un homme animé d'une spiritualité ?
— *Même problème pour répondre.*

to Vermont was a decision that I understood at the time as temporary and transitional, like everything else in my life, and it was a need on both our parts to be closer to nature. The fact that we've stayed here all these years is a statement in itself,-...so that if I had to use any word to enclose within it, what it is I feel and believe, it is a form of "pantheism".

ASIFA AND INTERNATIONALISM
— **Have you always been interested in people or is it the consequences of your evolution?**
— I was always interested in people, but when I was younger, I was very shy, so it was mostly a matter of observing as if through a window. Perhaps that's the window that appears sometimes in my films.

— **Then how did you first meet other animators if you were so shy?**
— In 1979 I went to Annecy for the first time, where *Vermont Etude,No.2* and my first animated hologram, *Oedipus at Colonus*, were being presented. I remember very shyly walking up to the Terrace at the old Casino the first day, seeing all those wonderful looking people engaged in drinking wine, talking and laughing. I wanted so desperately to be part of it. I started walking towards one of the tables to introduce myself, but lost confidence and kept walking as if I had somewhere else to go until I had left the Casino and was back in my room.

— **It was the same for me during the first festival editions! I felt outside a world I desired to enter.**
— I'm surprised. I thought I was the only one who had such trouble. And what did you do?

— La calligraphie Ch'an (ou Zen) est liée à une sorte de philosophie (surtout bouddhiste), proche du vide. Qu'y as-tu trouvé ?

— J'ai finalement trouvé bien plus dans le bouddhisme que dans l'hindouisme. J'aime sa psychologie, sa paix, et, parce que je me retiens de suivre les lignes avancées de sa philosophie, je reste libre d'avoir une connexion interne et directe avec lui. Les études plutôt élémentaires des caractères chinois et leur calligraphie étaient une synthèse parfaite pour moi - la révérence juive pour le verbe, avec la visualisation orientale des pensées et des sentiments par la ligne pure. J'ai traversé une période en 1973, quand je voyageais beaucoup à travers l'Europe et écrivais des lettres. Au même moment, je dessinais beaucoup et les deux sont arrivés en même temps d'une manière similaire au Ch'an. Mes mots écrits, en anglais et Allemand, sont devenus très stylisés et souvent transformés en représentations et expressions de ce qui était écrit. C'est à cette jonction, en 1974, que j'ai commencé à voir la série de dessins comme un lien possible avec l'animation. Il m'est juste apparu que, d'une manière, mon animation linéaire signifiait une pensée et un sentiment écrits sans le verbiage excessif qui sépare si souvent le locuteur de sa pensée.

— Est-ce que tu as une attirance spéciale pour une religion ou une philosophie spirituelle ? Et laquelle ?

— Comme pour tout le reste, je suppose que j'en arriverai à avoir une sorte d'intégration de toutes les religions et philosophies dont j'ai suivi la route à un moment, prenant et faisant mien tous les aspects que j'ai trouvé sympathiques pour celui que j'étais et que je suis devenu. Notre déménagement pour le Vermont était une décision que je comprenais à ce moment comme temporaire et transitoire, comme tout le reste dans ma vie, et c'était un besoin pour nous deux d'être proches de la nature. Le fait que nous soyons restés là toutes ces années est une déclaration en soi,... donc, si je devais utiliser un

— Well, some people were sympathetic and understood I was eaten by passion for the frame by frame that made my silence appear as shyness, or on the contrary very talkative out of excitement. They invited me to their tables. We talked. They presented me to some other animators. So little by little, I felt more comfortable. Some of these people I first met are still my best friends in animation, Peter Lord and Jean-Christophe Villard for instance. And what did you do to get out of your room?

— The only thing that got me out of that room again for the first evening Competition show was thinking of how much money it had cost me to get there! Standing outside the Terrace before the show, I happened to meet another American, Bob Edmunds, who had seen the hologram and noticed my name card. He was enthusiastic in praise and dragged me over to his table to meet his friends Ranko Munitic, Gianni Bendazzi, Nouri Zarrinkelk and Veronique Steeno. After a few glasses of wine which Bob seemed to pour endlessly in accompaniment to Veronique's boundless laughter, I was engrossed in intense discussions of animation in New York and Tehran, my bees and holograms and how the Yugoslavs would hold back Soviet troops if they were to invade. I thought I had never met anyone as brilliant as Gianni and Ranko, as pure as Nouri or as charming and confidently outgoing as Veronique. And somehow, I felt I was more at home there than in anyplace I had ever been. I complimented Veronique on her explosive social confidence and I'll always remember that she told me she had once been terribly shy but had pulled herself out and past it through this family of animators.

— She has a very incredible laugh!

— I loved her laugh, and that loud booming voice heard over everyone at the old Annecy Casino. And I loved that first Annecy festival because it was a turning point in my life in so many ways. Marcela

seul mot pour définir tout cet ensemble, tout ce que je sens et ce en quoi je crois, ce serait une forme de "panthéisme".

ASIFA ET INTERNATIONALISME

— As-tu toujours été intéressé par les gens ou est-ce une conséquence de ton évolution ?

— J'étais toujours intéressé par les gens, mais quand j'étais jeune, j'étais très timide, du coup c'était surtout une matière à observer comme au travers d'une fenêtre. Peut-être que c'est la fenêtre qui apparaît dans mes films.

— Mais alors, comment as-tu rencontré d'autres animateurs si tu étais si timide ?

— En 1979 je suis allé à Annecy pour la première fois, alors que Vermont Etude N° 2 et mon premier hologramme animé, Oedipus at Colonus étaient présentés. Je me rappelle marcher avec timidité, sur la terrasse du vieux Casino, le premier jour, regardant tous ces gens qui paraissaient si bien en train de boire du vin, de parler et de rire. Je voulais désespérément en faire partie. J'ai commencé à marcher vers une des tables pour me présenter, mais ai perdu confiance et ai continué de marcher comme si j'avais un autre endroit où aller jusqu'à ce que j'aie quitté le Casino et me retrouve dans ma chambre.

— C'était la même chose pour moi pendant le premier festival ! Je me sentais en dehors de ce monde et désirais y entrer.

— Je suis surpris. Je pensais être le seul à avoir eu autant de difficulté. Et qu'est ce que tu as fait ?

— Et bien, Quelques personnes étaient sympathiques et comprenaient que j'étais dévoré par la pas-

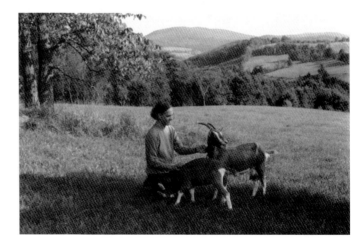

1977, in the countryside/A la campagne.

Magic of curve/La magie de la courbe

sion de l'image par image qui faisait passer mon silence pour de la timidité, ou au contraire me faisait parler plus que je n'aurais dû. Ils m'ont invité à leurs tables. On a parlé. Ils m'ont présenté à d'autres animateurs. Du coup, petit à petit, je me suis senti mieux. Quelques-unes de ces personnes que j'ai rencontrées au début sont encore mes meilleurs amis dans l'animation, Peter Lord et Jean-Christophe Villard par exemple. Et qu'est ce que tu as fait pour quitter ta chambre ?

— La seule chose qui pouvait me faire sortir de cette chambre pour la première matinée de compétition était de penser combien d'argent ça m'avait coûté de venir ici ! En restant à l'extérieur de la terrasse avant la projection, j'ai alors rencontré un autre américain, Bob Edmunds, qui avait vu mon hologramme et retenu mon nom. Il était très élogieux et m'a entraîné à sa table pour que j'y rencontre ses amis, Ranko Munitic, Gianni Bendazzi, Nouri Zarrinkelk et Véronique Steeno. Après quelques verres de vin que Bob semblait pouvoir remplir indéfiniment pour accompagner le rire formidable de Véronique, j'étais embarqué dans une discussion à propos d'animation à New York et Téhéran, de mes abeilles et d'hologrammes et comment les Yougoslaves pourraient résister aux troupes soviétiques s'ils étaient envahis. Je pensais ne jamais avoir rencontré de personnes aussi brillantes que Gianni et Ranko, aussi pure que Nouri, ou aussi charmante et ouverte que Véronique. Et d'une certaine manière, je me sentais chez moi, bien plus que n'importe où ailleurs. Je complimentais Véronique sur sa confiance sociale et je me rappellerai toujours qu'elle m'a dit qu'elle avait été une fois terriblement timide mais qu'elle s'était poussée et qu'elle l'avait oublié au travers de cette famille des animateurs.

— Elle a un rire incroyable !

— J'adore son rire, et cette voix forte et tonitruante atteignait tout le monde au vieux Casino d'Annecy. Et j'ai aimé ce premier festival d'Annecy parce que c'était un tournant dans ma vie de plu-

Left/à gauche : Oedipus at Colonus, 1978, poster/affiche.

Below/Ci-desous :1987, in Annecy for 'Pixel'/David à Annecy pour Pixel. © Copyright André Gobelli.

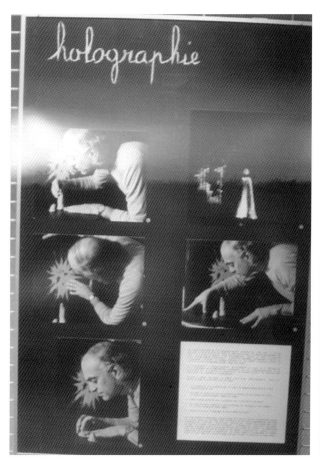

sieurs manières. Marcela m'a rejoint de Prague le deuxième jour et je pense que nous avons passé plus de temps sur la Terrasse toute cette semaine plutôt qu'au cinéma, rencontrant tant de personnes qui sont devenues mes amis et m'ont inspiré pendant des années. À mon deuxième festival d'Annecy en 1981, j'ai rencontré Nicole Salomon, qui est devenue une amie très chère et qui a inspiré mes ateliers internationaux et mon implication dans l'Asifa. La fenêtre avait toujours été là, mais elle est devenue perméable au fur et à mesure que je l'empruntais.

FILMS EN COLLABORATION INTERNATIONALE

— Tu as organisé un certain nombre de collaborations internationales pour l'animation. Comment ces productions ont-elles été organisées ?

— Avec difficulté !

— Comment as-tu eu l'idée de telles collaborations entre personnes différentes du monde entier ?

— En 1985 et 1986, J'étais doucement en train de travailler sur un film personnel qui explorait la dynamique des "amorces". Au festival de Zagreb en 1986, je commençais à parler de mon projet avec un jeune animateur polonais qui faisait ses y débuts, Piotr Dumala. Piotr a souri, s'est gratté le menton, a pris un crayon et commencé immédiatement à dessiner sa variation personnelle de l'amorce sur la serviette. En regardant ça, il m'a paru évident que ce gars était en train de faire en quelques minutes à peine quelque chose de meilleur que ce que j'avais fait pendant l'année précédente. D'accord, j'ai pensé, après un moment de dépression, pourquoi ne pas travailler avec Piotr ? Mais il aurait à faire TOUT UN TAS de variations de 6 secondes avec moi pour constituer un film, quelque chose que je savais qu'il n'aurait pas le temps de faire. Donc je suis allé vers un autre ami, Jerzy Kucia, lui ai expli-

Asifa Variations, 1997.

joined me from Prague the second day and I think we must have spent more time on the Terrace all week than in the Cinema, meeting so many of those who became my friends

and nurtured me through the years. At my second Annecy Festival, in 1981, I met Nicole Salomon, who became my dear friend and who inspired my international workshops and my dedication to Asifa. The window has always been there, but it's become permeable as I pass in and out of it.

INTERNATIONAL COLLABORATION FILMS

— You organized a number of international animation collaborations. How was the production of these works managed?

— With difficulty!

qué le projet, et il a signé, puis vers Georges Schwizgebel dont l'esprit était plein d'idées. Puis après que je sois allé voir Raoul Servais, le président de l'Asifa, et lui ai suggéré que le projet pourrait avoir une couverture semi-officielle par le biais d'une production du type "Asifa présente", je suis allé voir A Da qui pensait que peut-être le studio de Shanghai pourrait joindre le projet s'il n'était pas américain mais venant de l'Asifa. Nous sommes tous tombés d'accord que ce serait une coproduction internationale entre amis des États-Unis, de Pologne, de Chine et de Suisse, et que chaque pays produirait 6 à 10 variations faites par 4 ou 6 animateurs.

Je suis retourné chez moi, et ai trouvé cinq de mes amis américains pour le projet (George Griffin, Jane Aaron, Al Jarnow, Paul Glabicki et Skip Battaglia) et six mois plus tard, en janvier 1987, tout le travail avait été fait. J'ai fait le bout à bout le plus vite que je pouvais, ai couru au labo et ai eu une copie pour Cannes juste à temps avant l'échéance. Je ne pensais pas qu'ils le montreraient, non seulement ils l'ont fait, mais encore il a gagné un prix. La seule chose triste dans cette histoire est que A Da est mort d'une attaque juste avant que le film soit sélectionné à Cannes. Il n'a pas pu voir le film complet ou connaître son succès. Nous pouvons encore entendre la voix de A Da chanter les numéros de ses deux sections du film, et parfois, je regarde le film juste pour l'entendre de nouveau.

— Ce film est un exemple unique de collaboration en terme de liberté.

— Le film a si bien marché et nous étions tous si heureux de cette amitié qui avait encore grandi entre-nous au travers du travail que, l'année suivante, j'ai organisé une deuxième collaboration du type "Asifa présente". Quand notre petit groupe d'animateurs américains s'est rencontré dans l'appartement de Maureen Selwood à New York, Candy Kugel est arrivé avec un nouveau concept : chaque animateur ferait un autoportrait en court métrage. Puis j'ai trouvé d'autres amis dans les festivals suivants qui

— How did you have the idea of such a collaboration between different people all around the world?

— In 1985 and 1986, I had been working gradually on a personal film which explored the dynamics of the "academy leader". At the 1986 Zagreb Festival, I began discussing my project with a young Polish animator making his debut there, Piotr Dumala. Piotr smiled, scratched his chin, pulled out a pen and began immediately sketching out his own variations of the leader onto a napkin. As I looked down, it occurred to me that this guy had come up with better stuff in just a few minutes than most of the variations I had done in the past year. Ok, thought I, after a few moments of depression, why not work with Piotr? But then he'd have to do a LOT of 6-second variations along with me to make up a film, something I knew he didn't have time to do. So I went to another friend, Jerzy Kucia, told him the project, and he signed on, then to Georges Schwizgebel, whose mind swam with ideas. Then after Raoul Servais, Asifa President, suggested that the project could be given semi-official cover as an Asifa-Presente production, I went to A Da who thought maybe the Shanghai Studio could join in if this were not an American, but an Asifa project. We all agreed that this would be an international coproduction between friends in the U.S., Poland, China and Switzerland, with each nation providing

Asifa Variations with/avec Jerzy Kucia.

chacun, étaient d'accord pour amener quelque chose et prendre en charge trois autres animateurs de leur région : Priit Parn pour l'Estonie, Pavel Koutsky pour la Tchécoslovaquie, Renzo Kinoshita pour le Japon et Nikola Maydak pour la Yougoslavie. Je pensais qu'avec un groupe constitué de gens parmi les plus grands animateurs du monde, ce serait encore plus amusant et même plus facile que le projet précédent.

— Quelles étaient les difficultés ?
— Quand j'ai invité les Estoniens, tchèques et yougoslaves, ma femme tchèque m'a regardé étrangement et m'a dit "David, ça ne va sûrement pas être aussi simple que tu crois". Bon, j'ai pensé, si on

1990, David Ehrlich and/
avec Piotr Dumala à/in Zagreb.

a en plus les chinois qui travaillent pour nous, ça va faire combien de problèmes politiques avec les autres des pays socialistes ? J'ai vite été au parfum. Les temps changeaient. Le futur champion de la Croatie indépendante, Josko Marusic à Zagreb, n'aimait pas l'idée d'utiliser le cyrillique pour les variations yougoslaves du titre, Nikola à Belgrade trouvait ça tout à fait naturel. Priit n'aimait pas l'idée de

6-10 variations by 4-6 animators.

I came home, got five of my American friends involved (George Griffin, Jane Aaron, Al Jarnow, Paul Glabicki and Skip Battaglia) and six months later, in January of 1987, all the work had come in. I put it together as quickly as I could, rushed it to the lab, and got a print out to Cannes in time to make their deadline. I never thought they'd even show it, but they did and it won a prize. The only sad thing about this for all of us was that A Da died of a stroke just before the film was selected for Cannes. He never got to see the completed film or to know of its success. We can still hear A Da's voice chanting the numbers in his two sections of the film, and sometimes I watch the film just to hear it again.

Right/à droite : David and/
avec A Da à/in Cakovec.

— This film is a unique example of collaboration in terms of freedom.
— The film did so well and we were all so happy with the friendships that grew even more among ourselves through the work, that the next year, I organized the second Asifa-Presente collaboration. When our little group of Americans met at Maureen Selwood's New York apartment, Candy Kugel came up with a great concept - each animator would make a short animated self-portrait. I then found friends at the next festival who each agreed to bring in and take charge of three other animators from their area: Priit Parn for Estonia, Pavel Koutsky for Czechoslovakia, Renzo Kinoshita for Japan, and Nikola

mon écriture de U.S.S.R. (en américain, nda), pour les Estoniens non plus, concernant l'utilisation pour leur titre, du russe dans le générique final, me disant, en 1988, qu'il me "garantissait" que l'Estonie serait une nation indépendante avant que le film soit achevé. Pavel pensait exactement pareil pour le titre, république socialiste tchèque (C.S.S.R., id., nda). Et au fond de moi, j'entendais Fedor Khitrouk, vice-président de l'Asifa, me disant, comme il l'avait souvent fait, que l'Asifa devait rester apolitique. J'ai même pensé que peut-être, je n'aurais jamais dû appeler cela une production "Asifa présente", mais je savais que c'était cette vague affiliation à l'Asifa qui avait rendu possible pour la plupart des animateurs la réalisation de quelque chose comme ça. Je me sentais soudain comme le secrétaire général de l'ONU essayant d'éviter autant un veto américain que soviétique au conseil de sécurité et, pendant plusieurs mois j'ai tout mis de côté dans ma tête et essayé de travailler sur quelque chose d'autre.

— Mais tu n'as pas abandonné.

— En y retournant un peu plus tard, j'ai réussi à résoudre le dilemme yougoslave en ayant le titre serbo-croate À LA FOIS en cyrillique et en caractères latins. Avec Priit, qui est le plus coriace, le plus volontairement casse-pieds que je connaisse, encouragé par ses jeunes collègues révolutionnaires, j'ai cédé, avec l'espoir que Khitrouk puisse comprendre, et ai fait le titre en estonien, avec un compromis négocié pour le générique: "Estonie, U.S.S.R.". Et pour Pavel, j'ai simplement pris les devant avec le titre de Tchécoslovaquie. Comment pouvais-je imaginer que, dans un temps très bref, même ce titre serait brisé par une Slovaquie indépendante. Comme il s'est avéré, l'année de la réalisation du film, le mur de Berlin s'est effondré et le nom des trois pays était sur le point de vite changer. Et ça a réchauffé nos cœurs lorsque lors de la première à Annecy en 1989, Khitrouk est venu pour me donner une gros-

Maydak for Yugoslavia. I thought that with some of the greatest animators in the world joining the group, this was going to be much more fun and even easier than the previous project.

— **What were the difficulties?**
— When I invited the Estonians, Czechs and Yugoslavs, my Czech wife looked at me strangely, saying," David, this might not be quite as smooth going as you think." Well, I thought, if we got the Chinese working with us before, how much political trouble are we going to have with those from the other Socialist countries? I soon found out. Times were a-changing. Future champion of Croatian independence, Josko Marusic in Zagreb, didn't like using Cyrillic script for the Yugoslav variation of the title, but Nikola in Belgrade felt it only natural. Priit didn't like the idea of my writing U.S.S.R. for the Estonians in the final credits, nor of using the Russian language for their title, telling me, in 1988, that he "guaranteed" Estonia would be an independent nation by the time we completed the film. Pavel seemed to have a similar prediction about the title, Czechoslovak Socialist Republic (CSSR). In the back of my mind I heard Fedor Khitruk, Vice-President of Asifa, telling me as he had often, that Asifa had to be free of politics. I even thought that maybe I shouldn't title this an Asifa-Presente production, but then I knew it had been this loose Asifa affiliation that had even made it possible for most of these animators to do something like this. I suddenly felt like the UN Secretary General trying to avoid either an American or a Soviet veto in the Security Council and for

1987, David Ehrlich with/avec Koulev, Maydac, Todorov.

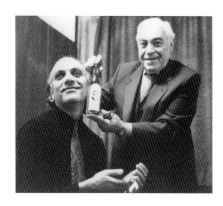

se accolade d'ours et me demander avec un clin d'œil pourquoi je ne lui avais pas expliqué plus clairement et dès le départ ce que ce film allait être... parce qu'il y aurait ajouté des Russes.

— Tu en as commencé un autre, je crois ; qu'est-il arrivé ?

— *Oui, toujours en 1987, j'ai commencé à organiser une collaboration que je pensais politiquement et humainement plus importante, un film fait par des musulmans et des juifs, chacun animant un poème de la culture de l'autre. Il y avait tant de problèmes inhérents à ce concept et à la réalisation de ce projet que, à mon grand embarras, je l'ai mis en suspens, et ça après que des personnes de talent comme Faith Hubley, Kurt Weiler, WangShuchen, Nehzad Begovic et Feica aient fait leur segment de 30 secondes.*

1986, with/avec Fedor Khitrouk

— Quels étaient les problèmes ?

— *Le premier problème était que bien que je puisse trouver plein d'animateurs juifs heureux de pouvoir participer, je n'ai pu persuader que quelques musulmans de nous rejoindre, et aucun venant de la zone critique du Proche-Orient. Ces musulmans qui croyaient en ce que nous réalisions s'en faisaient néanmoins par rapport aux risques. Le second problème était que tous ces animateurs, qu'ils soient juifs ou musulmans, aimaient la poésie persane et la préféraient au point d'avoir à se forcer pour aller vers la poésie juive. Le troisième problème était tout simplement que je n'avais pas suffisamment de fonds pour mettre ce projet en route, et que mes tentatives répétées pour obtenir des fonds extérieurs d'organisations qui AURAIENT DÛ s'impliquer ont échoué. Ils étaient juste d'accord pour ne pas prendre de risques politiques.*

1989, With/avec Priit parn

several months just put it all out of my mind and tried to work on something else.

—But you didn't give up on it.

— Coming back to it again a bit later, I managed to solve the Yugoslav dilemna by having the Serbo-Croatian title in BOTH Cyrillic and Romanic script.. With Priit, who's the toughest, most willful pain-in-the-neck I know, supported by his young revolutionary colleagues, I yielded, hoping for Khitruk's gracious understanding and did the title in Estonian, with the credit a negotiated compromise of "Estonia, U.S.S.R." And for Pavel I just went ahead with the title of Czechoslovakia. How could I imagine that in a short time even that title would be broken apart by an independent Slovakia. As it turned out, the year the film was released, the Berlin Wall came down and soon the names of all three nations were to change. And it warmed our hearts after the film's premiere at Annecy in 1989 when Khitruk came up to give me that big bear hug, asking with a wink, why didn't I explain in the beginning more clearly to him what the film was to be. .he would have brought the Russians in.

— **You started another one, I think; What happened with it?**

— Yes, also in 1987, I began organizing a collaboration I felt was politically and humanly most

— Donc le film ne s'est jamais fait?

— *J'ai toujours quelques segments et continue à me dire qu'un film comme celui-là est important, en dépit des problèmes, et que je travaillerai dessus l'année prochaine, tout particulièrement si je trouve des animateurs musulmans plus sympathiques. Mais ça fait maintenant 13 ans que ça dure.*

— Tu as coréalisé *Dance of Nature* avec Karin Sletten? Comment cela a-t-il commencé?

— *Gunnar Strom m'a invité dans son collège, MRDH, pour deux mois au printemps 1991, pour donner des cours à ses étudiants en animation. J'avais une classe de sept parmi les plus belles jeunes femmes que j'ai jamais vu, ce qui a rendu l'enseignement à la fois difficile et simple. Au même moment, je commençais à travailler sur* Dance of Nature, *qui devait être une imagerie pour une pièce chorégraphiée destinée à être présentée plus tard au Bennington College dans le Vermont. L'une des jeunes femmes, Karin, a vu ce sur quoi je travaillais et a fait elle-même quelques dessins, des abstractions à partir de paysages montagneux norvégiens. Je venais de terminer* A Child's Dream, *qui était basé sur les dessins de jeunes enfants, et j'ai tant aimé ceux de Karin que je lui ai demandé si elle ne désirerait pas collaborer avec moi sur ce film, pour faire la synthèse de ses paysages norvégiens et de mes montagnes du Vermont. Elle était enthousiaste, nous avons fini le film rapidement, et je continue d'aimer davantage certains de ses dessins que les miens!*

— Et le film mongolien?

— Genghis Khan, *réalisé avec succès par Miagmar Sodnompilin en 1992. C'est une autre histoire, et en fait, c'est le sujet d'un segment d'un nouveau livre de John Libbey:* Animation in Asia and the Pacific.

important, a film done by Muslims and Jews, each animating a poem from the other's culture. There were so many problems inherent in the concept and reality of this project that to my embarrassment, I shelved it, and I did so after good people like Faith Hubley, Kurt Weiler, WangShuchen, Nehzad Begovic and Feica had completed their 30-second segments.

— What were the problems?

— The first problem was that although I could find many Jewish animators who would be glad to participate, I could persuade no more than a few Muslims to join, and no Muslim from the critical Middle East area. Those Muslims who believed in what we were to do nevertheless worried about the risks. The second problem was that all animators, whether Jewish or Muslim, loved Persian poetry the best and would have to force themselves to deal with Jewish poetry. The third problem was that I just didn't have enough personal funds to front this project and my repeated attempts to obtain outside funding from organizations that SHOULD have funded something like this, failed. They just would not agree to take the political risks.

— So the film will never be made?

— I still have the five segments and keep telling myself that a film like this is important, despite the problems with it, and that I'll work on it again next year, especially if I meet more sympathetic Muslim animators. But it's been this way year after year for 13 years.

— You co-directed *Dance of Nature* with Karin Sletten. How did it start?

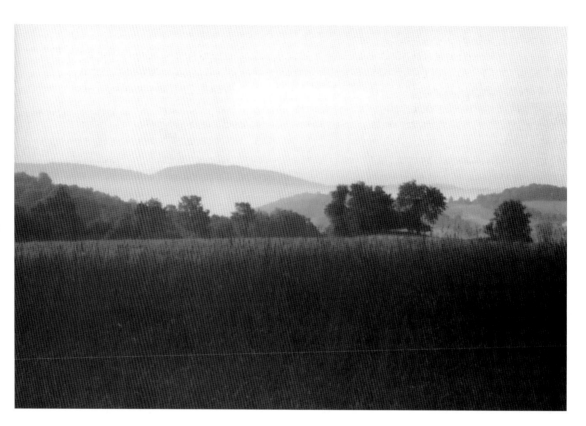

Vermont's landscape

Paysage du Vermont

— Gunnar Strom invited me to his college, MRDH, for two months in the Spring of 1991, to teach his animation students. I had a class of seven of some of the most beautiful young women I've ever taught, which made teaching them both difficult and easy. At the same time, I began work on *Dance of Nature*, which was to be the visual imagery for a choreographed dance piece to be presented later at Bennington College in Vermont. One of the young women, Karin, saw what I was working on and did a few designs herself, abstractions of a Norwegian mountain landscape. I had recently completed *A Child's Dream*, based on the designs of small children, and I liked Karin's designs so much I asked her if she'd like to collaborate with me on this film, synthesizing her Norwegian landscapes with my Vermont mountains. She was enthusiastic, we finished the film quickly, and I still like some of her designs more than mine!

— And the Mongolian film?
— *Genghis Khan*, done successfully with Miagmar Sodnompilin in 1992. That's another story, and in fact it's the subject of a segment of a new John Libbey book, Animation in Asia and the Pacific.

— Are you satisfied with the final results of all this work?
— On a political level, yes. Chinese participation in *Academy Leader Variations* and the international success of the film gave the Shanghai animators greater prestige in China and proved to their Ministry that an opening to the West was beneficial. And wherever *Academy Leader Variations* and *Animated Self-Portraits* were screened, audiences could experience the communality of friends from different socio-political systems working together to create something beautiful. Especially in the transi-

90

— Es-tu satisfait du résultat final du film?

— *À un niveau politique, oui. La participation chinoise dans* Academy Leader Variations *et le succès international du film ont donné aux animateurs de Shanghai un grand prestige en Chine et prouvés à leur ministère qu'une ouverture vers l'Ouest était bénéfique. Et quelque soit l'endroit où* Academy Leader Variations *et* Animated Self-Portraits *étaient projetés, le public pouvait expérimenter une communauté d'amis de différents systèmes socio-politiques qui travaillaient ensemble pour créer quelque chose de beau. Tout particulièrement pendant cette transition des années de la guerre froide, cela semblait terriblement important. Et le travail avec Miagmar sur Ghengis Khan, c'était juste une pure joie pour moi de le faire au milieu de la Mongolie!*

— Comment considères-tu ton travail sur ces projets, était-ce positif?

— *À un niveau personnel, oui. C'était un véritable défi que d'organiser et achever ces travaux, particulièrement avec les changements politiques de la fin des années quatre-vingt. Alors que j'avais étudié les relations internationales comme exercice académique, j'ai été capable (et forcé) finalement, de l'apprendre par une réalité pratique. J'ai aussi senti qu'une amitié importante avait émergé du travail de ces collaborations et que quelques animateurs qui avaient été aussi timides que je l'avais été étaient capables d'assister et de participer plus pleinement aux festivals.*

— Et artistiquement?

— *À un niveau artistique, parce que de grands animateurs ont eu la chance de jouer comme ils le voulaient avec 5 ou 10 secondes d'animation, beaucoup d'entre eux, comme Dumala et Kawamoto, ont saisi l'opportunité d'expérimenter de nouvelles techniques, arrivant avec des segments fascinants. Je*

tion from the Cold War years, this seemed tremendously important. And the work with Miagmar on *Genghis Khan* was just plain fun for me to do in the middle of Mongolia!

— **How do you consider your work on these projects, was it successful?**

— On a personal level, yes. It was a real challenge to organize and complete these works, especially given the political changes in the late 80s. Whereas I had earlier studied international relations as an academic exercise, finally I was able (and forced!) to learn it as a practical reality. I also feel that important friendships emerged from the process of these collaborations and that some animators who had been as shy as I had been were able to attend and participate more fully in festivals.

— **And artistically?**

— On an artistic level, because great animators had a chance to play around as they wished for 5-10 seconds of animation, many of them, like Dumala and Kawamoto, used the opportunity to experiment with new techniques, coming up with fascinating segments. I think all artists had fun with this and the sense of fun comes through in the films.

So am I satisfied with the final result? Yes, for many reasons. Am I completely satisfied? No. It was a continual learning process and were I to do another one, I'm sure I would approach it a bit differently.

THE WEIMAR SCHOOL AND MUSIC

— **Do you know the Weimar School well, and, if yes, does it have a great importance for you?**

— I actually collected not only video copies but also 16mm prints of much of their work to study.

pense que tous les artistes se sont amusés avec ça et le sentiment de joie se retrouve dans le film.

Donc, suis-je satisfait du résultat final ? Oui, pour de nombreuses raisons. Suis-je complètement satisfait ? Non. C'était un processus d'apprentissage continuel et si je devais en faire un autre, je suis sûr que je l'approcherais différemment.

L'ÉCOLE DE WEIMAR ET LA MUSIQUE

— Connais-tu bien l'École de Weimar et, si oui, est-ce que cela a eu une grande importance pour toi ?

— En fait je collecte non seulement des vidéos mais aussi des copies 16 mm. de la plupart de leurs travaux pour les étudier. Je n'aime pas tant que ça les films de Richter, mais j'étais fasciné par ses rouleaux et pense qu'ils constituent son plus important travail et que Fischinger s'en est inspiré. Je suis plus tendre avec Eggeling, et j'aime vraiment les formes et les tentatives d'intégrations de formes masculines et féminines dans Symphonie Diagonale. *Tout à fait par hasard, la plus grande influence que j'ai subie pour mes premières sculptures et plus tard sur les animations holographiques était les formes féminines de Jean Arp, l'ami de Eggeling à Zurich. Je me demandais ce que Eggeling aurait bien pu faire s'il avait vécu plus longtemps. Mon plus grand amour et mon plus grand respect vont à Fischinger, pour TOUT ce qu'il a accompli. Il était un ingénieur brillant et savait résoudre les problèmes, ce qui a permis à l'artiste qu'il était d'attaquer un nombre énorme de nouvelles techniques jamais essayées. Son travail m'a encouragé à foncer dans le film abstrait, à développer un travail orienté sur l'improvisation, et bien sûr à traiter les visuels musicalement (même s'il n'y a pas de synchronisation du genre de celles qu'il a fait), et même à plonger dans l'holographie.*

— Oui, je pense que les sculptures holographiques que tu as faites représentaient une manière de

I don't like Richter's films all that much, but I was fascinated by his scroll paintings and think they're his most important work and that Fischinger leaned heavily on them. I'm more sympathetic to Eggeling, and I really loved the shapes and attempt at integration of masculine and feminine forms of *Symphonie Diagonale*. Coincidentally, the greatest influence on my early sculpture and later holographic animations were the feminine forms of the sculpture of Jean Arp, Eggeling's Zurich friend. I wondered what Eggeling could have done if he had lived longer. My greatest love and respect, however, goes to Fischinger, for EVERYTHING he accomplished. He was a brilliant engineer and problem-solver, which allowed the artist he was to tackle an enormous number of new and untried techniques. His work encouraged me to forge ahead with abstract film, to develop improvisational process-oriented work, of course to treat the visuals musically (although not to synchronize as tightly as he did), and even to dive into holography.

— Yes, I think the holographic sculptures you did were a way to blend the animation movement you practiced in your films with your old work of sculpting. Concerning Fischinger, which of his works had the greatest influence on you?

— I had seen *Fantasia* as a child, but in 1968, when the film was re-released with stronger color, the first Bach *Toccata* section he initially directed had a profound effect upon me. I wanted to try to emulate what was done but didn't have the confidence or background yet to go for it. I do think that, despite what we may profess, so many of us are riding piggy-back upon what he was able to do in his life's work. I've studied and loved all his work through the years.

— Music played a very important role in Fischinger's films. What kind of musical compo-

mélanger le mouvement de l'animation que tu travaillais dans tes films avec ton ancien travail de sculpteur. Concernant Fischinger, lequel de ses travaux a eu la plus grande influence sur toi ?

— *J'avais vu Fantasia quand j'étais enfant, mais en 1968, quand le film est ressorti, remasterisé, avec des couleurs plus vives, le premier Bach Toccata, un court métrage qu'il avait initialement réalisé a eu un effet profond sur moi. Je voulais essayer de reproduire ce qu'il avait fait mais n'avais pas encore la confiance ou l'expérience pour le faire. Je pense vraiment cela, en dépit de ce que l'on doit déclarer, tant d'entre nous se font porter parce qu'il a été capable de faire en une vie de travail. J'ai étudié et aimé tout son travail tout au long des années.*

— La musique jouait un rôle important dans les films de Fischinger. Quel genre de composition musicale as-tu fait ?

— *En école privée et au collège, je composais des chansons pour le défilé de l'équipe de football mais qui n'ont jamais été jouées, et des chansons d'amour pour quelques jolies filles.*

— Est-ce que les chansons d'amour étaient efficaces ?
— *Seulement si mon but était d'être humilié !*

— Et en ce qui concerne la composition traditionnelle ?
— *En privé, j'improvisais des Études de piano du genre de Debussy et Scriabine. Après mes études de musique indienne en 1963, je suis retourné aux États-Unis et ai continué d'improviser au piano, et en même temps à collecter des instruments du monde entier et à en jouer par moi-même (d'une manière probablement fausse). Puis, c'est au même moment, 1967-1971,*

sition have you done?
— In private school and college I composed football songs for the marching band that they never played, and love songs for a few pretty girls.

— Were the love songs effective?
— Only if my aim was to be humiliated!

— What about more traditional composition?
— Privately I would improvise Debussy- and Scriabin-type piano etudes. After my study of Indian music in 1963, I returned to the U.S. and continued to improvise on piano, at the same time collecting instruments from throughout the world and playing them in my own (probably incorrect) way. Then at the same time, 1967-1971, that I developed graphic techniques using children's materials, I would find children's toy instruments to play. With two old tape recorders, I would overlay one instrumental track upon another, creating compositions for such things as piano, trumpet, veena, tabla, moon harp and toys.

— What about the composition of music for your films?
— For my first 6 animations, I created my own music with these means. *Robot* and *Vermont Etude* were done solely with an electric piano. *Robot Two*, influenced by Japanese Gagaku, used tabla, trumpet, Tibetan temple bell and toys, each instrument played back and re-recorded at different speeds. *Vermont Etude 2* was done on piano. *Precious Metal* was created with star trek phaser gun, bloogle tube, and toy melodica, played back against itself played backwards. The music for *Dissipative Dialogues* was done by Shamms Mortier on flute and myself chanting.

alors que je développais des techniques graphiques qui utilisaient du matériel venant des enfants, j'ai trouvé des jouets musicaux à utiliser. Avec deux vieux magnétos à bandes, je couchais une piste instrumentale sur l'autre, créant des compositions pour des instruments du genre, piano, trompette, vinâ, tabla, la guitare lunaire (c'est-à-dire ke Yueh-K'in, nda) et jouets.

— Et concernant la composition des musiques de tes films ?
— *Pour mes 6 premiers films, j'ai créé ma propre musique avec ces moyens. Robot et Vermont Etude ont été fait uniquement avec un piano électrique. Robot Two, influencé par le Gagaku japonais, utilisait des tablas, de la trompette une cloche de temple tibétain et des jouets, chaque instrument joué en play-back et réenregistré à différentes vitesses. Vermont Etude 2 a été fait au piano. Precious Metal a été créé avec des pistolets laser de Star Trek, un de ces tubes de plastique que l'on fait tournoyer, et un melodica (orgue électronique miniature, nda) joué en play back sur lui-même à l'envers. La musique pour Dissipative Dialogues a été faite par Shamms Mortier avec de la flûte et moi-même au chant.*

— Mais après, tu as commencé à utiliser les services d'autres compositeurs pour ta musique. Pourquoi n'as-tu pas continué à créer ta tienne propre ?
— *Quand j'ai commencé Precious Metal Variations en 1983, je sentais que ce dont j'avais besoin musicalement était si précis en terme de synchronisation que c'était au de-là de ce que je pouvais faire. Aussi, parce que je commençais à filmer en 35 mm, un format qui a une piste son de bien meilleure qualité, je ne me sentais pas à l'aise avec mes exécutions plutôt amateuristes pour autant de problèmes si évidents. Donc je suis allé voir Laurie Spiegel, un ami compositeur travaillant le son digital, qui était capable de faire des choses fabuleuses avec la musique et qui a fait la bande-son de mes quatre films*

— But then you began going to other composers for your music. Why didn't you continue to create your own music?
— When I got to *Precious Metal Variations* in 1983, I felt that what I needed musically was so precise in its synchronization that it was far beyond what I could do. Also, because I began shooting in 35mm, which uses a much cleaner sound system, I became uncomfortable with the much more obvious problems in my rather amateur performance. So I went to Laurie Spiegel, a composer friend working in digital sound, who was able to do wonderful things with music and who did the music for my next four films. Normand Roger composed beautiful music for *A Child's Dream*, and then Tom Farrell, a fine composer and friend living in Vermont, has created music for all the work I've done the last 10 years.

— Do you still continue to write music?
— I still improvise on piano without writing anything down and every once in awhile I try to improvise some blues on my trumpet. Larry Polansky, a colleague at Dartmouth, has inspired me to try my hand at digital sound. I'll let you know how that turns out.

— What are your musical tastes?
— ALL Asian and Middle Eastern classical music, ALL Western classical music, rock music from the 60's, folk music from East Europe, especially Moravian, all the sounds of nature.

— Do you like Serial (dodecaphonic) music (Schoenberg and so on...)
— Yes, of course, on an intellectual level. And as I've said before, I experimented with trying to

*suivants. Normand Roger, a composé une très belle
musique pour* A Child's Dream, *puis Tom Farrell,
un bon compositeur et ami vivant dans le Vermont,
a créé la musique pour tous les travaux que j'ai
faits ces 10 dernières années.*

— Tu continues d'écrire de la musique ?

— *J'improvise toujours au piano sans écrire
quoique ce soit et dès que je peux, j'essaie d'impro-
viser du blues sur ma trompette. Larry Polansky,
un collègue à Dartmouth, m'a donné l'idée de m'es-
sayer au son digital. Je te ferai savoir ce que ça
donne.*

— Quels sont tes goûts musicaux ?

— *TOUTE la musique classique asiatique et
du Moyen-Orient, TOUTE la musique classique
occidentale, le rock des années soixante, la
musique folklorique des pays de l'Est, particulière-
ment morave, tous les sons de la nature.*

— Aimes-tu la musique sérielle (dodécaphonique, c'est-à-dire, Schoenberg etc.) ?

Vermont : David answering letters/David répondant aux lettres

adapt the dynamic system to serial color sequencing. But for all his brilliant later work in Serial Music,
the Schoenberg piece I love the most is *Verklaerte Nacht*, composed chromatically and beautifully when
he was very young.

— **What about Serial music interested you?**

— I was interested in the way the Serial system was worked out in music. The principle, it seems to
me, was one of fullness, of the consideration of each and every tone equally. No skimping or cheating.
But I felt that most of our equal-tempered musical instruments, encompassing a very small part of what
we're capable of hearing, limited far too much the choice of twelve tones with which to form a compo-
sition. When I studied Veena and Indian ragas in Madras back in 1963, I learned that an entire raga
could be chosen from what would be considered in equal temperament as microtones so that no mat-
ter which tone was played, the relationship between tones was always pleasing to my ears. And in the
entire range of tones, one could choose a tone placed partway through the series that was meaningful
in another, deeper way--it could make the series sad at that point, or meditative, or joyful.

— **So did you try to synthesize Indian music with western music?**

— While I was studying, Nageswara certainly didn't like me to go outside the given ragas, but when
I returned to the U.S. I started to experiment with it and saw limitless possibilities in a 12-tone system
that followed the rules rigorously but was more immediately beautiful. I tuned my piano myself at that
time and made a little xylophone with plates I cut myself. I think that one of the greatest things John
Cage did was to show us that our limited instruments could nevertheless be opened up to anything.

— Oui, bien sûr, à un niveau intellectuel. Et, comme je l'ai dit avant, j'ai essayé d'adapter le système dynamique au travail des séquences de séries de couleurs. Mais malgré tout le brillant travail sériel qu'il fera plus tard, la pièce de Schoenberg que je préfère est *Verklaerte Nacht*, composée en chromatique et de façon magnifique alors qu'il était jeune.

— Qu'est ce qui t'intéressait dans la musique sérielle ?

— *J'étais intéressé par la manière dont le système sériel fonctionnait dans la musique. Le principe, me semble-t-il, était débordant de considérations pour chacune des notes prises de manière égale. Pas d'avarice ou de triche. Mais je pensais que la plupart de nos instruments bien tempérés, qui ne contiennent qu'une petite part de ce que nous sommes capables d'entendre, limitaient bien trop le choix de douze tons avec lesquels composer. Quand j'ai étudié la Vinâ et les ragas indiens à Madras en 1963, j'ai appris qu'un raga entier pouvait être choisi dans ce qui pourrait être considéré comme des microstons tempérés et donc il n'était pas important de savoir quel ton était joué, la relation entre les tons était toujours agréable à mon oreille. Et dans une étendue complète de tons, on pouvait choisir un ton placé quelque part dans la série qui pouvait signifier très profondément – il pouvait rendre la série triste à ce moment, ou méditative, ou joyeuse.*

— Donc, as-tu essayé de faire une synthèse de la musique indienne avec la musique occidentale ?

— *Pendant que j'étudiais, Nageswara n'aimait sûrement pas que j'aille en dehors des ragas qui étaient donnés, mais quand je suis retourné aux États-Unis, j'ai commencé à expérimenter avec ça et vu les possibilités infinies d'un système de 12 tons qui suivraient rigoureusement les règles mais serait tout de suite esthétique. J'ai accordé mon piano moi-même à ce moment, et fabriqué un petit xylopho-*

suite p. 107

Sculpture made in India/
Sculpture faite en Inde.

— Thank you. Whatever this work will become, a book or not, this period of exchange will anyway be a personal experience, an opportunity to meet another personality and to speak about animation. The experience is more important than the final result. This is the most important point. Now a link has been created. If more relationships like this one could be made around the world, we will have better hope for the future.

Continued p. 107

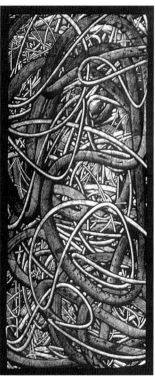

Left/à gauche : Mental Orgasm 1968. Above/Ci-dessus: Leaving Home
1970. For the first New York Show/Pour a première expostion
à New York. Right/à droite : Fingerpainting 1970. Fingerpaint on
paper/Peinture au doigt sur papier.

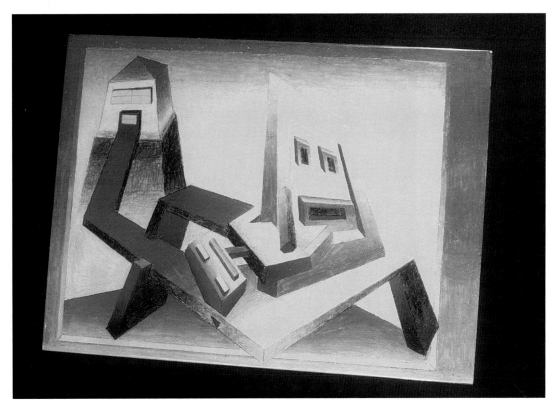

In the Wolrd 1971
Autobiographical
work/Travail autobiogra-
phique.

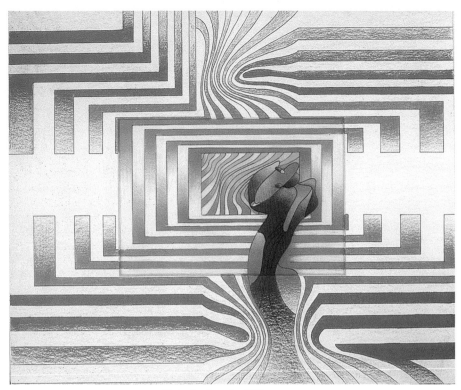

Cannibals 1977, (multimedia performance).

Kinetic Sculpture (1971).

Dissipative Fantasies 1986.

Dissipative Fantasies, 1986.

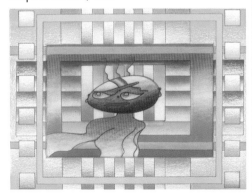

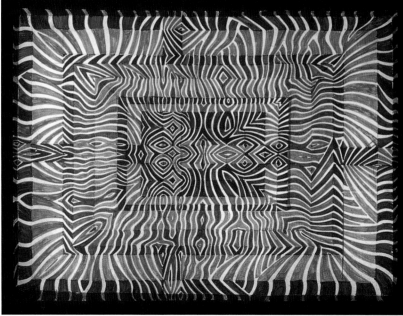

Untitled / Sans titre (1969) Encre sur papier/Ink on paper.

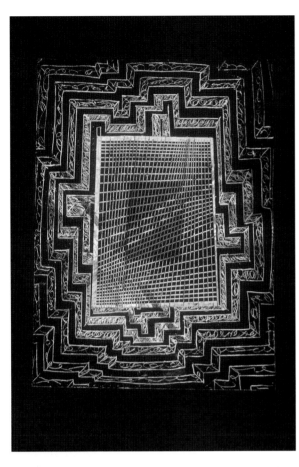

Left/à gauche : Untitled/Sans titre 1969, an exploration of superimposition/ une exploration des superpositions

Right/à droite : Sunrise over Manhattann, 1969,Collage

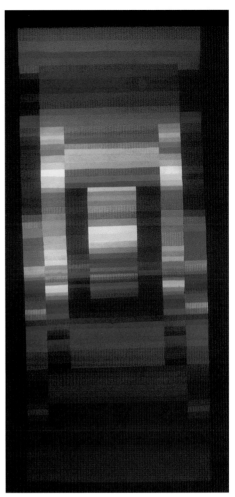

Left/à gauche : David, lecturer 1971. With a David puppet/Avec une marionnette de David. Above/ci-dessous : Envelope 1974, Work with wood grain/Travail avec le grain du bois.

A Child's Dream, 1990, Sequence.

A Child's Dream, 1990, Sequence.

Robot Two, 1978.

A Child's Dream, 1990.

Robot, 1977, First film on Robots/
Premier film sur les robots.

Dryads, 1988, film and wood grain/Film et grain du bois.

Above/ci-dessus : Dryads, 1988, Sequence.

Below/ci-dessous : Dryads, 1988

Above/ci-dessus :
Robot Rerun, 1996, On
style/Un style

Left/ci-contre :
Robot Rerun,
1996,
Another style/
Un autre style.

Oedipus at Colonus, 1978,
An Animated hologram/Un hologramme animé

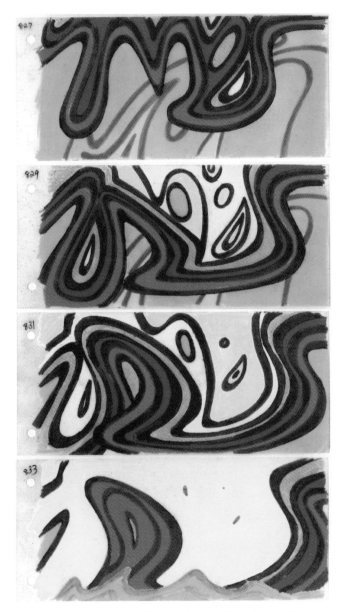

Interstitial Wavescapes, 1995, A filled surface/Une surface remplie.

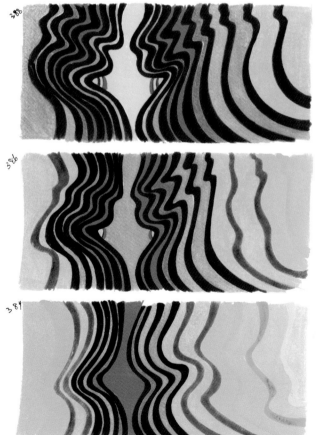

Interstitial Wavescapes, 1995

Selfportrait/Autoportrait, From a photography/À partir d'une photographie.

Right/à droite : Asifa Variations, 1997.

Animated Selfportrait, 1989

Dance of Nature, 1991

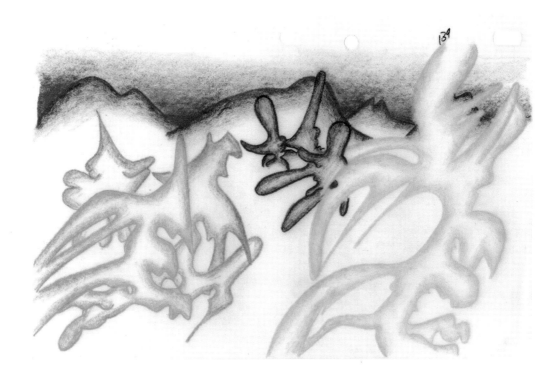

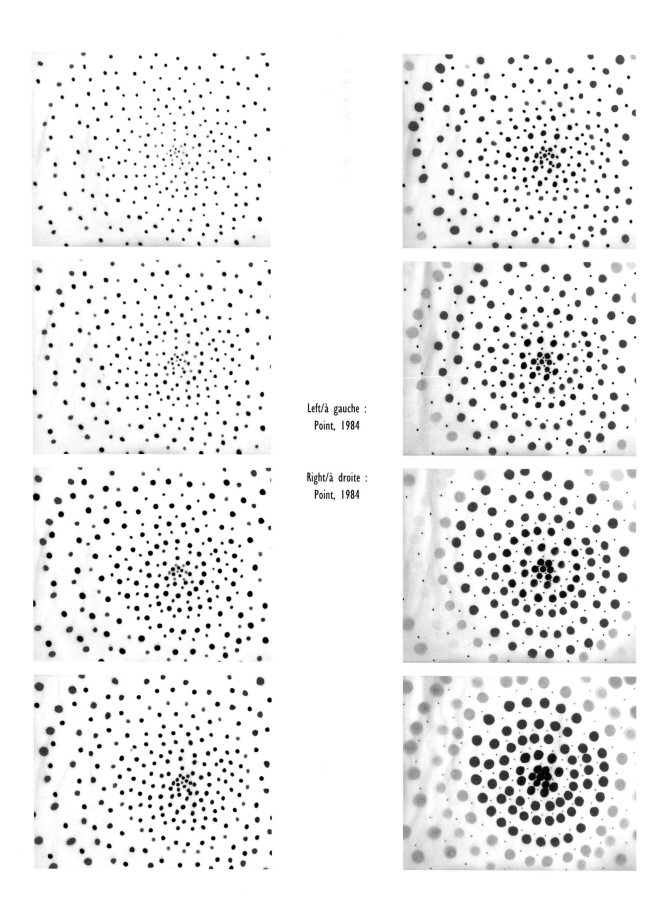

Left/à gauche :
Point, 1984

Right/à droite :
Point, 1984

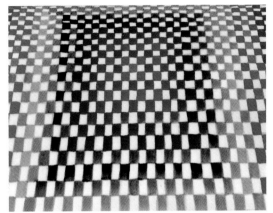

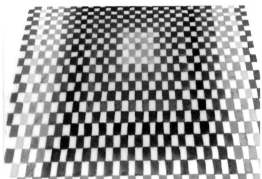

Pixel, 1987.

ne avec des plaques que j'ai coupé moi-même. Je pense que l'une des plus grandes choses que John Cage a faite a été de nous montrer que nos instruments limités pourraient néanmoins s'ouvrir à tout.

— Merci. Quoi que ce travail devienne, un livre ou non, cette période d'échange sera de toute manière une expérience personnelle, une opportunité de rencontrer une autre personnalité et de parler d'animation. L'expérience est plus importante que le résultat final. C'est le point le plus important. Maintenant, un lien a été créé. Si plus de relations telles que la nôtre pouvait se faire tout autour du monde, nous aurions de meilleurs espoirs pour le futur.

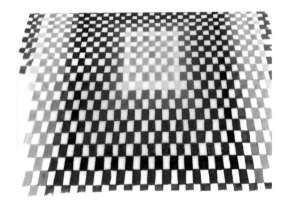

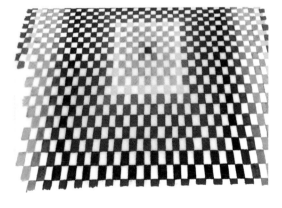

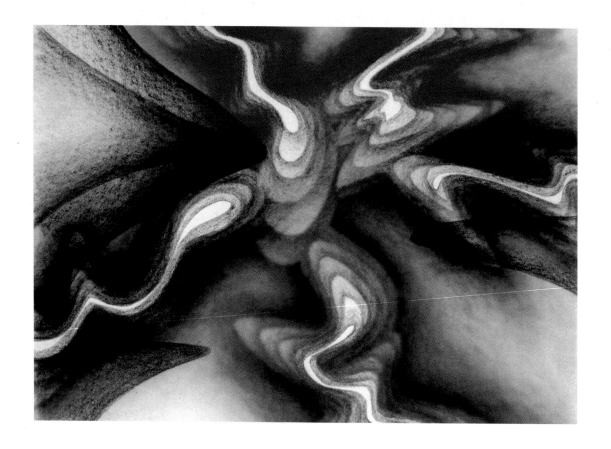

Radiant Flux, 1999

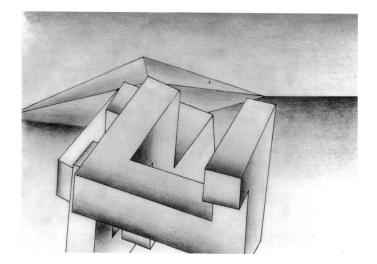

Precious Metal, 1980

FILMOGRAPHIE/FILMOGRAPHY

Dissipative Fantasies, 1986.

METAMORPHOSIS, 1975, 3'
Des séries de transformations de l'abstraction vers des éléments figuratifs de la nature retournant de nouveau à l'abstration.
A series of transformations from abstraction to figurative elements of nature to abstraction again.

ALBUM LEAF, 1976, 2'
Une synchronisation d'images abstraites, au pastel, sur une pièce au piano de Scriabine qui, sept ans plus tôt, avait exploré une telle synesthésie dans ses derniers poèmes symphoniques.
A synchronization of abstract pastel images with a piano piece by Scriabin, who seventy years earlier had explored such synesthesia in his late symphonic poems.

ROBOT, 1977, 3'
Le retour d'une figure cubique chez elle, en multi-perspectives contradictoires, dans une mise en couleur basée sur un spectre à 12 tons cyclique.
The return home of a cubic figure, in contradictory multi-perspective, with coloring based a cyclical twelve-tone spectrum.

ROBOT TWO, 1978, 2' 30"
Des formes cubiques émergent et se fondent au travers du brouillard matinal.
Cubic forms emerge and dissolve through morning mists.

VERMONT ETUDE, 1977, 3'
Des dessins en couches tracés sur le papier, inspirés par les effets du brouillard des montagnes et par les empreintes de animaux disparaissant doucement dans la neige tombante.

Layered tracing paper drawings, inspired by the effect of the mountain mist and by animals tracks softly disappearing in the falling snow.

OEDIPUS AT COLONUS, 1978, 45"
(Hologramme animé/Animated hologram)

VERMONT ETUDE N° 2, 1979, 4'
Inspiré par la vie sauvage du Vermont, les montagnes, le lever et le coucher du soleil, et le vol des abeilles.
Inspired by the wildlife of Vermont, the mountains, the rising and setting of the sun, and the flight of bees.

PRECIOUS METAL' 1980, 4'
Une élaboration visuelle et musicale sur le canon rétrograde dans laquelle le thème des faisceaux entrecroisés est joué contre lui-même, à l'envers.
A visual and musical elaboration on the Crab Canon in which the theme of intersecting beams is played against itself going backwards.

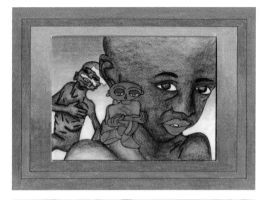

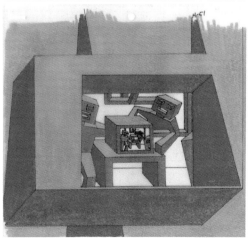

Center/au centre : Vermont Etude 1977.

Above/ci-dessus : Robot Rerun, 1996.

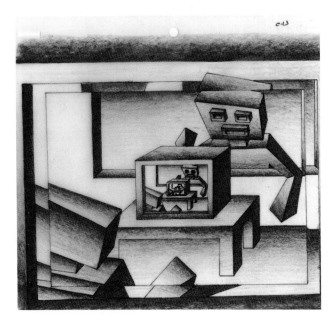

Robot Rerun, 1996, Use of different styles within the academy leader/Utilisation de différents styles au sein de l'amorce.

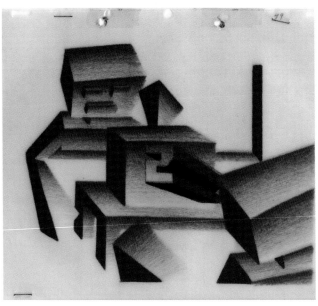

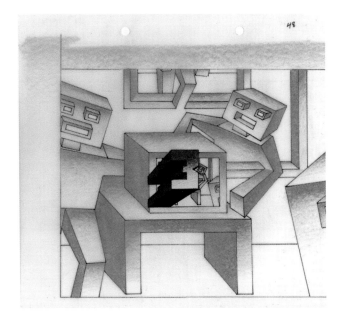

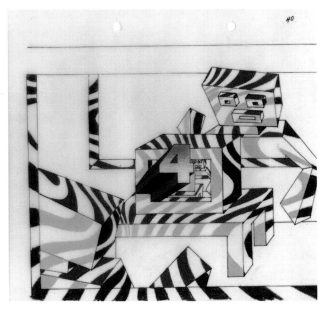

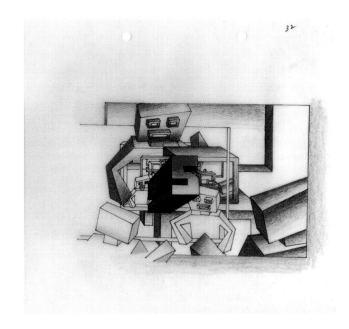

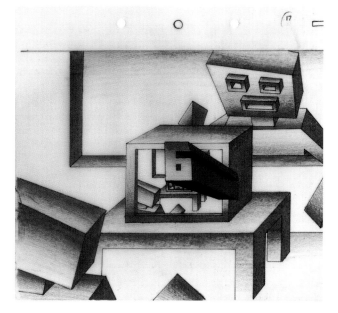

Robot Rerun, 1996.

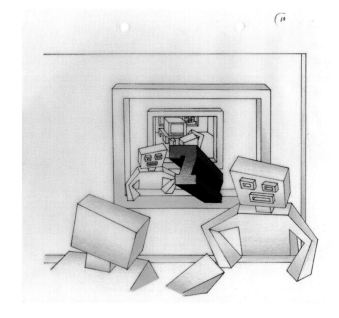

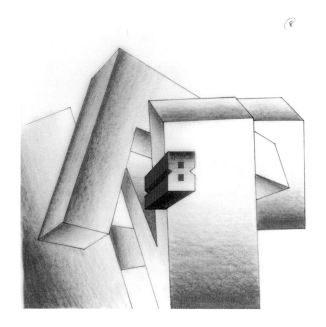

David in Montmartre/David
à Montmartre (2002)

David Ehrlich
Portrait

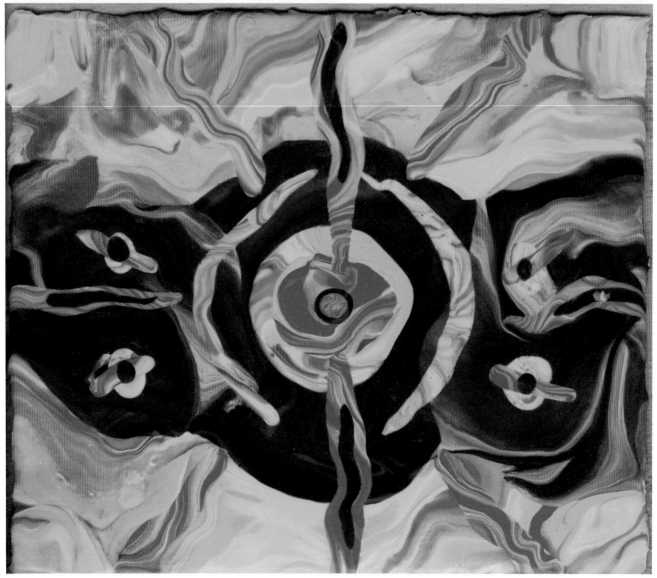

Color Run, 2001.

FANTASIES : ANIMATION OF VERMONT SCHOOLCHILDREN, 1981, 10'
Un recueil de vignettes animées par les jeunes étudiants de David Ehrlich, avec des séquences d'introduction par Ehrlich.
A collection of vignettes animated by Ehrlich's young students, with connecting segments by Ehrlich.

DISSIPATIVE DIALOGUES, 1982, 3'
Les lignes noires d'une calligraphie révèlent des séries de rencontres évanescentes, entre un homme et une femme, qui s'achèvent sur un baiser.
Black calligraphic lines reveal a series of evanescent encounters between a man and a woman, ending finally in a kiss.

PRECIOUS METAL VARIATIONS, 1983, 4'
Une exploration de la surface et des limites, de la couleur et des contours, afin de créer un dialogue visuel entre l'intérieur et l'extérieur.
An exploration of surface and edge, color and outline, functions to create a visual dialogue between inside and outside.

RANKO'S FANTASY, 1983, 45"
(Hologramme animé/Animated hologram)

ALBERT BRIDGE PRESENTS OLYMPICS, 1984, 5'
Production

PHALLACY, 1984, 45"
(Hologramme animé/Animated hologram)

TRANSFORMAZIONE, 1984, 4'
Production

POINT, 1984, 3'
Un monde pointilliste enlace et intègre le mouvement des abeilles, des étoiles et des atomes. Le continuum de Kandinsky du point à la ligne puis de la ligne au plan.
A pointilist world embraces and integrates the movement of bees, stars and atoms.
Kandinsky's continuum of point to line to plane.

PERPETUAL REVIVAL : 1985, 7'
Co-Director with A. Petringenaru.

KUNIN INAUGURATION PSA, 1985, 30"

DISSIPATIVE FANTASIES, 1986, 4' 35"
Un individu trouve que le monde qui s'insinue dans sa vie personnelle ne peut être évité, et il se tourne vers la prochaine génération.
An individual finds that the world that intrudes upon his personal life is inevitable, and he turns to the next generation.

PIXEL, 1987, 3'
Dessiné et peint à la main sur un quadrillage de pixels, ce film est une évocation méditative sur les vitraux médiévaux.
Hand-drawn and hand-colored on a pixel grid, the film is a meditative evocation of medieval stained-glass windows.

OEDIPUS AT COLONUS, N° 2, 1987, 45"
(Hologramme animé/Animated hologram)

ACADEMY LEADER VARIATIONS, 1987, 6' 30". VARIATIONS SUR LES AMORCES
Prod : David Ehrlich, Réal./Dir. : USA: Jane Aaron, Skip Battaglia, David Ehrlich, Paul Glabicki, George Griffin, Al Jarnow, Poland : Piotr Dumala, Krzysztof Kiwerski, Jerszy Kucia, Stanislaw Lenartowicz, P.R. China: A Da, Chang Guang Xi, He Yu Men, Hu Jing Qing, Lin Wen Xiao, Yan Ding Xian, Switzerland: Claude Luyet, Georges Schwizgebel, Daniel Suter, Martial Wannaz

ANIMATION '87, 1987, 7' 30"
Production.

DRYADS, 1988, 3'
Transformations structurales de l'esprit contemporain du bois.
Structural transformations of contemporary wood sprites.

ANIMATED SELF-PORTRAITS, 1989, 8'
Autoportraits animés

Prod : David Ehrlich, Réal./Dir. : USA: Sally
Cruikshank, David Ehrlich, Candy Kugel, Bill
Plympton, Maureen Selwood, Estonia, USSR : Mati
Kutt, Priit Parn, Riho Unt, Hardi Volmer, Yugoslavia :
Borivoj Dovnikovic, Nikola Majdak, Josko Marusic,
Dusan Vukotic, Czechoslovakia : Jiri Barta, Pavel
Koutsky, Jan, Svankmajer, Japan : Kihachiro
Kawamoto, Renzo Kinoshita, Osamu Tezuka

A CHILD'S DREAM, 1990, 5'
Scènes de la nature animées d'après des dessins
d'enfants et rétro-éclairées au travers de six
couches qui offrent une image proche des rêve
d'un passé oublié.
*Animated scenes of nature designed by chil-
dren and backlit through six layers propose a
dream-like image of a forgotten past.*

DANCE OF NATURE, 1991, 4'
Coréalisé par Ehrlich et Karin Sletten, le film
calque les éléments de la nature communs au
Vermont de Ehrlich et à la Norvège natale de
Sletten.
*Co-directed by Ehrlich and Karin Sletten, the
film traces elements of nature common to
Ehrlich's Vermont and Sletten's native
Norway.*

GENGHIZ KHAN : 1993, 8'

Prod. : D. Ehrlich. Réal./Dir. : Miagmar Sodnompilin.

ETUDE : 1994, 4'
Une animation picturale de cire en hommage à
l'expressionnisme abstrait.
*An animated clay-painting in homage to
Abstract Expressionism.*

INTERSTITIAL WAVESCAPES, 1995, 3' 10"
Les vagues sont les effets en couches de l'évo-
lution de la matière et de l'espace, la surface
mouvante de la mer, et les formations prolon-
gées de la terre et des rochers.
*Waves are the layered effects of the evolution
of matter and space, the fluctuating surface of*

*the sea, and the ever-extending formations of
earth and rock.*

ROBOT RERUN, 1996, 5'
Ayant l'air de bouger en avant dans le temps et
dans l'espace, nous existons en cycles perpé-
tuels, créant et étant créés à la fois par nos
environnements télévisuels qui se révèlent à la
fin n'être que des reflets de nos rêves.
*Seeming to move forward in time and space,
we exist in perpetual cycles, both creating and
being created by our televised environments,
which in the end are only reflections of our
dreams.*

ASIFA VARIATIONS, 1997, 3' 40"
Une ode calligraphique au logo de l'Asifa et à
plusieurs personnalités de l'ASsociation
Internationale du Film d'Animation.
*A calligraphic ode to the Asifa logo and
various personalities in the International
Animation Association.*

RADIANT FLUX, 1999, 3' 35"
Il n'y a pas de masse, mais seulement des
vagues d'énergie s'écoulant continuellement
vers l'extérieur, vers notre futur, en laissant
des traces de couleur luminescente.
*There is no mass, but only waves of energy
flowing continuously outwards towards our
future leaving traces of luminescent color.*

COLOR RUN : 2001, 6' 50"
Une animation de cire sur le point de devenir
une peinture.
*Clay animation in process of becoming a pain-
ting.*

TAKING COLOR FOR A WALK, 2002, 4'50"
Un hommage à Paul Klee. La couleur est prise
comme une promenade au travers de ses
mélanges variés et de ses transformations.
*An homage to Paul Klee. Color is taken for a
walk through its various mixes and transfor-
mations.*

CONTRIBUTIONS

David Ehrlich est en relation avec le monde.
Il était nécessaire de donner la possibilité
à d'autres animateurs de parler de lui
et complèter ainsi ce livre.

David Ehrlich is in relation with the world.
It was necessary to give to other animators
the possibiliy to talk about him, and so make
this book completed.

Dessin de/Design by Nikolaï Todorov

Fréquentant peu les festivals, j'ai rencontré David Ehrlich en de rares occasions, mais nous sommes toujours en amicale correspondance et la sympathie s'étend à nos épouses respectives, Marcela et Guylaine. J'avoue ne connaître qu'une partie restreinte de son œuvre. Ses évolutions dans un monde idéal, fait de rêves mouvants, colorés, entraînent ses élèves et moi aussi ! C'est de l'art pour l'art, très proche de la musique, touchant aux sentiments en toute liberté, en douceur.

Je me trouve aux antipodes, révolté par trop de comportements humains qui me chagrinent. Radio Canada m'ayant laissé la liberté des thèmes, ma priorité fut d'illustrer des situations proches de la réalité, de proposer des comportements où l'humanité agirait en symbiose avec cœur et intelligence. L'impossible rêve ? oui…

L'invitation de venir présenter mon travail aux élèves de David fut une grande surprise, de ce fait. Mais les propos amicaux et élogieux entendus de sa part au Vermont démontraient que nos buts se rejoignaient. Nous avons en commun le désir de stimuler une appréciation de la beauté et du potentiel de bonheur qui existe sur notre fabuleuse planète.

Pour cela je me sens très proche de David, qui simplement, par sa vie, son enseignement, oriente vers un idéal vers lesquels nous devrions toujours tendre comme artistes responsables, ayant une influence sur les publics, et sur le sort du monde… au bout du compte.

Si le milieu des créateurs de films d'animation est depuis si longtemps une grande confrérie stimulante, c'est que David Ehrlich, comme vice-président d'Asifa-USA, a contribué à développer cette harmonie internationale permettant à l'art et à la pensée de franchir les frontières les plus tenaces, et de se révéler glorieusement sur les écrans.

Bravo et merci David !

FRÉDÉRIC BACK (QUÉBEC, RÉALISATEUR, OSCARS DU MEILLEUR FILM D'ANIMATION).

J'ai fait la connaissance de David Ehrlich il y a 18 ans au Canada, au festival de Toronto. Bien des années ont passé mais il reste toujours le même, un grand enfant. De toute la communauté mondiale de l'animation, il est le seul qui puisse être réellement étonné et vraiment heureux du succès d'un autre.

Je garde un souvenir précieux de Shanghai. Nous étions à un festival en 1988. À ce moment, j'étais malade. Le fait que je ne sache pas vers qui me tourner ajoutait à l'inconfort. Mais l'aide vint de David.

Seldom frequenting festivals, I met David Ehrlich on rare occasions, but we are still in friendly correspondence and the warmth has spread to our respective wives, Marcela and Guylaine. I admit to knowing only a small part of his work. His evolution in an ideal world, made with moving and colored dreams, transport his students as well as me. It's art for art's sake, very close to music, softly touching feeling with complete freedom.

I'm the opposite, outraged by too much human behaviour that make me sad. As Radio Canada gave me freedom with the themes, my priority was to illustrate situations close to reality, to propose behaviour in which humanity would act in symbiosis with heart and wisdom. An impossible dream? yes…

So the invitation to come and present my work to David's students was a great surprise. But the friendly and respectful praise he had in Vermont for me and my work demonstrated that our aims were synchronized. We have the common desire to stimulate an appreciation of beauty and the potential for happiness that exists on our fabulous planet.

Through this, I feel close to David, who simply, through his life, his teaching aims for an ideal towards which, we should always lean, as responsible artists, having an influence on the audience, and the fate of the world...finally.

If the animated film creators' environment has been for so long a great stimulating brotherhood, it's because David Ehrlich, as a Vice-President of Asifa, contributed to developing this international harmony that allows art and mind to jump past tenacious frontiers, and to reveal themselves gloriously on the screen.

Bravo and Thanks David!

FRÉDÉRIC BACK (QUÉBEC, DIRECTOR, ACADEMY AWARDS WINNER).

I became acquainted with David Ehrlich 18 years ago in Canada, at a festival in Toronto. Many years went by, but he remained always the same, a grown up child. From all the world-wide animation community, only he can be so amazed and be truly happy for someone else's success.

I treasure my memories of Shanghai. We met there at a festival in 1988. At that time I was ill. Contributing to the discomfort was the fact that I did not know where to turn for help. But the help came from David.

He went with me to the hospital, patiently explained everything to the personnel there, obtained for me the necessary medicines and paid for them.

Il m'accompagna à l'hôpital, expliqua tout patiemment au personnel, et obtint pour moi les médicaments nécessaires et les paya pour moi.

Il est noble et beau. Il est noble dans ses pensées et beau dans ses actions. Sa grandeur d'âme n'est pas limitée aux États Unis. Il s'occupe en permanence d'activités internationales dans différents pays, avec des enfants de différentes couleurs.

Dans le mot 'animation', il y a un mot – *anima* qui veut dire *âme*.

David Ehrlich par son âme, fait de son métier une vocation.

GARRI BARDIN (RUSSIE, RÉALISATEUR).

David Ehrlich est un homme généreux ; mais il ne l'est pas avec lui-même. On le connaîtrait comme un maître de l'animation abstraite s'il avait été assez égoïste pour ne pas se dédier à éparpiller son temps et son talent pour et parmi les autres : l'Asifa, ses élèves, les Workshops, la promotion de projets internationaux pour l'animation d'auteur - et j'en oublie. Sans aucun doute il est pourtant un auteur de niveau respectable - mais son projet d'animation holographique, qu'il avait commencé au début des années quatre-vingt (c'est-à-dire avant n'importe qui au monde), qu'est il devenu ? Combien de films "personnels" a-t-il tourné ? Trop peu, certainement. Les mauvaises langues ne se sont pas tues. Elles ont dit qu'il a abandonné et/ou laissé de côté son travail d'artiste parce qu'il s'est aperçu de la faiblesse de son état. Qu'il a eu peur du jugement. Les mauvaises langues n'ont que du mauvais esprit.

Regardez les films qu'il a tournés et vous y verrez le talent. Il est là. Picasso était un égoïste. Il ne pensa jamais qu'à son art et à sa carrière. Il devint un dieu. Cependant, si vous regardez les dessins de sa jeunesse, vous y voyez le talent, mais vous n'y voyez pas Picasso. Comme le dit un célèbre proverbe du cinéma, "le talent est 2 % d'inspiration, 98 % de transpiration" et je parie que Picasso a jeté à la poubelle des milliers de croquis.

Mais David Ehrlich est un jeune, jeune, jeune homme. Il n'a que 61 ans ! Il m'est donc facile de le comparer à un autre cinéaste d'animation américain qui a atteint le sommet de son art dans la seconde moitié de sa jeunesse : Jules Engel. Né en 1918 (ou avant ? il garde un secret d'acier sur sa date de sa naissance), ce cinéaste qui avait été le chorégraphe de la danse des champignons de Fantasia n'avait tourné que quatre ou cinq films abstraits en 1986, quand j'eus la chance de lui rendre visite. Il les sortit de son

He is noble and beautiful. He is noble in his thoughts and beautiful in his actions. The broadness of his soul is not limited to America. He constantly occupies himself with international activity in different countries with children of different skin colors.

In the word "animation" there is a word - "anima" which means a soul.

David Ehrlich with his soul is doing his work as his calling.

GARRI BARDIN (RUSSIA, DIRECTOR).

David Ehrlich is a generous man; but not with himself. We would know him as a master of abstract animation if he were egoistic enough not to dedicate himself to scattering his time and his talent for and with others : Asifa, his students, the workshops, international animated projects - and I forget the rest. Without any doubt, he is nevertheless an author with a respectable level - but his holographic animation project he began in the early eighties (iwhich means, before anybody else in the world), what did it become? How many personal films did he direct? Too few, obviously. Malicious gossips are not still silent. They said he gave up and/or put his artistic work aside because he realised that his talent was weak. That he was afraid of judgement. Malicious gossips only have malicious minds.

Look at the films he has shot and you will see the talent. It's there. Picasso was an egoist. He only thought about his art and carreer. He became a god. However, if you see the drawings from his youth, you see talent in it, but you don't see Picasso. As cinema's famous proverb says, "talent is 2% of inspiration, 98% perspiration" and I guess Picasso threw thousands of sketches into the bin.

But David Ehrlich is a young, young, young man. He's only 60 years old! So it's easy for me to compare him to another American animator who reached the summit of his art in the second half of his career : Jules Engel. Born in 1918 (or before? He keeps a strong secret about his date of birth), this cineaste who choreographed the mushroom dance's in "Fantasia" had shot only four or five abstract films by 1986, when I had the luck to visit him. He took them out of his drawer and showed them to me. (Confidentially animators are shy, you know). Jules Engel has only done abstract films

tiroir et me les montra "confidentiellement" (les animateurs sont timides, vous le savez). Jules Engel n'a fait que des films abstraits depuis, et ils sont très bons. Il est un pilier du cinéma abstrait contemporain. Voilà. Je crois que nous avons besoin d'artistes plus que jamais, et que David Ehrlich a donc un contrat moral avec nous pour les 61 prochaines années de sa vie.

GIANNALBERTO BENDAZZI (ITALIE, HISTORIEN DU FILM D'ANIMATION)

Mon association avec David Ehrlich a été plus qu'une amitié professionnelle, et pas une amitié sociale. En tant que président de l'Asifa-San Francisco nous avons travaillé ensemble à diverses occasions pour développer l'intérêt du public vers l'animation en tant que beaux-arts. Ce qui m'a surpris à son sujet, c'est sa dévotion à cette cause, année après année. Maintenant qu'il est à la retraite après 25 ou 30 ans au service de l'Asifa, je vois son nom associé comme conseiller pour le nouveau festival d'animation dans les Virgin Islands.

David a été un ami dans notre branche pendant de nombreuses années. Il s'est arrangé pour faire venir en visite à San Francisco des animateurs de l'étranger, a fait venir des programmes d'animation et a écrit beaucoup sur l'animation du monde entier Le Pacific Film Archive et nous-mêmes avons montré son beau travail personnel à de multiples occasions et lui avons fait des hommages en personne.

David a été un remarquable ami pour l'animation pendant des années. Son dévouement et son haut sens de la diplomatie ont fait une grande différence quand peu de gens aux États-Unis s'intéressaient aux travaux d'animateurs de l'étranger. Un jour, les historiens jetteront un regard en arrière et diront que l'animation faite par les artistes indépendants était l'une des plus grandes formes artistiques du XXᵉ SIÈCLE. David Ehrlich a joué un rôle important dans la seconde moitié de ce siècle, en essayant d'amener ensemble la communauté internationale à célébrer les prodiges de cette grande forme d'art.

Je ne sais pas si c'est ce genre d'aperçu que vous espériez concernant le passé de David, mais c'est comme ça que je me rappelle nos anciennes relations et j'espère que notre amitié professionnelle continuera pour de longues années.

KARL F. COHEN (USA, PRÉSIDENT DE ASIFA-SAN FRANCISCO, ENSEIGNANT EN HISTOIRE DE L'ANIMATION)

since this time, and very good ones. He is one of the contemporary abstract animators par excellence. Actually I think that we need artists more than ever, and so David Ehrlich has a moral contract with us for the next 60 years of his life.

GIANNALBERTO BENDAZZI (ITALY, ANIMATED FILM HISTORIAN)

My association with David Ehrlich has been more of a professional friendship, not a social one. As president of Asifa-San Francisco we have worked together on several occasions to further the public's interest in animation as a fine art. What amazes me about him is his devotion to the cause year after year. Now that he is retired from about 25 or 30 years service to Asifa I see his name associated as an adviser to a new animation festival in the Virgin Islands.

David has been a friend to our chapter for many years. He has arranged for visiting guest animators from abroad to come to San Francisco, has arranged for programs of animation to come here and has written a great deal about animation from around the world. We and the Pacific Film Archive have show his fine personal work on several occasions and have honored him with in-person tributes.

David has been a remarkable friend to animation for many years. His dedication and levelheaded diplomacy made a great difference when few people in the US cared about the work of animators from abroad. Someday historians will look back and say animation by independent artists was one of the greatest art forms of the 20th century. David Ehrlich played an important role in the second half of that century, trying to bring the international community together to celebrate the wonders of this great art form.

I don't know if this is the type of insight into David's past you were

expecting, but that is how I remember our past relationships and I hope our professional friendship will continue for many years to come.

KARL F. COHEN (US, PRESIDENT OF ASIFA-SAN FRANCISCO, PROFESSOR OF ANIMATION HISTORY)

Il est un animateur créatif et indépendant dans l'animation. Ses films d'animation présentent toujours leur style propre et spécial et émeuvent beaucoup les gens.

L'éducation des enfants à l'animation est aussi l'une des choses les plus importantes pour David.

Comme amis chinois de David, nous avons toujours été soignés par lui. Il est concerné personnellement par l'animation chinoise, il aide l'Asifa-Chine, et encourage beaucoup les animateurs chinois.

YAN DING XIAN & LIN WEN XIAO (CHINE, RÉALISATEURS, STUDIO D'ANIMATION DE SHANGHAI)

Quand je pense à mon ami David, une suite de mots me vient immédiatement à l'esprit : honnêteté, compassion, dévouement, désintéressement, nature, tôt le matin, ail et huile de citrouille. Tous ces gens qui ont eu le privilège de connaître David comprendront ce que je veux dire avec les quatre premières vertus. Beaucoup de gens savent également que David vit en parfaite harmonie avec la nature et ses créatures – gens, animaux et plantes.

Mais, pourquoi tôt le matin ? En travaillant pour le secrétariat général de l'Asifa, j'ai collaboré étroitement avec David depuis 1994. Il était toujours le plus actif et le plus responsable membre du conseil de l'Asifa, mais cela m'a pris du temps pour réaliser qu'il envoyait souvent ses fax et plus tard ses mèls à quatre ou cinq heures du matin ! C'est tout particulièrement le cas lorsque d'importants problèmes devaient être résolus.

J'ai laissé le plus intrigant pour la fin - ail et huile de citrouille ! C'est David qui a découvert cette nourriture et cette médecine magique et l'a présente à Bordo et à moi. En voici la recette : ail coupé en petites tranches, mettez-le dans de l'huile de citrouille et mangez avec du pain complet. Et n'oubliez pas de remercier David pour ce plaisir.

VESNA DOVNIKOVIC (CROATIE, ASSISTANTE AU SECRÉTARIAT GÉNÉRAL DE L'ASIFA, COORDINATRICE DU FESTIVAL DE ZAGREB)

Si David Ehrlich n'était pas né, il aurait fallu l'inventer - comme on dit dans mon pays. Il n'y a pas tant de personnes dans le monde qui semblent aussi irremplaçables que l'est David dans la communauté internationale de l'animation. Son dévouement dans les motivations de l'Asifa, résolvant les problèmes sans compter, sa sincérité et sa modestie, son sentiment de justice et, ce qui est le plus important, sa dévotion à l'art de l'animation – sont les caractéristiques d'un homme qu'il est bon d'avoir comme ami.

He is a creative and independent animator in animation. His animation films always present their own special style and move people so much.

Children's animation education also is one of the most important things for David.

As David's Chinese friends, we have always been taken care of by him. He concerns himself with Chinese animation, helps Asifa-China, and supports the Chinese animators a lot.

YAN DING XIAN & LIN WEN XIAO (CHINA, DIRECTORS, SHANGHAI ANIMATION STUDIO)

When I think of my friend David, following words are immediately coming into my mind: honesty, compassion, dedication, unselfishness, nature, early morning, garlic and pumpkin oil. All those people who had the priviledge to know David will understand what I meant with the first four virtues. Many people also know that David lives in the perfect harmony with the nature and its creatures – people, animals and plants.

But why early morning? Working for the Asifa General Secretariat , I closely cooperated with David since 1994. He was always the most active and most responsible member of the Asifa Board, but it took some time till I realized that very often he sent his faxes and later e-mails at four or five o'clock in the morning! It was especially the case when some important problems had to be solved.

I left the most intriguing thing for the end – garlic and pumpkin oil ! It was David who discovered this magic food and medicine and introduced it to me and Bordo. Here is the recipe: slice garlic in little pieces, put it into the pumpkin oil and eat with whole wheat bread. And don't forget to thank David for this pleasure.

VESNA DOVNIKOVIC (CROATIA, ASSISTANT TO THE SECRETARY GENERAL OF ASIFA, COORDINATOR OF THE ZAGREB FESTIVAL)

If David Ehrlich hadn't been born, he should have been invented - as people in my country used to say. There are not many people in the world who seem to be so irreplaceable as is David in the international animation community. His dedication to the goals of Asifa, tirelessness in solving problems, sincerity and modesty, feeling for justice and, what is most important, devo-

Je ne peux oublier son intérêt constant et son attention pour l'animation et les animateurs des pays pauvres, pour les artistes travaillant dans des conditions difficiles. Il ne s'est jamais économisé, ni lui, ni son énergie ni son argent pour aider ceux qui en avait besoin.

David est très en relation avec la nature. Il a quitté New York, sa ville natale, et déménagé pour le verdoyant Vermont avec sa femme Marcela, un professeur d'université. Ils vivent dans leur paradis en pleine forêt, en bonne relation avec les animaux et les plantes tout autour d'eux. En accord avec cette philosophie existentielle, il est végétarien et auteur d'un livre sur la nutrition.

David est une personne très communicative et n'a pas de problème pour rentrer en contact avec les gens, d'où qu'ils soient sur le globe. Il est chez lui à Hiroshima, Ulan Bator, Prague, Zagreb, Moscou, Los Angeles, Téhéran, Shanghai, ou à n'importe quel autre endroit sur terre où vivent les animateurs. Et il laisse derrière lui de précieuses traces.

David G. Ehrlich - un artiste, réalisateur de films, animateur, musicien, professeur d'animation, activiste, ami des gens et des animaux, l'Américain du Vermont - est le citoyen du monde.

C'est pour cela que je le respecte et l'aime.

BORDO DOVNIKOVIC (CROATIE, RÉALISATEUR, ANCIEN SECRÉTAIRE GÉNÉRAL DE L'ASIFA)

David et moi étions ensemble à cet infâme sauna qu'était le balcon du vieux théâtre d'Annecy (qui n'est plus là) pendant un de ces festivals à la fin des années 70.

C'était le balcon (du Casino, nda) duquel vous aviez à vous mettre debout et faire votre révérence après la projection de vos films. J'étais le premier, j'ai oublié lequel de mes films était montré, mais ça fonctionnait, le public semblait aimer mon style.

Le tour suivant était celui de David et il me confia

tion to the art of animation - are the characteristics of the man whom it is nice to have as a friend.

I cannot forget his constant concern and care for animation and animators in poor countries and for artists working in difficult circumstances. He never spared himself, his energy and his money to help those who needed help.

David is very connected with nature. He left New York, his native town, and moved to green Vermont together with his wife Marcela, a university professor. They live in their paradise in the forest, in friendship with animals and plants around them. Consistent with this life philosophy, he is a vegetarian and author of a nutrition book.

David is a very communicative person and has no problems contacting people, regardless of their place on the globe. He is at home in Hiroshima, Ulan Bator, Prague, Zagreb, Moscow, Los Angeles, Tehran, Shanghai, or any other place on earth where animators live. And he is leaving behind him only precious traces.

David G. Ehrlich - an artist, film director, animator, musician, animation teacher, activist, friend of people and animals, the American from Vermont - is the citizen of the world.

That's why I respect him and love him.

BORDO DOVNIKOVIC (CROATIA, DIRECTOR, FORMER SECRETARY-GENERAL ASIFA)

David and I sat together in the infamous sweat-box balcony of the old Annecy theatre (now long gone) during one of its festivals in the late seventies.

It was the balcony in which you had to stand up and take your bows after the screening of your films. I was first, I

qu'il était un peu nerveux (et je me rappelle qu'il l'était vraiment) parce qu'il pensait que le public d'Annecy ne prendrait pas très gentiment l'animation expérimentale, le genre de film où il était bon.

Il avait raison et j'ai essayé de calmer le pauvre David dans sa déprime, lui assurant que, bien que tous les gens ne pouvaient être excités par l'animation expérimentale, les festivals avaient vraiment besoin de ces films pour que le monde prenne conscience de la variété de l'animation et dans le but de faire reculer les limites du genre.

Bien plus tard, naviguant dans une rivière avec un groupe de visiteur du festival de Shanghai, j'entendis quelques personnes sur le pont inférieur en train de chanter des chansons chinoises. Quand j'y suis allé avec curiosité, j'ai réalisé que cette belle voix entraînée parmi les autres était celle de David.

Il est un cinéaste courageux et un homme surdoué.

Paul Driessen (Pays-Bas/Canada, réalisateur)

C'est au milieu des années 80 que j'ai rencontré David à un atelier de rencontre de l'Asifa. À ce moment, je croyais qu'il en était le président, mais je me rappelle particulièrement de lui parce que c'était lui qui m'a poussé à aller plus loin dans mon travail avec les enfants, proposant que je devienne un membre de l'AWG, en dépit de son peu de connaissance de moi ou de ce que j'avais fait (c'est-à-dire pratiquement rien à ce moment). Mais il était tellement enthousiaste que je devins vraiment motivé. Je me rappelle très bien sa générosité, partageant son temps et sa connaissance avec des petits jeunes comme moi.

Quelques années plus tard, je fus en mesure de voyager aux États-Unis, et encore une fois, il a ouvert sa maison et m'a montré son travail. J'ai été très bien reçu dans leur maison enneigée à lui et à sa charmante femme Marcela, et j'ai eu la chance d'être le témoin de la manière dont il développait ses ateliers et conduisait les enfants, les encourageant à réaliser leurs propres idées, illustrant leurs rêves dans des films très intéressants.

Plus tard, j'ai eu la chance de travailler en plus étroite collaboration avec David au conseil des réalisateurs de l'Asifa. David était réellement l'un des membres les plus actifs et les plus intelligents du conseil, toujours présent, trouvant toujours le temps de répondre, et à chaque réponse, nous découvrions un cœur grand comme ça ainsi qu'une idée réfléchie. La seule chose que je ne

forgot which of my films was shown, but it went well, the audience seemed to like my style.

Next was David's turn and he confessed that he was quite nervous (and I remember he really was) because he thought that the Annecy audience wouldn't take too kindly to experimental animation, the kind of films he was good at.

He was right and I tried to calm poor David down when it was over, assuring him that, although not everybody might be excited about experimental animation, festivals really need these films to make the world aware of the wide variety of animation and in order to push the borders of the genre.

Much later in time, sailing down the river with a group of visitors of the Shanghai festival I heard some people on the lower deck singing Chinese songs. When I curiously came near, I realized that the beautiful, trained voice of one of them belonged to David.

He is a courageous filmmaker and a gifted man.

Paul Driessen (Netherland/Canada, director)

Back in middle 80's I met David at an Asifa Workshop Group meeting. I believe he was its president at the time, but I remember him especially because it was he who pushed me to go further into my work with children, proposing that I become a member of the AWG, despite his hardly knowing me or what I had made so far, (which was pretty much nothing at that time). But he was so enthusiastic that I became really motivated. I do remember all his generosity sharing his time and knowledge with a young guy like me.

A few years later I was able to travel through the States, and once again he shared his house and his work with me. I was very well-received in his snowy home tand by his charming wife Marcela, and I had the chance to witness the way he developed his workshops and the way he handled children, encouraging them to direct their own ideas, and realizing their dreams in very interesting films.

Later on I had the chance to work more closely with David on the Asifa Board of Directors. David was indeed one of the

puisse lui pardonner, c'est d'avoir fait campagne pour me faire élire président de l'Asifa.

Merci David, pour ta gentillesse et ta sagesse.

ABI FEIJÓ (PORTUGAL, RÉALISATEUR, ANCIEN PRÉSIDENT DE L'ASIFA). * AWG: Asifa Workshop Group

S'il n'y avait pas eu David Ehrlich, je ne ferais sûrement pas ce que je fais aujourd'hui, écrire à propos de l'animation et l'enseigner. Au milieu des années 80, quand j'ai contacté différents animateurs ayant à voir avec les recherches pour mon mémoire, David était très enthousiaste concernant mon travail. Imaginez comment j'étais, une nouvelle arrivante, une jeune, seulement étudiante diplômée, quand David, un professionnel établi, m'a envoyé une longue réponse bien pensée à mon questionnaire, me faisant ainsi savoir qu'il prenait mon intérêt au sérieux. Il m'a accordé une interview, qui était également longue, au téléphone, très détaillée et informative. Dans une large mesure, mon mémoire a été construit autour de ses réponses, ce qui m'a donné un bon aperçu de l'état du domaine et sa probable évolution future.

Quand je l'ai rencontré en personne, j'ai réalisé que ce n'était pas particulièrement l'éclat de mon projet qui l'avait rendu aussi enthousiaste et encourageant, ce que bien sûr j'assumais, c'était sa nature ! Au long des années, je l'ai appelé à plusieurs moments pour de l'aide et pour être rassurée et ai trouvé, avec reconnaissance, qu'il est toujours comme ça. Je suis même encore plus reconnaissante pour les fois où David a mis mon nom en avant spontanément quand une opportunité se faisait voir.

Personnellement, je ne peux pas assez le remercier de m'avoir aidé.

Je sais que je suis l'une des nombreuses personnes qui ont bénéficié de la dévotion de David à son art autant que de son aptitude à aider les autres. En tant que praticien, éducateur, et grand supporteur de tant d'entre nous, l'impact de David sur les études d'animation et le large domaine de l'animation a été grand.

MAUREEN FURNISS (USA, HISTORIENNE DE L'ANIMATION)

most active and intelligent members of the board, always present, always finding time to answer and in each answer we discovered a great heart and a very thoughtful idea. The only thing for which I can't forgive him was his campaign to make me Asifa President.

Thank you, David, for all your kindness and wisdom.

ABI FEIJÓ (PORTUGAL, RÉALISATEUR, FORMER ASIFA PRESIDENT).

If it weren't for David Ehrlich, I might not be doing what I do today, writing about and teaching animation studies. In the mid-1980s, when I contacted a variety of independent animators as part of my master's thesis research, David was very enthusiastic about my work. Imagine how I felt, a new-comer to the field, a young, lowly graduate student, when David, an established professional, sent me a lengthy, well-thought-out response to my questionnaire indicating that he took my interests seriously. He granted me a phone interview that was also lengthy, detailed and informative. In large measure, my graduate thesis was built around his responses, which gave me great insight into the state of the field and the probable course of its future.

When I met David in person, I realized that it wasn't necessarily the brilliance of my project that had caused him to be enthusiastic and supportive, which of course I had assumed-it was his nature! Over the years, I have called upon him for assistance and reassurance at various times and have found, gratefully, that he is always like that. I'm even more grateful for the times that David has put my name forward spontaneously when an opportunity has arisen.

Personally, I cannot thank him enough for helping me.

I know I am but one of many people who have benefited from David's devotion to his art as well as his drive to help others. As a practitioner, an educator, and a great supporter of so many of us, David's impact on animation studies and the broader realm of animation has been great.

MAUREEN FURNISS (US, ANIMATION HISTORIAN)

David Ehrlich: le promoteur de l'Asifa, l'être l'homme.

La première fois que j'ai vu David Ehrlich, c'était au festival international du film d'animation de Varna en 1987, en Bulgarie. Il présentait une sorte d'hologramme animé. J'étais impressionné par la magie du truc technique mais n'avais pas vraiment remarqué l'homme derrière.

L'après-midi, je l'ai vu dans les couloirs de l'hôtel. Norma Martinez, la responsable des animateurs cubains du studio d'animation de l'ICAIC (Institut du film cubain) m'a poussé à rentrer le plus possible en contact avec des gens (elle ne connaissait pas un mot d'anglais!). Nous avons abordé David sans savoir exactement de quoi nous allions parler. Après 2 minutes les deux cubains étaient pris dans le groupe d'atelier d'animation de l'Asifa! C'est un très bon promoteur de l'Asifa.

Dans les années qui ont suivi, David et moi avons échangé des fax et des cartes. En fait, et grâce à lui, j'ai fait mon premier atelier avec des enfants à Mérida, au Venezuela. C'était si bien, que je ne voulais pas arrêter, et du coup, de retour à La Havane, je me suis débrouillé pour continuer les ateliers d'animation. En 1991, j'ai vu une opportunité d'inviter David au festival du film de La Havane en tant que membre officiel du jury, mais la vraie raison, au moins pour moi, était de faire un atelier avec lui. Il n'avait pas réalisé cela. Nous nous sommes débrouillés pour trouver du temps dans les jours chargés de travail du festival et l'avons fait. Je ne sais pas ce qu'il avait pensé à ce moment-là, mais il a été vraiment surpris quand il a vu notre film présenté au festival d'Ottawa en 1992.

Depuis que nous nous sommes vus à Varna en 1987, nous sommes restés en contact très souvent et nous sommes vus tous les 2-3 ans. Ou es-tu mon ami? Tu me manques! Le grand homme distingué habillé de son costume de promoteur de l'Asifa me manque.

MARIO GARCIA-MONTES (CUBA/USA, RÉALISATEUR)

Je crois que ce qui rend David si charmant, si intéressant et si truculent, ce sont les contradictions de son caractère. C'est un reclus qui vit dans les bois et qui apparaît comme la personne la plus sociale qui soit, si vous en arrivez à le connaître de près. C'est un avant-gardiste qui aime les festivals de films normaux. C'est un cinéaste abstrait qui fait des ateliers avec des enfants en Chine. C'est un Américain qui s'est fait des amis parmi les artistes du bloc soviétique. Mais que voulez-vous espérer de la part d'un spécialiste des contradictions spatiales.

David Ehrlich: the Asifa promoter, the human being.

The first time I saw David Ehrlich was at the 1987 Varna Animation Film Festival, in Bulgaria. He was doing a presentation of a kind of animated hologram. I was impressed about the magic of the tech stuff but didn't notice too much the man behind it.

That afternoon we saw him in the hotel lobby. Norma Martinez, the Head of the Cuban Animation Studios at ICAIC (Cuban Film Institute) was pushing me to make contacts all around (she didn't know a word of English!). We stopped David with an unclear thought of what subject we were going to talk about. After the next 2 minutes the two of us Cubans, were enrolled in the Asifa Animation Workshop Group! He's a very good Asifa promoter.

In the next years David and I exchanged faxes and cards. In fact and because of him, I did my first animation workshop with kids in Merida, Venezuela. That was so great, I didn't want to stop, so back in Havana I managed to continue doing animation workshops. In 1991, I saw a chance to invite David to the Havana Film Festival as an Official Jury Member, but the main reason, at least for me, was to make an animation workshop with him. He hadn't realized it. We managed to have time in the very busy Film Festival days and made it. I don't know what he was thinking at that time but he was really surprised when he saw our film presented at the Ottawa Animation Film Festival in 1992.

Since we met in Varna in 1987 we have been very much in touch and have seen each other every 2-3 years. Where are you, my friend? I miss you! I miss the great man disguised inside the Asifa promoter costume.

MARIO GARCIA-MONTES (CUBA/US, DIRECTOR)

I think that what makes David so charming, so interesting, and so colorful are contradictions of his character. A recluse living in the woods, he appears to be the most social person, if you get to know him closer. An avant-gardist who enjoys mainstream film festivals. An abstract filmmaker who does workshops with kids in China. An American who has made friends with artists from the former Soviet Block. But what can you expect from a specialist in spatial contradictions.

He is also one of the most uncompromising artists I have ever met. He has never made an advertising film, a funny

Il est aussi l'un des artistes les plus intransigeants que j'ai jamais rencontré. Il n'a jamais fait une publicité, un cartoon rigolo pour la TV, ou un spot pour MTV. Il n'a jamais reçu d'aide de la part d'un studio majeur, comme beaucoup de ses amis en Pologne ou en république Tchèque qui n'ont pas non plus à faire ces sortes de films (quoique plus maintenant). David dit simplement que ce n'est pas dû au fait qu'il ait toujours été contre ce genre de travaux commerciaux. Le problème tient à ce que son style abstrait ne s'adapte pas bien aux exigences de l'industrie. Je rêve que nous ayons davantage d'artistes de ce genre qui ne peuvent s'adapter eux-mêmes facilement aux espérances des autres et qui peuvent, de toute façon, survivre d'une manière ou d'une autre. Comme le fait David.

MARCIN GIZYCKI (POLOGNE, HISTORIEN, RÉALISATEUR DE DOCUMENTAIRES)

L'animation de David Ehrlich

Écrire une page à propos du travail de David Ehrlich offre un plaisir suprême, non par l'opportunité de décrire en détails éclairants les images qu'il crée, les thèmes vers lesquels il revient encore et toujours (comme un peintre), les techniques qu'il emploie, ou les problèmes qu'il a abordés au sein de la communauté internationale des animateurs, mais tout d'abord parce il nous permet d'utiliser un mot favori pour décrire ce que l'on peut considérer comme la clef du travail de Ehrlich. Le mot est celui de "palimpseste".

Souvent utilisé dans les discussions concernant les beaux-arts et la littérature pour décrire un certain effet limpide, comme si des niveaux, partiellement révélés, partiellement dissimulés, avaient volé en éclat hors de notre regard, suggérant des mémoires et peut-être des structures de pensées, ce mot saute à l'esprit quand nous contemplons l'expérience de construction temporelle de l'animation.

Envisager un papier à dessin.

Ordonner le temps et les matériaux dans un espace synthétique. Ehrlich procède d'une forme d'alchimie solitaire en dessinant sur des pages successives de papiers à dessin (pouvons-nous être sûrs que c'est du papier, et non du vélin ; savons-nous s'il utilise des crayons de couleur ou des pastels ; est-ce que ces détails ont vraiment de l'importance ?) quand, mis fermement les uns sur

TV cartoon, or an MTV spot. He has never had support from a major film studio, like many of his good friends in Poland or the Czech Republic who also did not have to make these sorts of films (not any more, though). David simply says that this is not because he has always been against any kind of commercial work. The problem lies in his abstract style that does not fit well to the requirements of the industry. I wish we had more artists of this sort who cannot adjust themselves easily to someone else's expectations and who could survive somehow, anyway. Like David does.

MARCIN GIZYCKI (POLAND, HISTORIAN, DOCUMENTARIES DIRECTOR)

David Ehrlich animation

Writing a page about David Ehrlich's work affords one a supreme pleasure, not because of the opportunity to describe in glowing detail the images he creates, the themes he returns to again and again (like a painter), the techniques he employs, and the issues he has advanced within the international community of animators, but primarily because it allows one to use a favorite word to describe what one considers to be at the crux of Ehrlich's work. The word: "palimpsest."

Often used in discussions of fine arts and literature to describe a certain limpid effect, as if layers, partially revealing, partially concealing, were being pealed away from our view, suggesting memory and perhaps structures of thought, this word leaps to mind when contemplating the temporal construction experience of animating.

Consider tracing paper.

Ordering time and material in synthetic space Ehrlich performs a kind of solitary alchemy by drawing on successive pages of tracing paper (can we be sure it is paper, not vellum; do we know if he uses color pencils or pastels; do these details really matter?) which, when stacked firmly and recorded onto motion picture film, allow us to see successive moments in time, either future or past depending on the flow chosen by the animator, layered sheaves fading away into obscurity, then marching forth into our view; a dancing point in this theoretical cat and mouse struggle, continually dynamic. Technology envelopes animation.

les autres et enregistrés sur une pellicule cinématographique, ils nous permettent de voir des moments successifs dans le temps, qu'ils soient du futur ou du passé, cela dépend du courant choisi par l'animateur, niveaux de faisceaux se fondant vers l'obscurité, puis marchant en avant vers notre regard; un point dansant dans la lutte théorique du chat et de la souris, en perpétuelle dynamique. La technologie recouvre l'animation.

Comme les oiseaux en vol de Marey, les visions phasiques de Ehrlich décrivent souvent un homme cubique en giration qui fourmille à l'écran, ses bras cubiques enveloppant l'image, révélant un autre (ou, peut-être le même?) homme cubique avec des écrans cubiques montrant encore un autre homme cubique (leur mouvement révélateur, réflexif: inéluctable, émouvant). Le cauchemar de l'âge de la machine.

Étirant dans des directions opposées, comme ces linéaires, tardifs De Koonings, sont ces tendons enrubannés de formes naturelles, allant du flou au net, palpitant avec ces couleurs vives: montagnes, eau, nus, visages, arbres, abstraits dans leur essence; ils suggèrent une sorte de nécessité, rétablissant un baume dérivant des rythmes de la vie rurale.

Ondulant, glissant, se fondant.

À la fin, après que toutes les pages-images aient été empilées, désempilées, combinées, recombinées, renversées, et cyclées, chacun peut imaginer l'animateur bricolo calmement retournant à ses feuilles parcheminées et translucides de ses manuscrits illuminés, contraints à des paquets serrés, et les archivant sur une épaisse étagère. Les contradictions sont au repos.

GEORGE GRIFFIN (USA, RÉALISATEUR)

Dans le monde riche et coloré de l'animation internationale, David, à sa manière personnelle, est toujours en quête de la vérité de l'animation.

Parce qu'il connaît bien l'art de l'animation et qu'il aime beaucoup la culture chinoise, David est toujours l'ambassadeur envoyé en Chine par la communauté du monde entier de l'animation.

CHANG GUANG XI (CHINE, RÉALISATEUR, STUDIO D'ANIMATION DE SHANGHAI)

Like Marey's birds and men in flight Ehrlich's phasic visions often depict a gyrating box-man who swarms the screen, his box-arms wrapping the frame, revealing another (or, is it the same?) box-man with box-monitor showing yet another box-man (their revelatory, reflexive movement: ineluctable, affectless). Machine-age nightmare.

Pulling in an opposite direction, like those linear, late deKoonings, are Ehrlich's ribbony sinews of natural form, shifting in and out of focus, pulsing with glowing colors: mountains, water, nudes, faces, trees, yet essentially abstract; they suggest a kind of necessary, healing balm deriving from the rhythms of rural life.

Swaying, sliding, dissolving.

In the end, after all the page-frames have been stacked, unstacked, combined, re-combined, reversed, flipped, and cycled, one can imagine the tinkering animator calmly re-turning the parchmented, translucent leaves of his illuminated manuscripts, bound into tightly packaged volumes, and storing them on a thick plank bookshelf. Contradictions at rest.

GEORGE GRIFFIN (US, DIRECTOR)

In the rich and colorful animation world, David always seeks the truth of animation-art in his own way. Because he knows animation art well and loves Chinese culture very much, David always is the envoy to China on behalf of the entire world animation community.

CHANG GUANG XI (CHINA, DIRECTOR, SHANGHAI ANIMATION STUDIO)

He does a lot for Chinese Asifa without benefit. He regards Chinese animators as his best friends.

HU JIN QING (CHINA, SHANGHAI ANIMATION STUDIO)

Il a fait beaucoup pour l'Asifa-Chine sans rien demander. Il considère les animateurs chinois comme ses meilleurs amis.
Hu Jin Qing (Chine, studio d'animation de Shanghai)

Je regarde David Ehrlich comme un sage de la Chine ancienne, tranquille, indifférent aux biens de ce monde, et qui a des yeux pour voir loin dans le futur.
En 1988, il a produit avec ces yeux Self-Portraits, qui unit des artistes de l'animation de par le monde.
Kihachiro Kawamoto (Japon, artiste animateur de marionnettes)

Merci beaucoup à David
Nous pouvons difficilement imaginer une personnalité derrière l'apparence.
Je crois qu'en dépit qu'il soit bien bâti, David est une personne timide et très sensible. C'est pourquoi j'ai toujours senti sa présence dans mon esprit. Je sens clairement à la fois sa confiance et son anxiété se balancer comme une pendule.

Et c'est bien que David ait pu sublimer ses fortes qualités dans ses courts métrages d'indépendant. Dans ses films les plus récents, nous pouvons voir ses aspirations plus puissamment et plus clairement. Je crois qu'il a fait le meilleur choix pour sa vie artistique quand il a décidé de se mettre à l'écart des activités du conseil de l'Asifa, parce que cela l'empêchait de mettre suf-

I have an impression about David Ehrlich, that he looks like a sage of ancient China who is quiet, indifferent to worldly gain, and who has eyes that see far into the future.
In 1988, he produced with those eyes Self-Portraits, which united animation artists throughout the world.
Kihachiro Kawamoto (Japan, Puppet animation artist)

"Many Thanks to David"
We can hardly imagine one's personality from the appearance.
David, in spite of having a good build, I think he is quite timid and a very sensitive person. This is why I always feel his presence within my mind. I realize in my hand both his confidence and anxiety swinging like a seesaw.
And it is great that David has been sublimating his strong points to his independent animation shorts. In his more recent films, we can see his strong points more and more powerfully and clearly. I believe he made the best choice for his artistic life when he decided to stay away from the activities of Asifa Board, because it enabled him to spend the time and energy more for his creative work.
Nevertheless, Asifa Portraits is one of my favorite films, and it was produced and coordinated by David when he was on the Asifa Board. Also, I truly appreciate him for his continued support to Hiroshima Festival by sending us his Japanese bilingual students as an internship. Moreover, we can see his very kind-hearted aspect in his Asifa Workshop Group activities where he continues teaching animation to children from various countries. Always having the strong

fisamment d'énergie dans son travail créatif.

Néanmoins, *Asifa Portraits* est un de mes films favoris, et il a été produit et coordonné par David alors qu'il était au conseil de l'Asifa. Également, j'ai vraiment apprécié ses encouragements permanents au festival d'Hiroshima en nous envoyant ses étudiants bilingues japonais en stage. De plus, nous avons une démonstration de son grand cœur dans les activités du groupe d'atelier de l'Asifa où il continue d'enseigner l'animation aux enfants de pays différents. Tout en ayant un sens aigu des responsabilités, et travaillant toujours beaucoup pour les problèmes qu'il rencontre, David parfois devient pessimiste. Est-ce à cause de mon âge, ou du sien, que je trouve sa philosophie au sein de ses belles animations de géométries en métamorphoses et de ses ondulations colorées…? En tous les cas, David et moi jouissons à peu près du même âge.

Je désire te remercier David, pour toutes tes activités qui continuent de m'encourager beaucoup, et je reste toujours dans l'attente de ton nouveau film !

SAYOKO KINOSHITA (JAPON, VICE-PRÉSIDENTE DE L'ASIFA, PRÉSIDENT DE L'ASIFA-JAPON, DIRECTRICE DU FESTIVAL D'HIROSHIMA)

Je connais David depuis des années et me sens toujours très à l'aise près de lui. Il possède une indescriptible qualité. Quand j'ai rencontré David, je parlais très mal anglais et ça m'a sidéré que nous puissions nous comprendre si bien. Si jamais j'avais besoin d'un thérapeute, David serait mon premier choix.

IGOR KOVALYOV (RUSSIE/USA, RÉALISATEUR)

Quand je pense à David et à nos 20 ans d'amitié et de coopération, je me rappelle toujours l'année 1982, quand quelques enfants et moi-même étions invités au festival du film d'animation de Zagreb pour la première fois.

Le second ou le troisième jour du festival, j'ai reçu un message comme quoi il serait organisé une séance spéciale

sense of responsibility, and always working hard for all the issues around him, David sometimes becomes pessimistic. Is it because of my age, or is it because of his age, that I find his philosophy within his beautiful animation of the geometric metamorphosis and the colorful undulations...? In any case, David and I have enjoyed similar age.

I wish to thank you, David, for all your activities which keeps encouraging me very much, and I am always looking forward to your new films!

SAYOKO KINOSHITA (JAPAN, ASIFA VICE-PRESIDENT, ASIFA-JAPAN PRESIDENT, HIROSHIMA FESTIVAL MANAGER)

I've known David for many years and I'm always very relaxed around him. He has an indescribable quality. When I met David, I spoke English very poorly and it amazed me that we could understand each other so well. If I was ever in need of a therapist, David would be my first choice.

IGOR KOVALYOV (RUSSIA/US, DIRECTOR)

The second or third day of the festival, I received a message that there would be organized a special screening of animated films made by children and then a meeting of animators who occasionally work with children. At that meeting, which turned out to be a start of the Asifa Workshop Group (AWG), I met David for the first time and suddenly he announced the possibility that any of us could come to Vermont to take part in a so-called VISITING ANIMATORS PROJECT and do a workshop.

pour les films d'animation faits par les enfants, suivie d'une rencontre des animateurs qui parfois travaillent avec les enfants. À cette rencontre, qui a été le point de départ des groupes d'atelier de l'Asifa (Asifa Workshop Group (AWG)), j'ai rencontré David pour la première fois et, soudain, il annonça la possibilité pour chacun d'entre nous de venir dans le Vermont afin de prendre part à un soi-disant PROJET D'ANIMATEURS EN VISITE et faire un atelier.

Cette opportunité, de nombreuses manières, a influencé et peut-être même changé ma vie, car peu après le festival de Zagreb, j'ai décidé d'écrire à David pour demander des détails sur la possibilité de venir dans le Vermont et faire ce projet. Je fus surpris quand je reçus un très brève mais précise réponse (maintenant que je connais David depuis des années, je réalise que c'est l'une de ses plus grandes qualités). En avril 1983, je suis arrivé dans le Vermont, où j'ai fait trois projets d'ateliers à l'école Fairlee, mais aussi dix-sept projections des films SAF dans tout le Vermont. Ce simple mois que j'ai passé dans le Vermont (et les quelques jours à Los Angeles) était probablement le moment le plus important de tout mon travail avec des enfants dans l'animation. J'ai découvert une autre façon de travailler avec les enfants en atelier, en outre, les trois semaines que j'ai passé avec David (que ce soit pendant les ateliers, les projections, ou juste en marchant à l'extérieur de la maison de David et discutant des ateliers, de l'animation, de la nourriture végétarienne) étaient pour moi une très grande expérience et un encouragement à continuer dans ce travail que j'avais commencé deux ans auparavant à Cakovec.

Depuis 1983, une coopération constante entre David, le SAF et moi-même a été développée jusqu'à aujourd'hui.

Trois ans plus tard, David était de nouveau à Cakovec et ensemble, nous avons fait un autre atelier international de film d'animation, cette fois pour les prémisses du centre culturel de Cakovec. L'atelier s'est tenu après le festival de Zagreb et en fait, à constitué le début d'une série d'ateliers qui ont été organisés les années suivantes. David lui-même participa aux ateliers en 1988 et 1990, et en 1994, David organisa également et mena au SAF le projet international pour Nickelodeon-TV : *«You don't have to…»*

Son empressement à aider et à conseiller, son aide proposée ouvertement (et souvent), et sa communion d'idées avec le SAF et Cakovec, ne seront jamais oubliés.

Merci, David.

EDO LUKMAN (CROATIE, SAF)

SAF : Skola Animiranog Filma (École d'animation/School of Animated Film)

This opportunity in many ways influenced and maybe even changed my life, because shortly after the Zagreb Festival, I decided to write David and ask for details on the possibility to come to Vermont and do this project. I was very surprised when I received a very quick and precise answer (after years of knowing David, I realized that this is one of his biggest qualities). In April of 1983, I arrived in Vermont, where I did three workshop projects in the Fairlee School, but also seventeen screenings of SAF films around Vermont. This one month I spent in Vermont (and the few days in Los Angeles) was probably the most important time in all of my work with children in animation. I discovered another way of working with children in the workshop, besides this, the three weeks which I spent with David (whether it was workshops and screenings in the schools, or just a walk outside David's house full of our discussions about workshops, animation, vegetarian food) were for me a very great experience and encouragement to continue in the work I had begun a couple of years before in Cakovec.

Since 1983, constant cooperation between David, SAF and me has developed until the present days.

Three years later, David was again in Cakovec and together we did another International Animated Film Workshop, this time in the premises of the Cakovec Cultural Center. The workshop was held after the Zagreb Animated Film Festival and in fact it started a series of workshops that were organized in the coming years. David himself participated in the 1988 and 1990 workshops, and in 1994, David also organized and led at SAF the international project for Nickelodeon-TV, "You don't have to-..".

His readiness to help and advise, and his open (and often) expressed support and empathy for SAF and Cakovec, will never be forgotten.

Thank you, David.

EDO LUKMAN (CROATIA, SAF)

J'ai connu David Ehrlich il y a plus de dix ans. Nous avons fait connaissance du fait de notre engagement dans l'Asifa. David était vice-président, et j'étais le président du plus important groupe national, l'Asifa-Hollywood.

Pendant l'implication de David dans l'Asifa avec des activités très importantes telles qu'être membre de jury à des festivals internationaux d'animation et servir de professeur pour les ateliers de l'Asifa, ce que j'ai trouvé de plus impressionnant chez lui était son dévouement à l'Asifa, et sa bonne volonté à servir l'organisation.

Qu'il vérifie que les cotisations internationales étaient bien payées par les groupes nationaux, que la lettre d'information soit imprimée et envoyée aux membres du monde entier, ou qu'il guide les efforts pour corriger le rôle de l'Asifa et les relations avec les festivals d'animation, David semblait toujours en train de travailler sur quelque chose qu'il pensait bénéfique pour l'association.

Merci David pour tout ce dur labeur, et pour ton aide si appréciable à l'Asifa. Tu devrais être fier de toutes ces grandes choses que tu as faites pour l'organisation, et le fait que cela ait eu un impact si important et si positif sur la communauté internationale de l'animation.

ANTRAN MANOOGIAN (USA, PRÉSIDENT D'ASIFA-HOLLYWOOD).

David Ehrlich. Un artiste indépendant et prolifique avec une passion pour le crayon de couleur.

De sa maison isolée dans les montagnes du Vermont, un homme qui est capable de construire et encourager une communauté. Mais pas juste un village du coin, une forte communauté internationale d'animateurs.

Un danseur énergique et inventif.

Voici quelques-unes des manières dont je pourrais décrire David Ehrlich.

J'ai connu David il y a quelques décennies et l'ai vu comme un type formidable. Je l'avais connu d'abord par ses films. Puis l'ai rencontré en personne à la fin des années 70 – je crois que c'était au Sinking Creek Film Festival où il avait un film en compétition et où il dirigeait des ateliers d'animation. À cette époque, enseigner dans des ateliers d'animation pour les enfants était nouveau en Amérique. Nous sommes devenus amis grâce à cet intérêt professionnel commun. Peu de temps après, j'ai déménagé pour aller enseigner à l'université, ce qui, pour David, constitue un changement plus récent. Au cours des ans, nos vies se sont

I have known David Ehrlich for over ten years. We became acquainted with one another due to our involvement in Asifa. David was a Vice-President of Asifa, and I was the President of the organization's largest national group, Asifa-Hollywood.

While David's involvement with Asifa on such high profile activities such as judging at various international animation festivals and serving as a instructor for Asifa's Workshop Group are to be commended, what I found most impressive about him was his dedication to Asifa, and his willingness to serve the organization.

Whether it was making sure, that international dues were being paid by national groups, that the newsletters were being printed and sent to members around the world, or leading the effort to revise Asifa's role and relationship with animation festivals, David always seemed to be working on something that he believed would be beneficial to the association.

Thank you David for all of your hard work, and for your dedicated service to Asifa. You should be proud of all the great things you have done for the organization, and the fact that it has had such enormous and positive impact on the international animation community.

ANTRAN MANOOGIAN (US, ASIFA-HOLLYWOOD PRESIDENT).

David Ehrlich. A prolific independent animation artist with a passion for colored pencils.

From his mountain home in isolated Vermont, a man who is able to build and support a community. But not just a local village, a strong international community of animators.

An inventive and energetic dancer.

These are some of the ways I would describe David Ehrlich.

I have known David for Swell, a few decades. I first became aware of him through his films. We met in person in the late 1970's – I think it was at the Sinking Creek Film Festival where he had a film in competition and I was leading animation workshops. At the time, teaching animation workshops for children was new in America. We became friends through that common professional interest. Soon afterwards, I moved to teach at the University level, a more recent direc-

croisées en diverses occasions. Même si je l'ai rarement vu, je voyais ses films dans les festivals, et son nom dans diverses publications. Quand j'étais présidente de l'Asifa Central, la section du Midwest USA, je m'appuyais sur lui pour les mises à jour de l'Asifa international.

Mes plus profonds engagements avec David l'ont été au travers de l'Asifa. Nous avons travaillé ensemble au conseil international pendant trois ans, et pendant ce temps, j'ai eu vraiment la possibilité de le connaître et de le voir à l'action. Il dépensait une énergie sans limite pour l'organisation, et faisait en sorte que tout aboutisse. Ses engagements inébranlables dans l'honnêteté, la justice et l'intérêt général ont aidé à garder l'Asifa, l'organisation et la communauté des animateurs, vitaux et vivants.

Voici une petite histoire à propos de David. Cet automne, après deux ans de production, j'ai réalisé *Move-click-move,* un DVD rétrospectif de mes animations. Tout de suite après, j'ai écrit un article pour le courrier d'information de l'Asifa-Midwest et ai annoncé l'aboutissement du projet. Il ne s'est pas passé beaucoup de temps avant que je vende mon tout premier DVD. Ma première commande était de David Ehrlich, accompagnée d'une petite note de félicitations.

Quand il vit le DVD, il m'envoya un mèl enthousiaste ! C'est David de deux manières. La première, en accord avec ses activités dans le domaine de l'animation indépendante, c'est qu'il a sauté sur l'occasion d'avoir encore plus d'information. La seconde, c'est qu'il est toujours heureux de célébrer le succès des autres.

Je sais, en tant qu'animateur du Midwest, que je me sens souvent très seule, très isolée. Peut-être parce qu'il vit très à l'écart des autres animateurs, David se sent-il poussé à aider la construction et l'encouragement de cette communauté. Nous en profiterons tous.

DEANNA MORSE (USA, RÉALISATRICE, ENSEIGNANTE, PRÉSIDENTE DE L'ASIFA MIDWEST).

C'est merveilleux : bien que David Ehrlich ne soit pas mort, on me demande de dire publiquement ce que je pense de lui. Je vois deux facettes à son activité : son œuvre cinématographique, et son œuvre de Citoyen du Monde. Je ne parlerai pas de son œuvre cinématographique, que j'estime, mais qui manque vraiment trop de princesses et de crapauds pour que je puisse donner ma mesure. De toute façon David est un saint et martyr, comme tous les animateurs qui font des courts métrages, et je l'en félicite.

tion for David. Over the years, our lives have intersected at various points. Even though I seldom saw him, I would see his films in festivals, his name in various publications. When I was President of Asifa Central, the Midwest USA chapter, I relied on him for Asifa International updates.

My deepest involvement with David was through Asifa. We served on the international board together for three years, and during that time, I really got to know him and see him in action. He had boundless energy for the organization, and kept things moving to support it. His unwavering commitments to fairness, justice and community have helped keep Asifa, the organization and community of animators, vital and alive.

Here's a little story about David. This fall, after two years of production, I released 'move-click-move' a retrospective DVD of my animations. Shortly after it was finished, I wrote an article for the Midwest Asifa newsletter and made my announcement of the project completion. It wasn't long before I made my very first DVD sale. My very first order to purchase it was from David Ehrlich, who included a congratulatory note.

When he saw the DVD, he sent me an enthusiastic email! This is David in two ways. First, tuned in to independent animation activities, he jumps at the chance to get more information. Second, he is eager to celebrate the success of others.

I know as an animator in the Midwest, I have often felt very alone, very isolated. Maybe because David lives so far from other animators, he is driven to help build and support that community. We are all the better for it.

DEANNA MORSE (US, DIRECTOR, TEACHER, ASIFA-MIDWEST PRESIDENT).

This is a wonderful thing: although David Ehrlich is not yet dead, yet I am asked to publish what I think of him... I see two sides to his activity: his animated works, and his Citizen of the World works. I shall not talk about his animated works which I esteem, but in which the lack of princesses and frogs is too great for me to lecture about it.

Nevertheless, David is Saint and Martyr, as is anybody who is doing animation shorts, and I congratulate him.

I am in a better position to talk about his Citizen of the World works. But if I talk about this aspect of his life I cannot avoid talking about Asifa, the air he breathed... There was a time when both audience and critics knew only about Disney and a few American animated cartoons, without imagining there could be anything else. But there was.

Je suis plus à même de parler de son œuvre de Citoyen du Monde. Elle est surtout passée par l'Asifa. L'Asifa ? Il faut en dire deux mots, avant d'aller plus loin. Il fut un temps où public et critiques ne connaissaient que Disney et quelques cartoons américains, et ne soupçonnaient pas qu'il puisse jamais y avoir autre chose. Cependant des auteurs originaux existaient déjà un peu partout dans le monde, mais n'avaient pas l'occasion de se connaître entre eux ni de montrer leurs œuvres. En 1960 les plus déterminés d'entre eux fondèrent l'ASsociation Internationale du Film d'Animation pour changer cet état. Cette association, internationale et indépendante, reposant uniquement sur l'activité et la bonne volonté de ses membres, a multiplié les possibilités de rencontres et d'échanges à travers le monde, a suscité ou influencé les festivals d'animation majeurs, a publié, enseigné, renseigné, lutté…

David Ehrlich est un des artistes qui ont fait tenir cette famille internationale. Cette activité à l'échelle de la planète a envahi sa vie, au point que la plaque d'immatriculation de sa voiture ne comportait pas de chiffres mais les lettres A-S-I-F-A. Malgré notre intimité, je n'ai jamais vu David en pyjama, mais je suis sûr que le sigle Asifa était brodé dessus. Car j'ai pu l'observer à loisir : comme lui, je suis membre de l'Asifa depuis longtemps, puis j'ai fait partie du conseil d'administration dont il était, puis j'ai présidé un temps l'association, David continuant à être administrateur. Jamais son énergie ni son dévouement n'ont faibli. Ses idées, bonnes ou fumeuses, étaient constantes, son enthousiasme se renouvelait constamment, en rose ou en noir, son honnêteté battait des records, il répondait, chose rare, dans les 24 h à son immense courrier venu des quatre points du globe (dépensant probablement une fortune), il aidait ceux qui en avaient besoin, loin du confort de son pays, payait discrètement les cotisations de ceux qui ne pouvaient pas le faire, faisait peu à peu le tour du monde (la plupart du temps à ses frais), présentait les uns aux autres, enseignait inlassablement aux enfants, sous toutes les latitudes. J'ai trouvé dures mes six années à la présidence de L'Asifa, mais David était la sentinelle toujours debout au bout de la nuit, le confident qui ne se dérobe pas, le pilier qui tient bon, et l'ami sûr.

Creative authors in this field have been around for a long time in a great number of countries, but they had no way of meeting or showing their personal works. In 1960 the most determined of them founded the International Animated Film Association, Asifa, to change this state of affairs. This association, international and independant, relying on activity and good will from its members, has multiplied the get-together and exchange possibilities throughout the world, has helped set up or influenced the major animation festivals, has published, taught, informed, fought…

David Ehrlich is one of the artists who held together that international family. That "global" activity has overrun his life, to the point of having his car license plate not with the usual figures, but with the letters A-S-I-F-A. In spite of our intimacy, I never saw David in pyjamas but I am sure the same letters are embroidered on them. Indeed, I was in a position to observe him: like him I have been an Asifa member for a long time, then I became a board member when he was one, then I was pushed (by him, I'm afraid) into being a president, while he was still on the board.

Never did his energy and his devotion weaken. His ideas, good or hopeless, were constant, his enthusiasm was unflagging, whether loving or hating Asifa, his honesty went to extremes, he answered —a rare feat— within 24h his enormous mail coming from all corners of the world (probably spending a fortune), he helped people in need, far from his comfortable country, discreetly paid for the dues of some who could not pay, little by little toured the whole world (most of the time on his own budget), introduced people to each other, taught ceaselessly to children, under all climates. I found my six years as a president of Asifa a harsh job, but David was the always at attention sentinel at the end of the night, the confident who does not slide away, the pillar which stands fast, the sure friend.

But all that was happening backstage, and no prize was putting the spotlight on this work, this generosity and this talent.

Mais tout cela se passait dans l'ombre, et aucun prix ne venait mettre en lumière et célébrer ce travail, cette générosité et ce talent.

Qu'on se le dise : David Ehrlich, Citoyen du Monde, est un être d'exception et les habitants de la planète Terre le remercient. Merci David.

MICHEL OCELOT (FRANCE, RÉALISATEUR, ANCIEN PRÉSIDENT DE L'ASIFA)

Je me rappelle attendre avec David à Cannes alors que nous avions tous deux un court métrage en compétition. Il avait tant voyagé dans le monde entier qu'il m'avait beaucoup appris pour être réceptif aux autres cultures au lieu d'être un affreux américain. Maintenant que je voyage dans tant de festivals tout autour du monde, j'essaie d'appliquer les leçons que j'ai apprises de David.

BILL PLYMPTON (USA, RÉALISATEUR)

Les artistes sont dits égocentriques, souvent principalement intéressés par leurs seuls profits. Je connais un contre-exemple. Une personne très engagée socialement – à la limite de l'altruisme – et qui consacre une grande part de son temps et de son énergie aux autres.

David Ehrlich a travaillé pour l'Asifa pendant de nombreuses années, et il est l'un des meilleurs esprits de cette association.

Les buts abstraits de cette association, promouvoir l'art de l'animation et encourager les réalisateurs, David a réussi à les vivre. Bien des cinéastes d'animation, particulièrement dans des pays en difficulté comme la Mongolie, Cuba, la Chine ou l'Iran, ont été particulièrement encouragés par lui. Il a encouragé et assisté la naissance de branches de l'Asifa dans les pays en difficultés économiques, recherché et publié à propos de l'art de l'animation en ce qui concerne les parties les moins connues du globe, travaillé en tant que médecin pour les programmes d'animation, et a conduit bien d'autres activités au bénéfice de l'art de l'animation.

Pendant toutes ces années d'engagement, il a rejeté les privilèges, travaillé bénévolement et financé tous ses voyages autour du monde avec son argent privé.

Let it be known: David Ehrlich, Citizen of the World, is an exceptional being and the inhabitants of the planet Earth thank him.

Thanks David.

MICHEL OCELOT (FRANCE, DIRECTOR, FORMER ASIFA PRESIDENT)

I remember hanging out with David in Cannes when we both had short films in competition. He was such a world traveler, he tought me so much about how to be sensitive of other cultures and not be an ugly American. Now that I travel to so many festivals all over the world, I try to emulate the lessons I learned from David.

BILL PLYMPTON (US, DIRECTOR)

Artists are often said to be self-centered, interested mainly in their personal profit. I know a counter-example. He is a person who is highly socially engaged - at the edge of altruism - and who dedicates a large part of his time and energy to initiatives for the benefit of others.

David Ehrlich has worked for the Asifa, for many years, and he is one of the important good spirits in this association.

David lives, the abstract aims of this association, to promote the art of animation and to support the filmmakers. Many animation filmmakers, in countries like Mongolia, Cuba, China and Iran, were specially supported by him. He encouraged and assisted the foundation of Asifa Groups in countries with difficult economic conditions, researched and published books about the art of animation in lesser known parts of the world, worked as a curator for animation programs, and has led numerous other activites to benefit of the art of animation.

Throughout the years of commitment he rejected privileges, worked on a voluntary basis and financed all his travels around the world from his own pocket.

Quand j'ai entendu, que David ne serait plus candidat pour les élections du conseil de l'Asifa 2000, j'ai essayé de le convaincre de continuer encore une fois, espérant qu'il en deviendrait le président. Je le considérais comme la personne idéale pour cette période de transition de l'Asifa, de part sa grande expérience et de sa connaissance de l'histoire de l'Asifa, mais aussi grâce à son ouverture envers de nouveaux concepts pour les générations à venir.

David a décidé de commencer sa retraite bien méritée d'officiel de l'Asifa, mais en fait, il reste beaucoup impliqué : il a à répondre à tous mes mèls stupides concernant l'Asifa, et je lui suis très reconnaissant pour ce qu'il fait !

THOMAS RENOLDNER (AUTRICHE, ACTUEL PRÉSIDENT DE L'ASIFA)

Mon David Ehrlich.
Le processus du souvenir est fictionnel par nature ; donc, c'est MON David Ehrlich, pas le vôtre ou le sien. Il vit dans les bois, mais il n'est pas perdu comme Dante, car il connaît son chemin aussi bien que n'importe lequel d'entre nous. Ces bois offrent un minimum d'harmonie par leurs indispensables chants de la nature. Ses films évoquent ces mélodies naturelles et leurs mystérieux cheminements cycliques, mais plus encore, sa vie et toutes leurs respirations adaptées prennent leurs sources dans l'incertain, la laideur et le beau.

David me rappelle les philosophes présocratiques qui, avant tous ces bavardages à propos de dieux, étaient convaincus que l'essence de la vie était à chercher dans les constituants de la nature (feu, eau, air). Heraclite, en particulier, pensait que la vie faisait partie du chaos et qu'au travers de la confrontation des opposés venait l'harmonie. Je ne peux imaginer une description plus juste de mes relations avec David Ehrlich. Avant que je CONNAISSE David, j'avais entendu parler de lui, de son apparent dégoût d'Ottawa, et sa très forte influence au sein de l'Asifa. Quand je suis venu à mon premier festival d'Annecy en 1995, j'allais de mon côté de manière à l'éviter. Dans mon esprit assez stupide, son allure stricte et son béret noir et rond disaient "RESTE À L'ÉCART".

Notre première rencontre confirma que mes craintes n'étaient pas fondées. J'avais écrit un article condamnant l'Asifa et la première personne à m'attaquer fut David. Nous avons eu deux ou trois chaudes discussions. À la fin, nous avons admis qu'il y avait match nul. David n'avait pas aimé mes folles attaques. Je n'aimais pas son apparente foi romantique et mal placée dans la justes-

When I heard, that David would not be a candidate for the Asifa Board elections in 2000, I tried to convince him to run for one more period, hoping that he would become Asifa's President. I regarded him as the perfect person for Asifa's transition, because of his enormous experience and knowledge about Asifa's history, but also because of his openess towards new concepts for future generations.

David decided to start his well-deserved retreat from an official Asifa position, but in fact he still is very much involved : he has to answer all my stupid e-mails about Asifa, and I am really thankful that he does!

THOMAS RENOLDNER (AUSTRIA, CURRENTLY ASIFA PRESIDENT)

My David Ehrlich
The process of remembering is by nature fiction; as such this is MY David Ehrlich, not yours or his. He lives in the woods, but he's not lost like Dante, for he knows his way as well as any of us can. These woods offer a modicum of harmony through their indispensable songs of nature. His films evoke these natural melodies and their mysterious cyclical routes, but more so, his life and all its borrowed breaths are rooted in their uncertainty, ugliness and beauty.

David reminds me of the pre-Socratic philosophers who, before all that mumble jumble about gods, were convinced that the essence of life was to be found in the materials of nature (fire, water, air). Heraclitus, in particular, believed that life was one of chaos and that through the clashing of oppositions came harmony. I cannot think of a more apt description of my relationship with David Ehrlich. Before I KNEW David, I'd heard of him, his apparent dislike of Ottawa, and his POWERFUL Asifa influence. When I went to my first Annecy festival in 1995, I went out of my way to avoid him. In my silly mind, his stern looks and bold black beret spoke "STAY AWAY."

Our first encounter confirmed my delusional fears. I'd written a very condemning article about Asifa and the first person to pounce all over me was David. We had two or three heated sparring sessions. By the end of it, we both admitted a draw. David didn't like my shotgun antics. I didn't like his apparently misguided romantic belief in the rightness of

se de l'Asifa, mais après que nous ayons enlevé nos armures et ôté tout ce vernis macho, nous en sommes venus au respect, à nous comprendre et nous aimer l'un l'autre.

Nous sommes tous deux fondamentalement timides. L'animation nous a fourni un endroit où nous avons trouvé confort, confiance, respect et amitié, et sa participation à l'Asifa a consisté au moins autant à se connecter avec le monde qu'à donner. Il a manifesté son incertitude et sa solitude en une recherche pour les formes indéfinies de la vérité et de la connaissance. David peut être une source d'emmerdements parce qu'il est tout le temps en train de tourner en rond à poser des questions et d'enquêter à propos de CECI et CELA, mais au travers de ces investigations en tant qu'enseignant, écrivain, animateur, volontaire et ami, il nous met continuellement au défi de nous interroger sur le POURQUOI de ce que l'on fait. Nous pouvons ne pas toujours avoir une raison, nous pouvons ne pas toujours en avoir quelque chose à faire, mais c'est vachement bien de savoir qu'il y a quelqu'un ici pour nous botter le cul de temps en temps pour que puissions prendre une minute afin de se souvenir POURQUOI nous vivons.

CHRIS ROBINSON (CANADA, DIRECTEUR ARTISTIQUE DU FESTIVAL D'OTTAWA)

Pensées à propos de David:
Danser
À chaque festival d'animation d'Ottawa où je suis venue, nous avons toujours dansé.
David était le Roi Guerrier des Danseurs Animateur Disco.
Il se matérialisait à côté de vous, venu de nulle part, dansant à une grande vitesse.
Voyageur de par le monde qui connaît tout ce que vous avez besoin de connaître
Il m'a appelé à mon hôtel à Hiroshima me proposant de m'indiquer tous les endroits où trouver de la nourriture macrobiotique. Il s'est matérialisé pratiquement instantanément à ma porte, comme arrivant de nulle part. (En fait, il était à la porte d'à côté).
Un gentleman et un homme élégant.
Il est grand, courtois, et porte très bien son âge.

Asifa, but after we removed our armor and cleared out all that macho fungus, we grew to respect, understand and like one another.

We are both fundamentally shy people. Animation has provided us a space where we have found comfort, confidence, and friendships, and David's participation with Asifa has been as much about giving as it has been about making a connection with the world. He has manifested his uncertainty and loneliness into a search for the indefinite shapes of truth and knowledge. David can be a pain in the ass because he's always coming round asking questions and inquiring about THIS and THAT, but through these investigations as a teacher, writer, animator, volunteer and friend, he is continually challenging us to consider WHY we do what we do. We might not always have a reason, we might not always care to, but it's damn nice to know that there is someone out there to kick us in the bowels once in a while so we can take a minute to remember WHY we're living.

CHRIS ROBINSON (CANADA, ARTISTIC MANAGER OF THE OTTAWA FESTIVAL)

Thoughts about David:
Dancing
In every Ottawa Animation Festival that I went to we always went dancing.
David was the Warrior King of Animator Disco Dancers.
He materialized at your side from nowhere, dancing at high velocity.
World Traveller who knows all you need to know
He called me in my hotel room in Hiroshima offering to tell me all the right places to get macrobiotic food. He materialized at my door almost instantly, as if from nowhere. (Turns out he was next door).

Artiste

Il fait de beaux films linéaires.

Romantique

Il a rencontré sa femme dans un train, ce qui est romantique et admirable.

Elle s'est apparemment matérialisée de nulle part.

Accompagnant des producteurs russes d'animation.

Il s'est matérialisé de nulle part pour accompagner des producteurs russes d'animation afin de rencontrer les différents animateurs à New York.

C'est un communiquant et un professeur qui met les gens en contact.

KATHY ROSE (USA, RÉALISATRICE)

Ma première rencontre avec David Ehrlich remonte à la fin des années 70, au cours d'un festival d'Annecy, après que Bob Edmonds de Chicago m'ait présenté un "jeune américain" qui, lui aussi, organisait des ateliers de réalisations avec des enfants".

Timide et discret, David présentait cette année-là, dans une salle annexe, des courts métrages de jeunes scolaires du Vermont.

Là nous avons échangé nos idées, parlé de nos motivations et ce fut le début d'une collaboration étroite au sein du Groupe des Ateliers de l'Asifa.

Au fil des années et des festivals successifs, la participation de David Ehrlich aux activités de l'Asifa est devenue plus intense, voire passionnée.

Profondément américain, même s'il refuse de l'admettre, David met une fougue d'adolescent quand il entreprend une activité, que ce soit un jeu de ballon avec les enfants d'un atelier à Annecy ou une danse échevelée au Festival de Zagreb, ou encore la fête d'anniversai-

A gentleman and a handsome man.

He is tall, courtly, and has aged very elegantly.

Artist

He makes beautiful linear films.

Romantic

He met his wife on a train, which is romantic and admirable.

She apparently materialized from nowhere.

Escorting Russian animation producers

He materializes out of nowhere escorting Russian animation producers to meet the different animators in New York.

He is a communicator and a teacher who brings people together.

KATHY ROSE (US, DIRECTOR)

My first encounter with David Ehrlich goes back to the end of the seventies, during an Annecy festival. Bob Edmonds from Chicago introduced me to a young American who also organised workshops with children. Shy and restrained, that year David presented, in an annex cinema room, short films from young Vermont students. There we shared our ideas, talked about our motivations and it was the beginning of a close collaboration within the Asifa Workshop group.

Through the years and successive festivals, David Ehrlich's participation in Asifa activities became more intense, even indeed passionate. Deeply American, even if he refuses to admit it, David possesses a teenager's ardour when he sets about an activity -whether it is a ball game with Annecy's workshop children, a vigorous dance at the Zagreb festival, or also the birthday party of a little Woodstock, Vermont girl. (I can still see David's frightened look, bound hand and foot on an armchair in the middle of five little girls - supposedly Indian braves!).

re d'une petite fille de Woodstock, Vermont. (Je revois encore l'air effarouché de David ligoté sur un fauteuil au milieu de 5 fillettes – prétendument Peaux-Rouges!).

Je suis heureuse de prendre part à un hommage en remerciement à David Ehrlich pour son énergique contribution aux activités des Ateliers de l'Asifa et sa passion pour le cinéma d'animation.

NICOLE SALOMON (FRANCE, RESPONSABLE DES ATELIERS AAA, ANCIENNEMENT AU CONSEIL DE L'ASIFA)

J'ai découvert David en même temps que l'Amérique, c'était au tout début des années 80 et je m'étais rendu au festival d'Ottawa. Je me souviens qu'il ne ménageait pas ses efforts pour me présenter à ses nombreux amis, cinéastes expérimentaux, critiques ou enseignants du cinéma d'animation. Il m'a guidé à New York, invité chez lui dans le Vermont et, parmi toutes ses civilités, j'appréciais surtout beaucoup sa manière de me parler dans une langue anglaise que miraculeusement je comprenais. Quelques années plus tard, nous nous sommes retrouvés en Chine où j'ai pu mesurer son sens aigu de la diplomatie, sa curiosité et son talent de chanteur. De plus, il joue très bien du piano. Il a touché de l'hologramme, si l'on peut dire, aussi bien que du dessin animé au crayon de couleur sur papier de machine à écrire. Mais nous lui devons surtout beaucoup d'avoir eu l'initiative de réunir vingt animateurs de quatre pays différents, la Chine, la Pologne, la Suisse et les États-Unis, autour de son idée aussi simple que géniale de dessiner chacun des amorces. Il a mené cette coproduction de main de maître, il a d'ailleurs l'allure d'un maître, même celle d'un guru. Il ne fume pas et ne mange pas d'animaux.

Je ne lui trouve qu'un défaut: il conduit d'une manière épouvantable et je déconseille à quiconque de monter dans sa voiture.

GEORGES SCHWIZGEBEL (SUISSE, RÉALISATEUR)

I'm happy to take part in a tribute, with many thanks to David Ehrlich for his energic contribution to the Asifa Workshop activity and for his passion for animated cinema.

NICOLE SALOMON (FRANCE, IN CHARGE OF AAA WORKSHOP, FORMER TO THE ASIFA BOARD)

I discovered David at the same time as America. It was in the very early eighties when I went to the Ottawa festival. I remember he did everything he could possibly do to present me and my work to his many friends, experimental filmmakers, critics and animated film teachers. He guided me to New York, invited me to his home in Vermont and, among all his civilities, I appreciated above all very much his way to talk to me in an English language I could miraculously understand. A few years later, we met in China where I could assess his high sense of diplomacy, his curiosity and his singing talent. He also manages very well with, the piano, the hologram and animated drawings with colored pencils on typewriter paper.. But above all, we all are in debt to him to have had the initiative to gather together twenty animators from four different countries - China, Poland, Switzerland and United States - around the simple, brilliant idea of each one animating personal Academy Leaders. He led this co-production with a master hand. He has in any case a master look, even that of a guru. He doesn't smoke and doesn't eat animals.

I find only one fault :he drives in a dreadful way and I advise everyone against driving with him in his car!

GEORGES SCHWIZGEBEL (SWITZERLAND, DIRECTOR)

On le sait, "Ehrlich" veut dire en allemand "honnête", et ceux qui l'on fréquenté pourront témoigner que ce nom de famille correspond bien avec cette qualité de caractère. J'ai pu, moi, l'apprécier durant les années où je présidais l'Asifa et quand David faisait partie du Conseil d'Administration. Toujours il se faisait l'avocat des moins favorisés. Sa motivation et ses efforts pour soutenir le cinéma d'animation d'auteur dans le monde entier, et plus particulièrement dans les pays en voie de développement, étaient un exemple d'engagement idéaliste.

Les circonstances ne me permettent plus de rencontrer régulièrement David, mais le lien subsiste par la réception annuelle d'une jolie carte de vœux, toujours illustrée par une image cueillie dans l'un de ces beaux films.

RAOUL SERVAIS (BELGIQUE, RÉALISATEUR, ANCIEN PRÉSIDENT DE L'ASIFA)

C'est au festival international de Zagreb qui se tenant en Croatie que j'ai rencontré pour la première fois David Ehrlich. Je m'occupais au festival de la sélection pour le premier SICAF (Séoul International Cartoon and Animation Festival) et David était un membre du conseil de l'Asifa. C'était la première fois que je m'aventurais à des recherches et ai retenu divers projets d'animation et leur compagnie pour un festival, et j'étais un peu accablé par la manière d'organiser une telle tâche. David était très bien informé et montrait une immense générosité par sa gentillesse, en donnant de son temps, et par son désir constant à m'aider dans mes efforts. Depuis cette rencontre initiale, nous nous sommes souvent revus à d'autres festivals d'animation dans différents pays.

Comme j'essaie de réveiller ce qui est maintenant d'anciens souvenirs, il y a une phrase qui me vient à l'esprit, faisons grandir l'honneur, pas en ta présence, mais en ton absence. J'ai souhaité en bien des occasions honorer David pour ses beaux efforts, son aimable et généreuse tournée vers les autres. Je suis reconnaissant d'avoir l'opportunité de le faire maintenant.

NELSON SHIN (CORÉE, PRÉSIDENT D'AKOM, PRÉSIDENT DE L'ASIFA-CORÉE, ENSEIGNANT)

We know that "ehrlich", in German, means honest, and those who have worked with David can testify that his family name matches the quality of his character. I've been able, myself, to appreciate him during the years I was presiding over Asifa and, when David was part of the Board of Directors. He always was the advocate for the less fortunate. His motivation and his efforts to support personal animated cinema around the world, and more particulary inside developing countries, were an example of idealistic involvement.

Circumstances do not allow me to meet David regularly, but the link lives on through the annual reception of a pretty new year's card, always illustrated by an image picked from one of his beautiful films.

RAOUL SERVAIS (BELGIUM, DIRECTOR, FORMER ASIFA PRESIDENT)

It was at the Zagreb World Festival of Animated Films held in Croatia where I first met David Ehrlich. I attended the festival to select films for the first SICAF (Seoul International Cartoon and Animation Festival) and David was a board member of Asifa. It was the first time I had ever ventured to research and recruit various animation projects and their companies for a festival, and I was a bit overwhelmed with the organization of how to put together such a task. David was very knowledgeable and showed immense generosity with his kindness, his time, and his careful consideration in helping me in my efforts. Since that initial meeting, we have often met at other animation film festivals in many different countries.

As I try to recall on what are now old memories, there is a phrase that comes to my mind, let honor grow, not in your presence, but in your absence. I have wished on many occasions to honor David for his talented efforts and his kind and giving nature to others. I am grateful that I have the opportunity to do this now.

NELSON SHIN (PRESIDENT OF AKOM, PRESIDENT OF ASIFA KOREA, PROFESSOR)

Je suis un admirateur des films de David Ehrlich depuis la fin des années 70 au moment où il a commencé à exposer son travail à New York. Vous pouvez imaginer mon plaisir quand en 1980, j'ai pris la supervision de la cinémathèque itinérante film et vidéo du Musée d'Art Moderne de New York, de m'apercevoir que l'un des joyaux de la collection était David Ehrlich. La cinémathèque itinérante distribue des films indépendants ou historiques pour les collèges et les universités et depuis 1980 nous avons ajouté beaucoup plus de films de David à la collection. L'un des plus grands plaisirs de mon travail est d'avoir à œuvrer avec des réalisateurs formidables comme David Ehrlich.

David n'a pas seulement une vision globale quand il réalise un film mais il fait beaucoup d'efforts pour contrôler tous les détails qui s'intègrent dans un film. Ses premiers films consistaient principalement en des formes abstraites évoluant – ou, pour être plus exact – se métamorphosant l'une vers l'autre. En fait, la métamorphose est une caractéristique de son travail. Une autre réside dans l'utilisation de couleurs riches et saturées. Un changement très visible dans son travail au fil des années, consiste en l'apparition de plus en plus fréquente de la forme humaine. Beaucoup ont des visages cartoonesques en relation avec le médium. Mais doucement, et de temps à autre, des visages plus naturalistes sont apparus – peut-être qu'en tant que dieu créateur de cet art, est-ce Ehrlich lui-même, mais peut-être que j'interprète trop son travail. À partir de *Dissipative Fantasies* (1986-90) Ehrlich est allé au-delà de ces seules abstractions pour inclure des idées de fraternité interraciales. Il y a d'autres sujets, quelques fois cachés, impliquant l'amour et l'érotisme comme dans son *Dissipative Dialogues* (1982).

Bien que Ehrlich vive dans une communauté distante et recouverte de neige (en tout cas en hiver), dans le Vermont, cela ne signifie pas que David vive isolé, loin de là. Il est une énergie internationale travaillant avec des animateurs du monde entier. Son époustouflant *Academy Leader Variations* (1987) intègre son travail avec celui de cinq autres réalisateurs américains indépendants et quinze animateurs étrangers venant d'aussi loin que la Suisse et la Chine. Son *A Child's Dream* (1990) était inspiré par ses enseignements aux enfants du Vermont.

David Ehrlich est un artiste inspiré caractérisé par une remarquablement générosité d'esprit.

WILLIAM SLOAN (USA, RESPONSABLE DE LA CINÉMATHÈQUE ITINÉRANTE DU MUSÉE D'ART MODERNE DE NEW YORK)

I have been an admirer of David Ehrlich's films since the late 1970s when he began having exhibitions of his work in New York City. You might imagine my great pleasure in 1980 when I took over supervision of the Circulating Film and Video Library of The Museum of Modern Art in New York to discover that one of the stars of the collection was David Ehrlich. The Circulating Library distributes independent and historic films to colleges and universities and since 1980 we have added many more of David's films to the collection. One of the thrills of my job is working with outstanding film artists like David Ehrlich.

David not only has an overall vision when he makes a film but he gives over intensive effort to overseeing all the details that go into a film. His first films consisted mainly of abstract forms evolving – or to be more exact – metamorphosing into one another. Indeed, the metamorphosis of forms is a hallmark of his work. Another is his use of rich, saturated colors. One marked change in his work through the years is the increasing appearance of the human form. Many of these have cartoon faces in keeping with the animation medium. But gradually and occasionally a more naturalistic face appears – perhaps that of the god-like creator of the art, Ehrlich himself, but perhaps I am reading too much into the work. By *Dissipative Fantasies* (1986-90) Ehrlich has moved beyond the merely abstract to include ideas of interracial brotherhood. There are other issues, sometimes hidden, involving love and eroticism as in his *Dissipative Dialogues* (1982).

Although Ehrlich lives in a remote, snow-bound (at least in winter) community in Vermont, it does not mean that David lives in isolation – far from it. He is an international force working with animators around the world. His breathtaking *Academy Leader Variations* (1987) involved his working with five leading independent American animators and fifteen foreign animators from as far apart as Switzerland and China. His *Children's Dream* (1990) was inspired by his teaching schoolchildren in Vermont.

David Ehrlich is an inspired artist characterized by a remarkable generosity of spirit.

WILLIAM SLOAN (US, CHIEF OF THE CIRCULATING FILM AND VIDEO LIBRARY, THE MUSEUM OF MODERN ART, NEW YORK)

David Ehrlich est un bon ami à moi. Il est aimé des faiseurs de cartoon du monde entier et il est très modeste. Il est un bon peintre autant qu'un mangeur d'herbe (ce qui signifie végétarien) et connaît extrêmement bien l'esthétique du cinéma. Depuis la première fois que je l'ai rencontré à Varna, en Bulgarie en 1987, beaucoup de printemps ont passé.

Il est venu en Mongolie pour enseigner sur la manière de faire des cartoons. Pendant qu'il était en Mongolie, il portait le costume traditionnel mongolien, a voyagé en bus et s'est même perdu. Pourtant il s'est débrouillé pour enseigner aux enfants à penser par eux-mêmes et à être heureux du résultat de leur travail. David est un bon professeur. Il a été aussi l'initiateur de la coproduction américano-mongole *"L'enfance de Genghis Khan"* et a tout fait pour que le film se fasse. Le film a été un succès.

J'ai été invité chez lui en Amérique. Quand les gens se reposaient, il travaillait. Quand les gens dormaient, il peignait. Il a une belle maison et il est impossible de penser à lui indépendamment de sa femme, Marcela. Il a aidé les réalisateurs de cartoon mongols à devenir membres de l'Asifa et parfois même il payait notre cotisation. À ce moment de socialisme, nous avions été tous égaux. Bientôt, les réalisateurs mongols de cartoon sous le patronage de David Ehrlich ont pu trouver la force de faire des cartoons. Et ont commencé à créer même si leur vie reste difficile.

MIAGMAR SODNOMPILIN (MONGOLIE, RÉALISATEUR)

J'ai eu le plaisir de siéger avec David au conseil de l'Asifa pendant 12 ans, de 1988 à 2000. Il m'impressionne avec son enthousiasme et sa foi en l'Asifa comme organisation internationale. Ses nombreux projets pour l'Asifa incluent les deux formidables films de collaborations *Academy Leaders Variations* et *Animated Self-Portraits*. En ce cas précis, guider des animateurs des quatre coins du monde pour faire des films ensemble est typique de l'esprit très international de David. L'enthousiasme de David pour l'animation de pays tels que la Chine, la Mongolie et Cuba a été essentiel pour l'expansion géographique de l'Asifa. Et pour les animateurs de ces pays, David et l'Asifa ont constitué une passerelle vers le monde de l'animation. Avec les difficultés du monde présent à l'esprit, je suis vraiment désolé que le projet de David sur les animateurs juifs et les palestiniens ne se soit jamais matérialisé. Si quelqu'un était capable de lancer un tel projet, c'était bien David.

J'ai collaboré avec David sur différents projets d'ateliers d'animation avec des enfants. Dans la salle de musique à l'école pri-

David Ehrlich is a good friend of mine. He is loved by cartoon makers all around the world and is very modest. He is a good painter as well as a grass-eater (vegetarian) and knows extremely well the aesthetics of cinema. We met for the first time in Varna, Bulgaria in 1987, and since then, many springs have passed.

He once came to Mongolia to conduct a course on how to make cartoons. While in Mongolia he wore the Mongolian national costume, traveled by bus and even got himself lost. However, he managed to teach children to think independently and be happy with the result of their work. David is a good teacher. He was also the initiator of the Mongolian-American film "Childhood of Chinggis Khan" and worked hard to make that film. The film was a success.

I was invited to his home in America. When people rest he works, and when people sleep he paints. He's got a nice home and surely it is impossible to think about him separately from his wife, Marcela. He helped Mongolian cartoon makers become members of Asifa and although he is not a rich man, sometimes he even pays our membership fees. At the time of building socialism we were all equal. At present Mongolian animators, with David's support, still have the strong will to make cartoons. Some began to create although they are living through hard times.

MIAGMAR SODNOMPILIN (MONGOLIA, DIRECTOR)

I have had the pleasure to be with David on the Asifa board for 12 years, from 1988 till 2000. He really impresses me with his enthusiasm and belief in Asifa as an international organisation. His many Asifa projects includes the two wonderful collaboration films Academy Leader Variations and Animated Self Portraits. Here leading animators from different corners of the world made films together in David's very international spirit. David's enthusiasm for animation in countries like China, Mongolia and Cuba has been essential in the geographic expansion of Asifa. And for the animators from these countries David and Asifa has been a gateway to the animation world. Thinking about the present difficult world situation, I'm really sorry that David's project of Jewish and Palestinian animators making films together never has materialised. If anybody should be able to make such a project, David is the one.

maire d'Öyra, dans la Volga, il y a des photographies de David et des enfants faisant un atelier en 1991. Et je n'oublierai jamais la folie et toute la bonne humeur autour du projet de Lillehammer Winter Wonderland en 1994.

Il nous a rendu visite deux fois en tant qu'enseignant pour les cours d'animation au Volda Collège. En 1991, il est resté trois mois. Je suis tout à fait sûr que nos étudiants et David se rappellent encore avec plaisir ces mois hors du commun. Nous mettions au point nos cours d'animation à ce moment, et les apports de David étaient essentiels dans le développement.

Mais mes moments préférés avec David, c'est quand David Ehrlich en personne se lève et commence sa danse sauvage, c'est son enthousiasme, ses étreintes chaleureuses et les dernières nuits qu'il passe avec des amis venants de partout dans les festivals du monde entier. J'ai un souvenir très spécial quand David est venu nous rendre visite pour la première fois à Volda. Un oiseau s'est précipité sur la fenêtre et s'est tué. Le spectacle de David et de ma fille Ellen organisant une cérémonie funéraire pour cet oiseau dans notre jardin était très touchant.

Continue ton bon travail, David !

Gunnar Strom (Norvège, Historien de l'animation, enseignant, fondateur de l'Asifa Nordique)

Un animateur est une personne qui respire la vie à l'intérieur d'une matière inerte avec l'aide de milliers de petites touches. Réaliser un autoportrait, pour un animateur, c'est comme caresser son propre visage. C'est un narcissisme tactile placé entre les mains d'un dieu auto-créé.

Au début, je ne me sentais pas trop bien à l'idée de participer au projet de David, *Animated Self-Portraits*, à cause justement de ce narcissisme potentiel. Mais à la fin, j'étais heureux d'y avoir pris part. En dépit de tout ce nombrilisme que personne ne peut éviter, c'est en fait très inspirant que de se regarder soi-même et de toucher et d'aller vers les images internes et externes de quelqu'un.

I have collaborated with David on several animation workshop projects with kids. In the music room at the Öyra primary school in Volda there are still photographs of David and the children doing a workshop in 1991. And I will never forget the craziness and all the fun around the Lillehammer Winter Wonderland project in 1994.

He has twice visited us as a teacher at the animation course at Volda College. In 1991 he stayed for three months. I'm pretty sure that both our students and David still remember those special months with pleasure. We were building our animation course at the time, and David's inputs were essential in the development.

But my fondest times with David are when David Ehrlich in person stands up and starts his wild dancing, his enthusiasm, his warm hugs and the late nights with international friends at festivals around the world. A very special memory is when David visited us in Volda for the first time. A bird flew into the window and got killed. The sight of David and my daughter Ellen performing the funeral ceremony for the bird in our garden was very touching.

Keep up the good work, David!

Gunnar Strom (Norway, animation historian, teacher, Asifa-Nordic fondator)

The animator is a person who breathes life into non-living matter with the help of thousands of tiny touches. A self-portrait of an animator is like stroking one's own face. It is a tactile narcissism which is put into the hands of a self-creating god.

At first I did not feel much like participating in David's project, "Animated Self-Portraits", just because of this potential narcissism. But in the end I was glad that I took part in it. In spite of all the self-absorption that one cannot avoid, it

Comme document de l'animation "pensante" et par cela, je veux dire aussi le processus même de cette documentation, le subjectivisme du projet de David est plus significatif et plus vrai que de multiples documents "objectifs".

JAN SVANKMAJER (RÉPUBLIQUE TCHÈQUE, RÉALISATEUR)

❝Je ne peux plus apprécier la nature de la même manière, car je ne peux la voir avec des yeux aussi grands que ceux de Michelangelo.❞
Goethe

Oui. Goethe avait raison. Son collègue Buonarotti regardait le monde avec d'énormes yeux et il ne put reconnaître beaucoup de personnalités, ou de noms, son attention était fixée sur celui de DAVID!

Oui en effet, une belle sculpture portant un nom convenable. Mon ami David Ehrlich, a exactement le même nom. Il est aussi un homme muni d'un lance-pierre, un adversaire de l'ennui et des règles, un homme qui, comme Buonarotti, regarde la nature avec de grands yeux et court après les couleurs de l'arc en ciel. Et je dirai plus généralement que David est un symbole de ce qui est le plus original. Son art est unique, sa vie est unique.

S'il n'y avait pas David, chaque festival d'animation deviendrait ennuyant et gris. Si seulement Dieu pouvait donner à notre monde de l'animation plus de gens comme David, et à mon ami Ehrlich beaucoup d'années de bonne santé.

NIKOLAI TODOROV (BULGARIE, RÉALISATEUR)

Ma rencontre face à face avec David fut très courte et dramatique. Nous étions réunis à l'une de ces fêtes d'animateurs hors de la ville organisée par le festival dans laquelle vont les gens à Zagreb. J'étais à table avec Paul De Noojer et Gerrit VanDjik, parlant du manque de presse critique parallèle à notre travail et qui le mettrait au défi. J'étais sûrement en train de dire que nous avions besoin de ce genre d'institution avant de nous prétendre artistes dans le monde artistique présent. C'est ce que je dis souvent sans beaucoup d'effet, mais cette fois j'ai été attaqué par un grand homme bien mis avec un large chapeau et qui avait écouté. C'était David Ehrlich évidemment. Je le connaissais mais ne l'avais pas reconnu. Il se présenta et en quelques

is in fact very inspiring to look at oneself and to touch and to move one's internal and outer images.

For documentation of animation "thinking" and by that I mean also the very process of that documentation, the subjectivism of David's project is more significant and more truthful than the multitude of "objective" documents.

JAN SVANKMAJER (CZECHOSLOVAKIA, DIRECTOR)

❝No more can I enjoy nature in the same way, because I cannot see it with eyes as large as Michelangelo's". Goethe

Yes. Goethe was right. His colleague Buonarotti was looking at the world with enormous eyes and as he did not recognize many personalities, or names, his attention was transfixed on the name DAVID!

It is indeed a beautiful sculpture with a fitting name. My friend, David Ehrlich, has exactly the same name. He is also a man with a sling, an adversary of boredom and rules, a man who, like Buonarotti, looks at nature with big eyes and strives after the shades of the rainbow. And I would say generally, David is a symbol of what is most original. His art is unique, his life is unique.

If it were not for David, every animation festival would be boring and grey. If only god would give our animation world more of such Davids, and to my friend Ehrlich many, many years of good health.

NIKOLAI TODOROV (BULGARIA, DIRECTOR)

My face to face encounter with David was very short and dramatic. We were assembled at one of those animators parties which the Zagreb people put on, out of town. I was at a table with Paul De Noojer and Gerrit VanDjik, talking about the lack of a critical press paralleling and challenging our work. I was probably saying that we need such an institution before we can claim our place as artists in the present fine artworld. It is what I often say without much effect, but this time I was pounced upon by a big handsome man in a large hat who had been listening in. It was David Ehrlich of course. I knew of him but didn't

secondes, pendant lesquelles toutes les préventions sociales concernant les noms, les visages et les sensibilités s'étaient évaporés, j'étais entraîné à l'écart à une autre table et me vis sérieusement proposé un article qu'il avait décidé d'écrire ici et maintenant. Ce devait être à mon sujet, donc j'étais heureux, même si un petit peu nerveux.

Il s'est mis en route si rapidement et d'une manière si décisive, que l'élan était irrésistible.

Je suppose que ce doit être une caractéristique personnelle que les autres connaissent bien, mais c'était un peu choquant pour moi. Il parlait d'une manière si engageante à propos du "processus" et de la "gestuelle" et nous semblions partager un large lexique de termes spécifiques à nous deux, la plupart dérivant d'ambitions de peintres pour que l'animation soit plus comme l'art un art. Finalement j'étais convaincu que nous devrions faire cet article, bien sûr que je l'étais. Il m'avait à peine quitté qu'il m'avait envoyé un mèl.

Quand nous sommes arrivés pour faire l'interview (puisque c'en était un maintenant) cela devint un peu plus sérieux. David m'enverrait par mèls un lot de questions auxquelles je devrais répondre. Je ne pense pas que j'ai été interrogé de manière si passionnante ou intéressante avant ou depuis. J'ai eu droit à ce que j'avais réclamé à table. Bien que cela prenne des semaines à faire, et il en a fait un véritable exercice, ses commentaires et ses questions m'ont occupé comme un vrai travail le fait.

Le résultat fut finalement publié dans Animation Journal, où il occupa dans le numéro une place aussi grande que David Ehrlich lui-même.

Clive Walley (Grande Bretagne, réalisateur)

David est l'un de mes meilleurs amis. Il n'est pas seulement un artiste honnête plein d'intelligence, mais aussi une sorte d'ambassadeur disposé à travailler incessamment pour le monde de l'animation à tout jamais.

Te Wei (Chine, studio d'animation de Shanghai)

recognise him. He introduced himself and within a few seconds, during which all the social alarm concerning names and faces and sensitivities completely evaporated away, I was swept away to another table to be seriously propositioned about an article he had decided to do there and then. It was to be about me, so I was pleased, if still a little nervous.

He moved events on so quickly and decisively, the momentum was irresistable.

I suppose this must be a characteristic of his which others know well, but was a bit of a shock to me. He spoke so engagingly about "process" and "gesture" and we seemed to share a wide lexicon of terms which were special to us both, most of them deriving from painters' ambitions for animation to be more like art. Eventually I was convinced that we should do the article, of course I was. It was left that he would e-mail me.

When we came to do the interview (as it now was) it got a bit more serious. David would e-mail a set of questions and I would reply, to which he would e-mail more questions to which I would reply. I don't think I was ever grilled so passionately, or so interestingly before or since. I got some of what I had been asking for at that table. Although it took weeks to do, and he made a real exercise of it, his comments and questions engaged me like real work does.

The result was eventually published in Animation Journal, where it took up a very David Ehrlich sized slice of that issue.

Clive Walley (Great Britain, director)

David is one of my best friends. He is not only an honest artist full of intellect, but is also like a kind envoy who is willing to busy himself in working for world animation forever.

Te Wei (China, Shanghai animation studio)

David était invité à aller au "festival de film d'enfants" à Isfahan (Iran) il y a quelques années.
Il a gentiment accepté et, non seulement a annulé un autre festival de films en Tchécoslovaquie, terre natale de sa belle femme Marcela, mas il a proposé de diriger gratuitement les ateliers pour enfants.

Nous lui avons tout envoyé : billet d'avion etc. et il a fait ses bagages pour aller à Washington afin d'obtenir un visa pour l'Iran. Mais il s'est heurté à un NON catégorique.

Parce que l'oncle Sam a menacé de nous envoyer un missile "pacifique" en même temps !

David, excuse-moi, Marcela, pardonne-moi !

NOUREDINE ZARRINKELK (IRAN, RÉALISATEUR)

David was invited to go to a "Children Film Festival" in Isfahan (Iran) a few years ago.
He kindly accepted it and, not only cancelled another film festival in the Czech Rep. - motherland of his beautiful wife Marcela - but he offered to lead a free film workshop for kids.

We sent him all the facilities; air ticket etc. and he packed his luggage and went to Washington D.C. to get his Iranian visa. But he was faced with a big "NO".

Because Uncle Sam had threatened to send a "peaceful" missile to us at the same time!

David excuse me, Marcela forgive me!

NOUREDINE ZARRINKELK (IRAN, DIRECTOR)

Achevé d'imprimer en espagne chez Grafilur.
Numéro d'éditeur : 2002-69 • Dépôt légal à parution
Dreamland, 60, rue Blanche, 75009 Paris, France
Tél : 33 (0) 1 53 20 46 66 • Fax : 33 (0) 1 53 20 46 67
www.dreamlandediteur.com • E-mail : info@dreamlandediteur.com